美术类考生手册 **01**

考前全程教学

三台山编委会　编著

U0139895

浙江人民美术出版社

图书在版编目（CIP）数据

考前全程教学/三台山编委会 编著.—杭州：浙江
人民美术出版社，2009.6
 （美术类考生手册；01）
 ISBN 978-7-5340-2740-6

Ⅰ.考… Ⅱ.三… Ⅲ.美术–高等学校–入学考试–自
学参考资料 Ⅳ.J214

中国版本图书馆CIP数据核字（2009）第080058号

感谢三台山画室以下同学提供作品：

王　洋　蔡泽斌　李自霞　张彬文　姚　露　徐天蕾　柯丹妮
李　芷　覃　佩　陈俊伟　詹　宇　黄亚晖　赵婉彤　张　瑾
林颖婕　肖　峰　张京华　洪焕松　叶可吟　李　窈　张　帆
焦梦卉　秦绎涵　刘美辰　张倩倩　吴　岱　张伦凯　郑孟强
李新园　陈珍珍　杨　煌　余子豪　邬祯骏　邹乐华　刘冠呈
侯婷婷　江丽莎　赵颐博　徐泽寰　张逸轩　刘亚楠　李智鹏
杜安然　郑　冲　聂俊清　沈理文　张茜茜　张　珺　林　洲
黄雅欢　邓　婧　刘美惠　邹建方　朱中虎　吴紫凡　胡家晶
房晓宇　李　广　陈泽水　孟德乾　贺焱军　江晓欢　叶　荣
吴俊伟　荣朝仲　奚嘉逸　周俊翔　沈慧媛　刘昕昱　张　双
董　稳

出 品 人：奚天鹰
编　　著：三台山画室
责任编辑：李　芳
装帧设计：胡　珂
责任印制：陈柏荣

美术类考生手册01——考前全程教学

出版发行　浙江人民美术出版社
地　　址　杭州市体育场路347号
网　　址　http://mss.zjcb.com
经　　销　全国各地新华书店
制　　版　杭州东印制版有限公司
印　　刷　杭州下城教育印刷有限公司
版　　次　2009年6月第1版·第1次印刷
开　　本　889×1194　1/16
印　　张　10
印　　数　0,001-4,000
书　　号　ISBN 978-7-5340-2740-6
定　　价　58.00元

如发现印刷装订质量问题，影响阅读，请与出版社发行部联系调换。

写在前面

据我之经验推测，考生中能真正来读序言者除了部分"好学生"之外真的是少之又少，能静气读序者多半不是考生。相对书中画作而言，序言当然显得无关紧要，如若书中画作一无是处，序写得再好，又有何用。当然我不能说书中画作都是绝顶佳作，但也绝非一无是处。

话入正题。书本的功能永远无法替代老师在上课过程中的言传身教，现实中的教与学在不断地解惑与发问中互动，且可以不断地重复传达与反复发问，而书本与你的关系则仅局限于你单方面的"学"，这里我要做一个提醒：你如何从书本中"学"，切入点应放在哪里？

一本书的编排，肯定有它自身的内在逻辑。此书的编排，根据如今读图时代之特质，尽量少文字，主要通过图片说话。**通过对应试教学中方方面面的内在逻辑的梳理，通过对一些相对优秀的画作分类编排、局部并置，使书的前后有序连贯，告诉你如何来完成一张优秀的考学之画作。**所以切不可单看一张画效果的好坏，那样你将得不到此书之要旨。**故此书是一个整体，要整体地理解局部地看，要在翻阅中整体地理解，在临摹中局部深入地看！**

这一条观看学习的思路在此书编排结束时便被固定下来，成了一种不变的模式。而你则每时每刻都处在变化之中，日日在画板前实践之余有所觉、有所惑，再回来翻翻看看、临临摹摹，此时你可能会觉得书中的内容有了新的变化。其实，此时变化的不是书本，而是你进步了，这也许是你考学生活中为数不多的乐趣之一！

考学辛苦，是件折磨人的事，但什么事情不辛苦呢？不同的是我们是在做我们愿意为之辛苦的事。望各位同学早日奔向真正属于自己的生活！

三台山编委会
2009.5.16.于联庄一区318号

目录

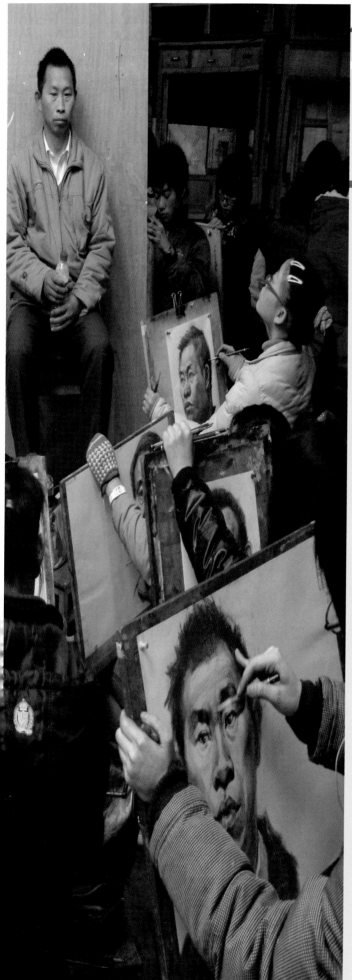

素描教什么

一、把形画准的能力
- → 整体比较的观察方法
- → 画面要求：比例、动势轮廓、位置
- → 透视原理

二、把体积概括到位的能力
- → 体块的意识，底侧面的意识
- → 结构知识，解剖知识

三、用光影效果表现体积空间，即用明暗的方法画出对象
- → 黑、白、灰层次次序意识
- → 画面要求：五调子的视觉效果
- → 黑、白、灰调子与体面的关系

四、局部、细节塑造的能力
- → 团块的意识，画结实厚实
- → 形体块面的方圆，强弱，空间，黑、白、灰轻重不同要求的技法不同
- → 边线的虚实穿插

五、控制画面节奏、次序、完整性的空间、主次、强弱的能力
- → 视觉中心，整个画面的主次、强弱次序
- → 前后、上下、空间产生的虚实节奏

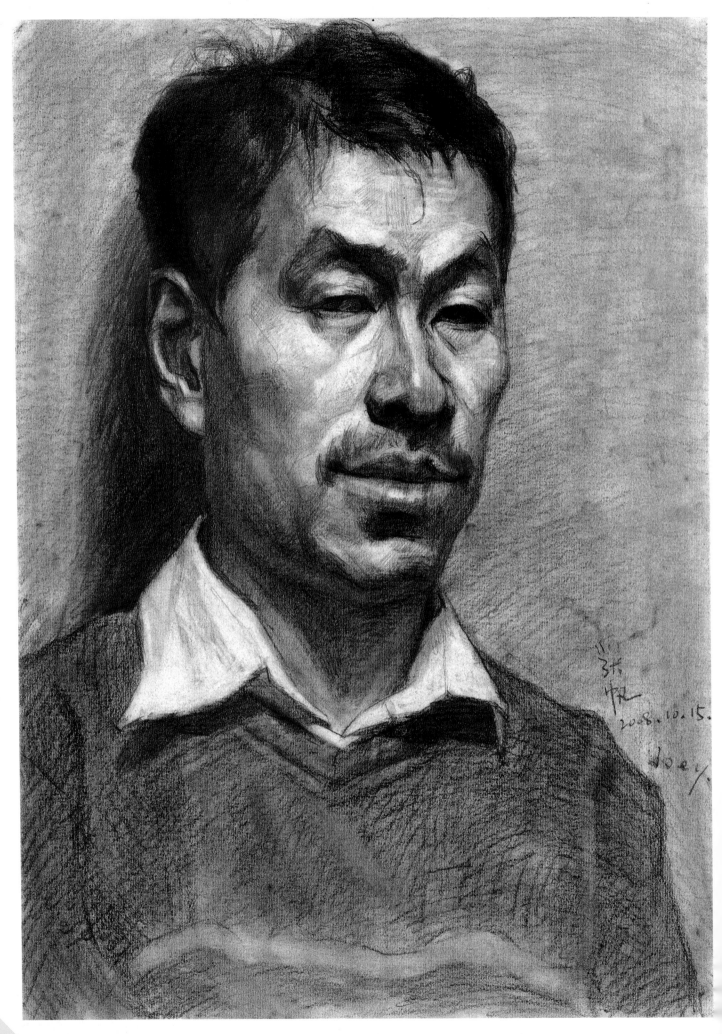

2008.10.15.

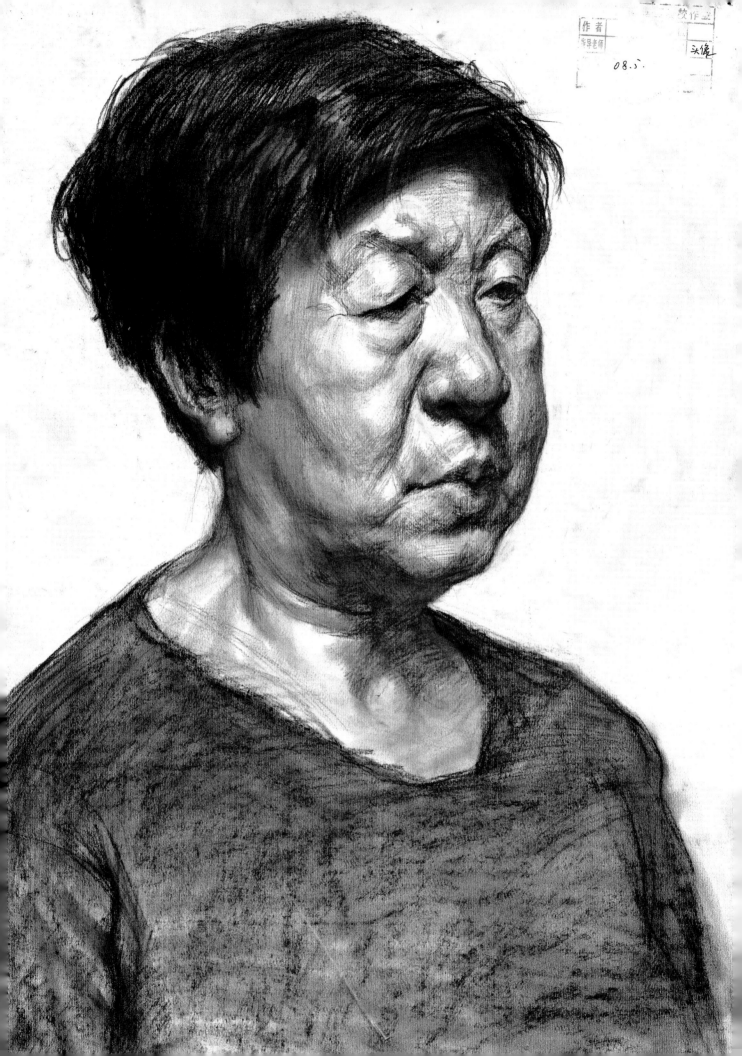

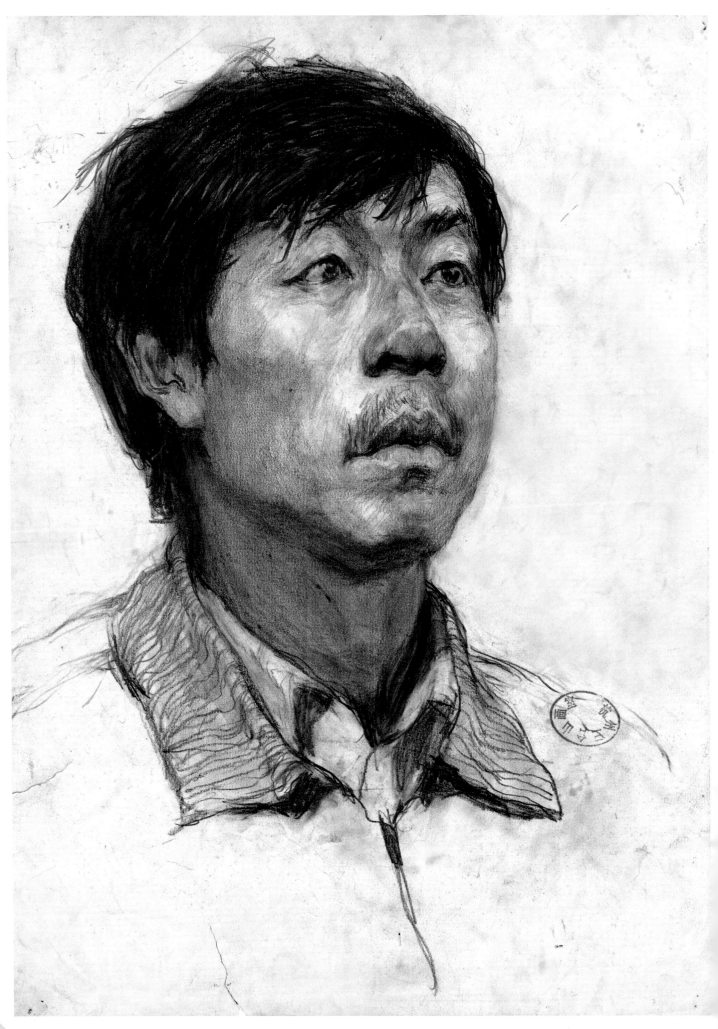

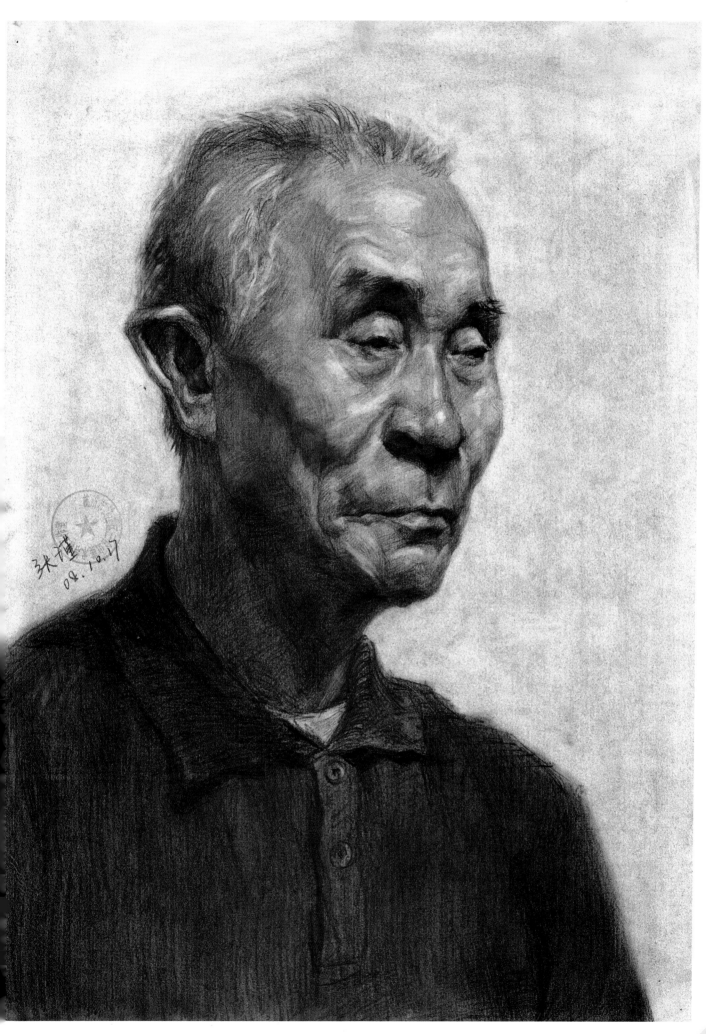

张祯
08.10.17

9.

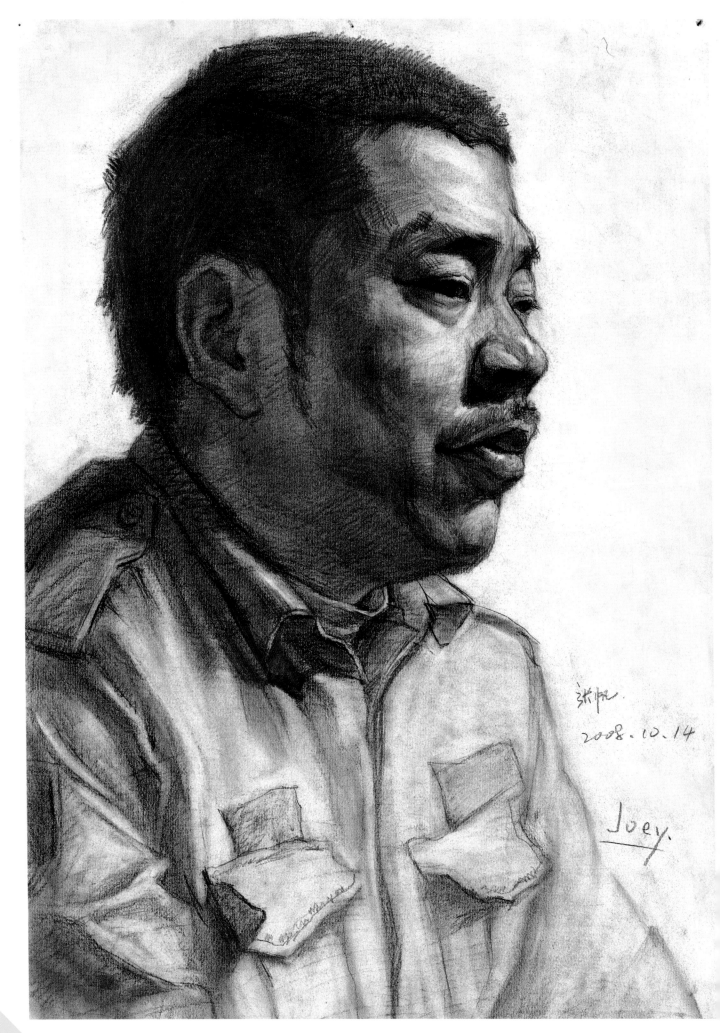

张帅
2008.10.14

Joey.

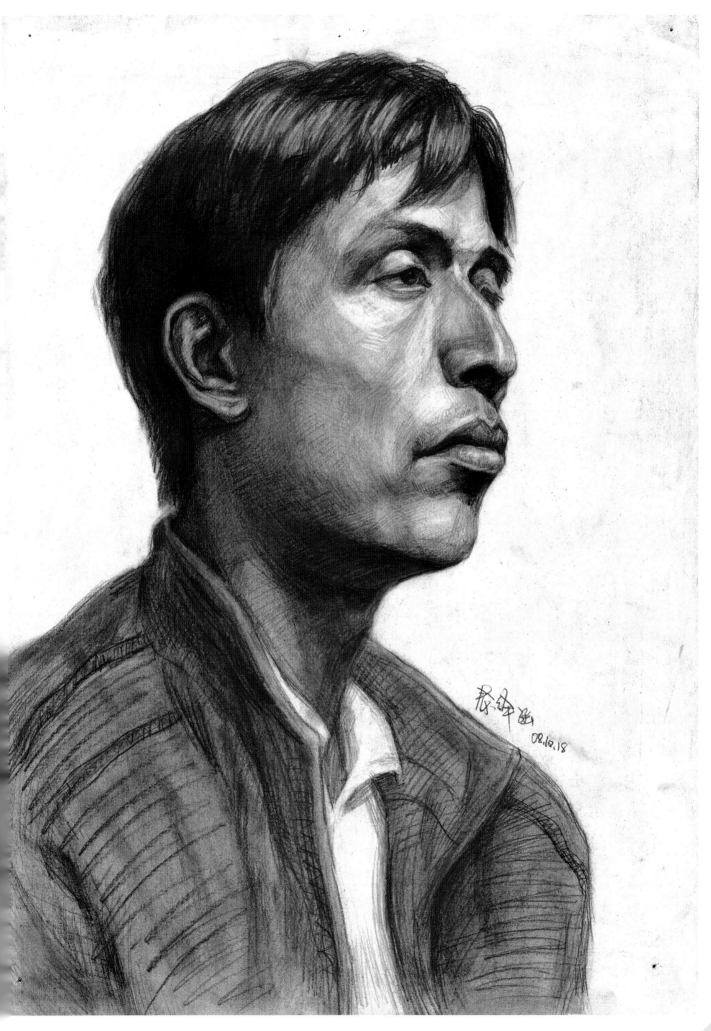

08.12.18

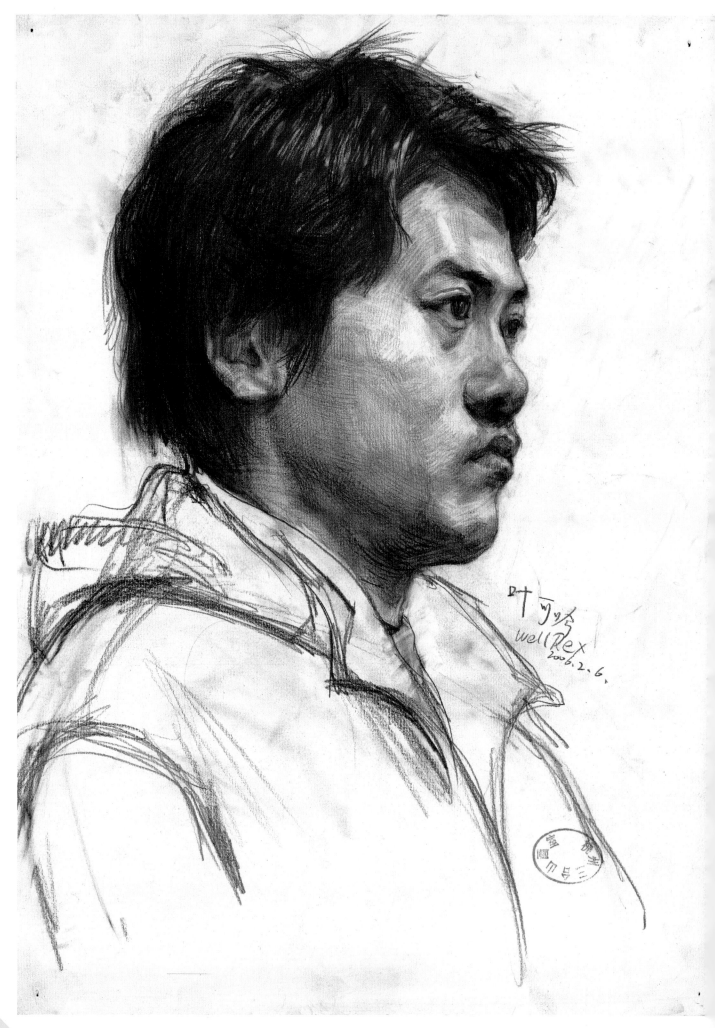

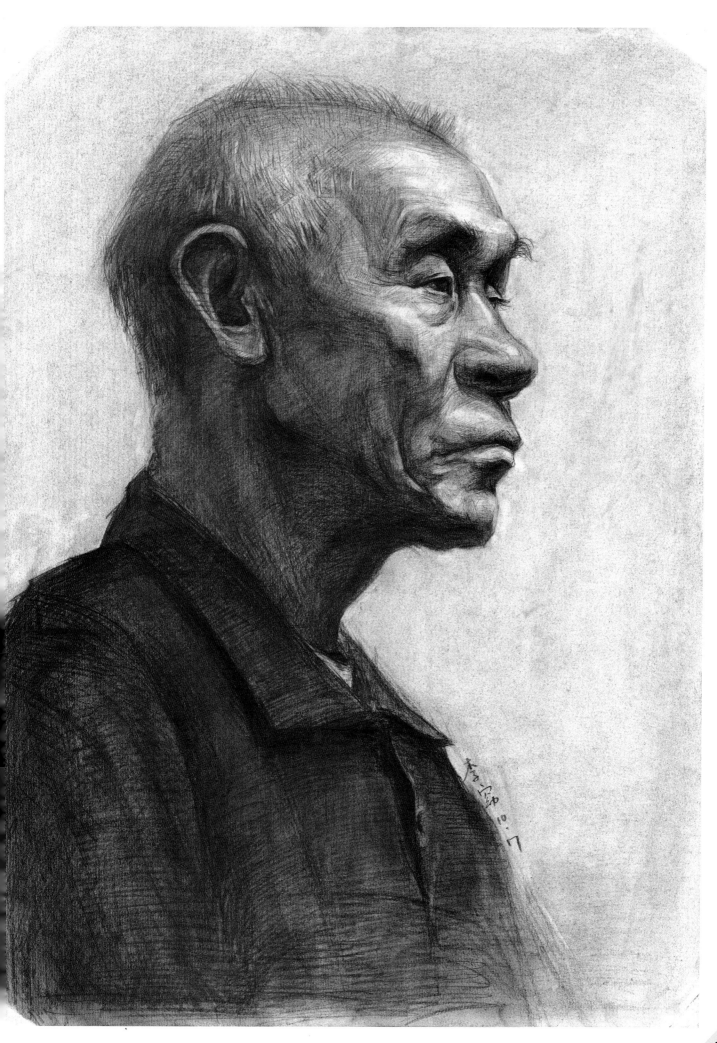

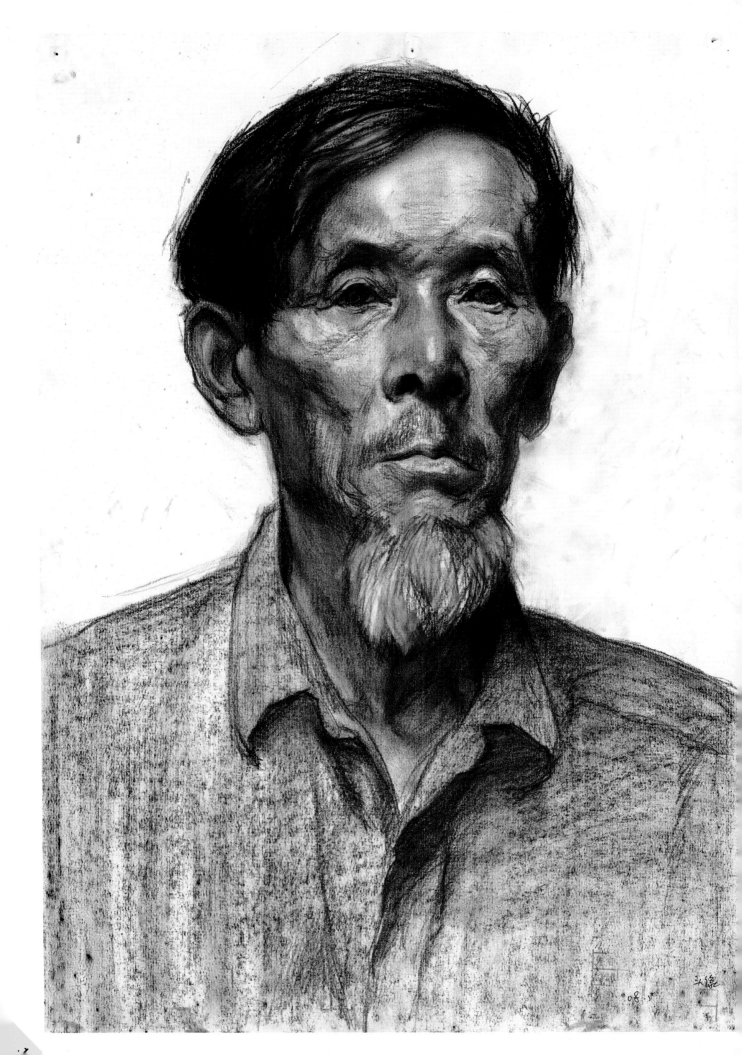

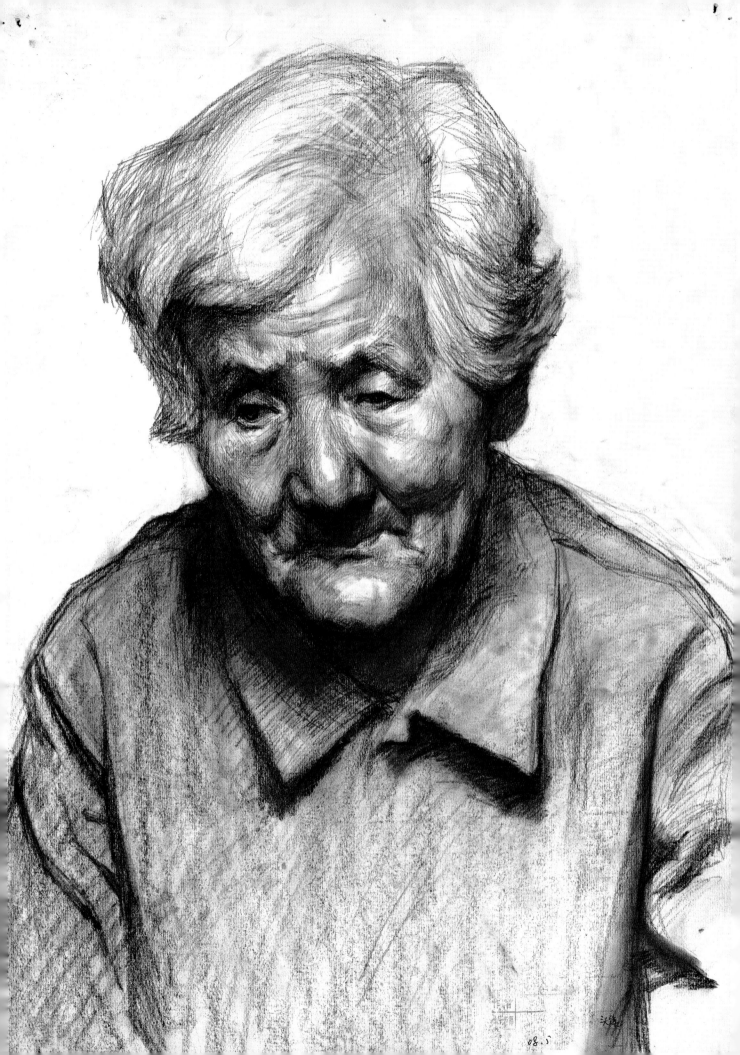

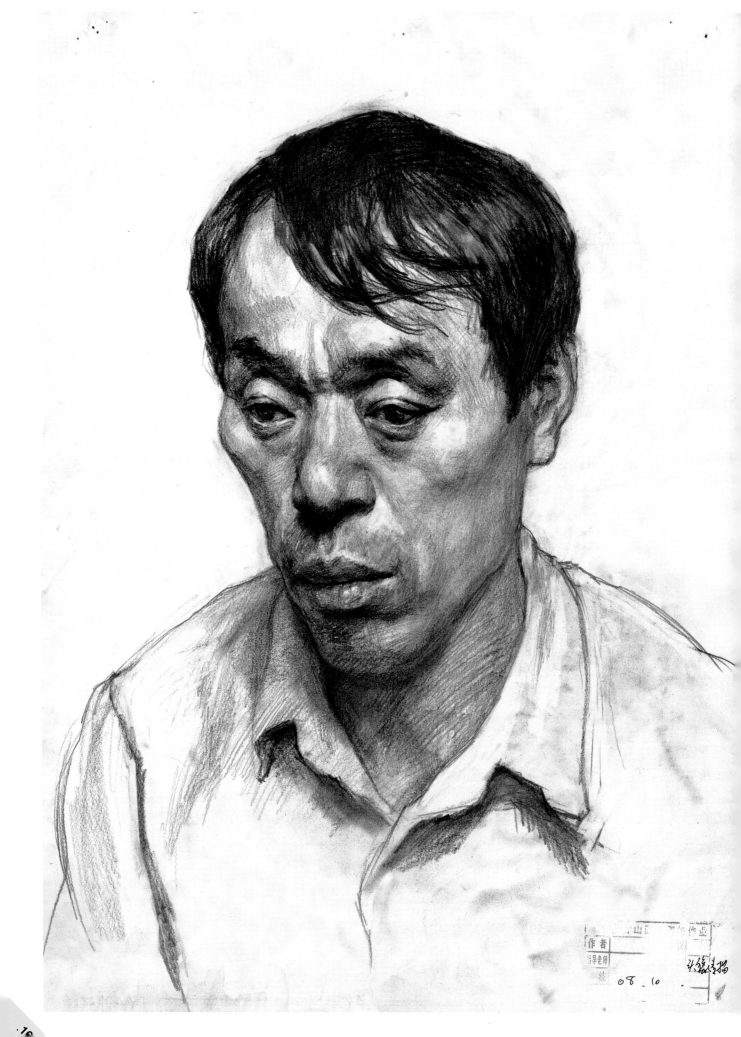

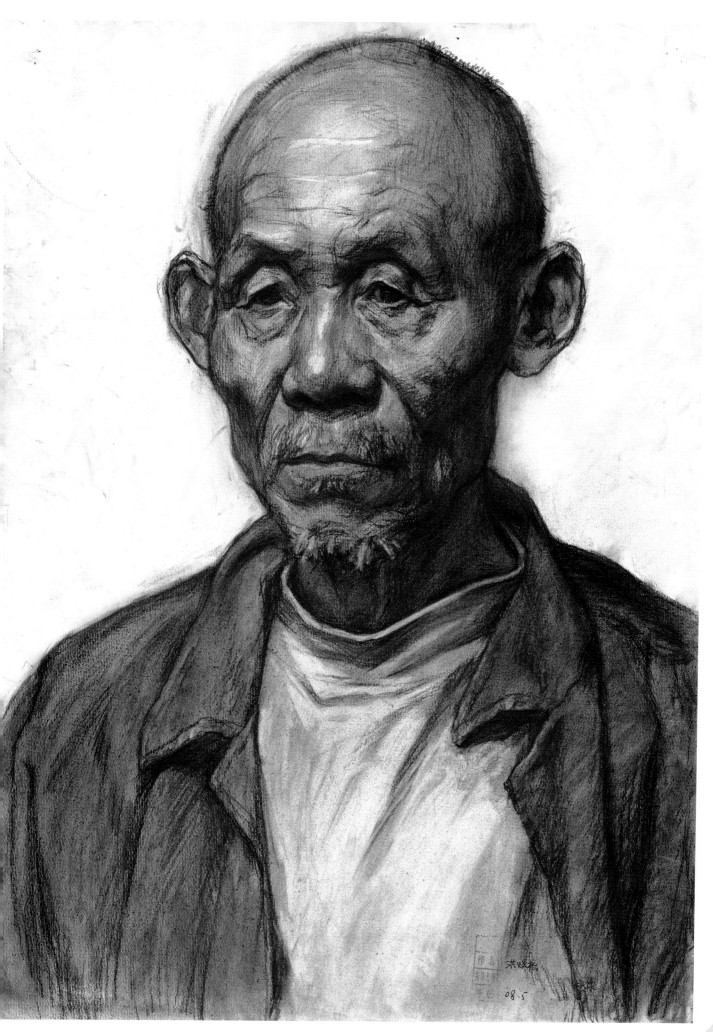

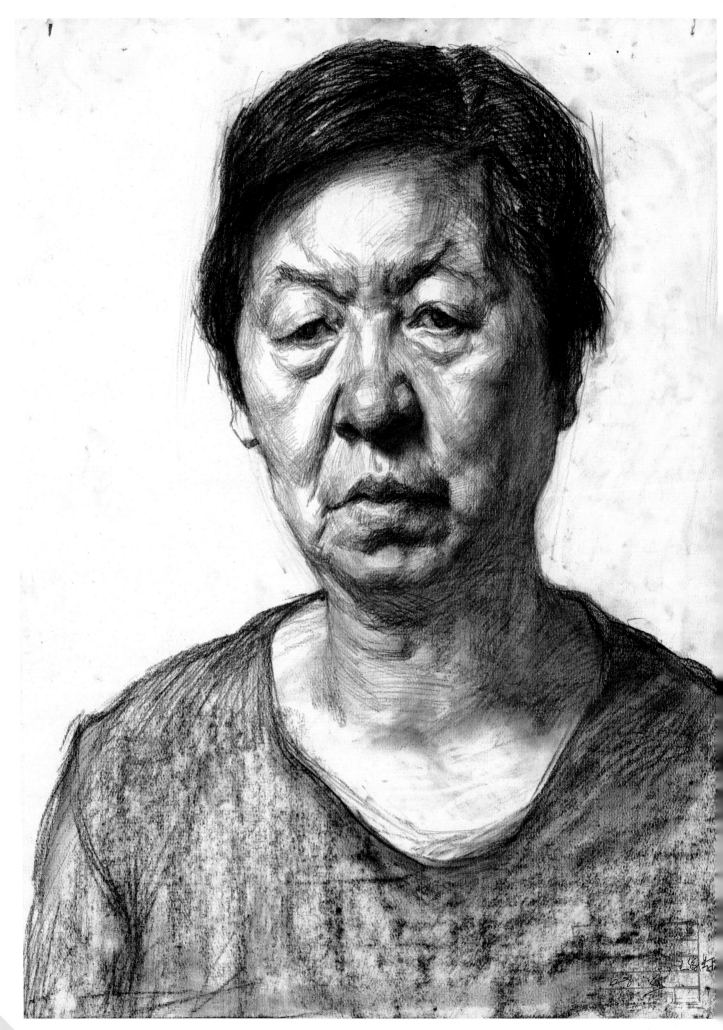

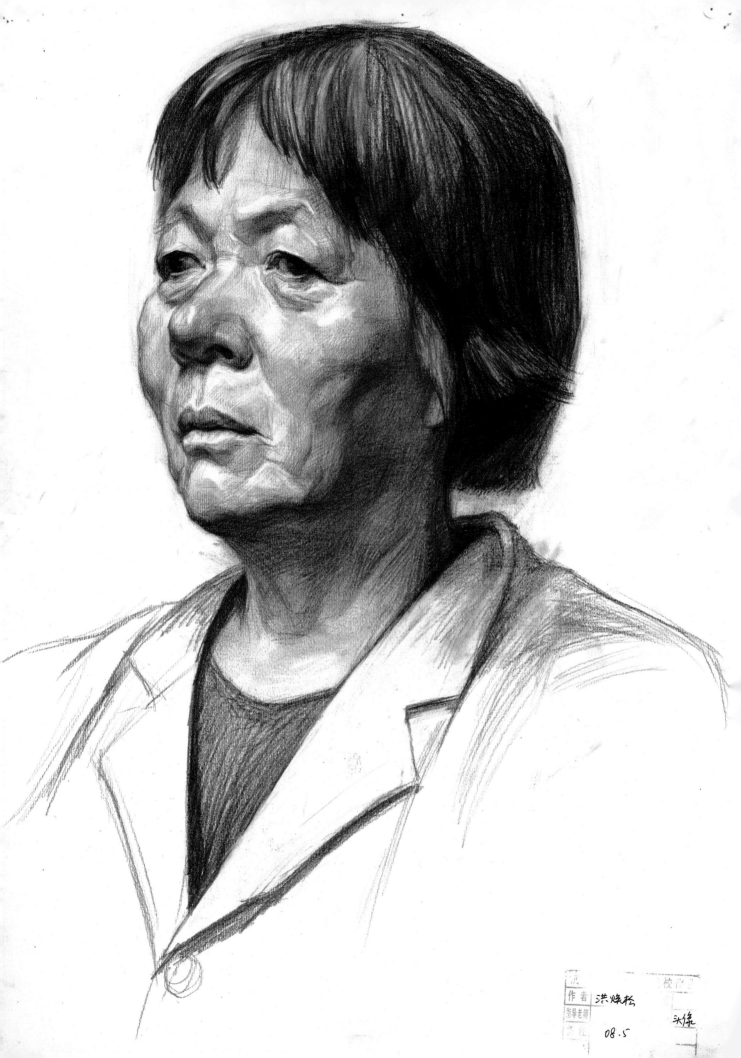
作者 洪焕松
指导老师
08.5

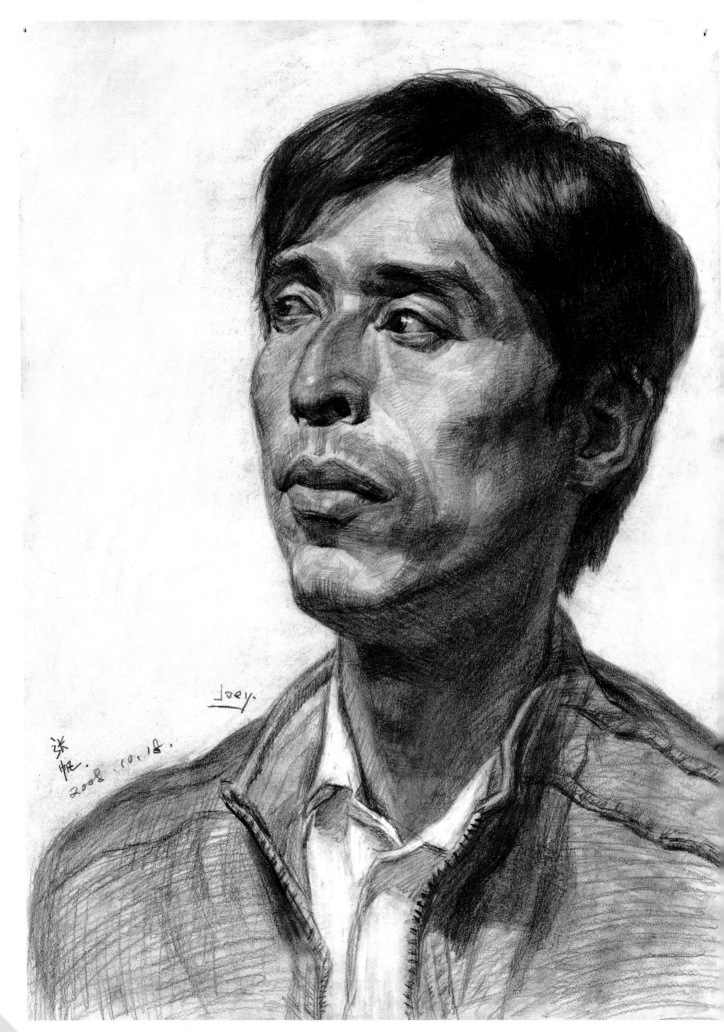

Joey.

张悦.
2008.10.18.

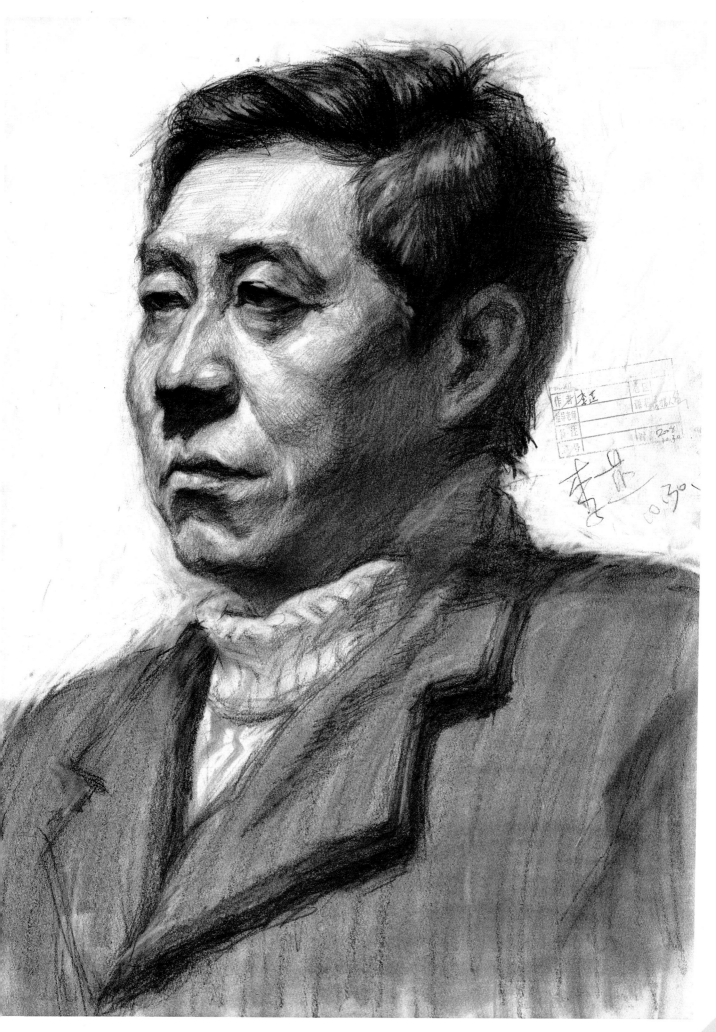

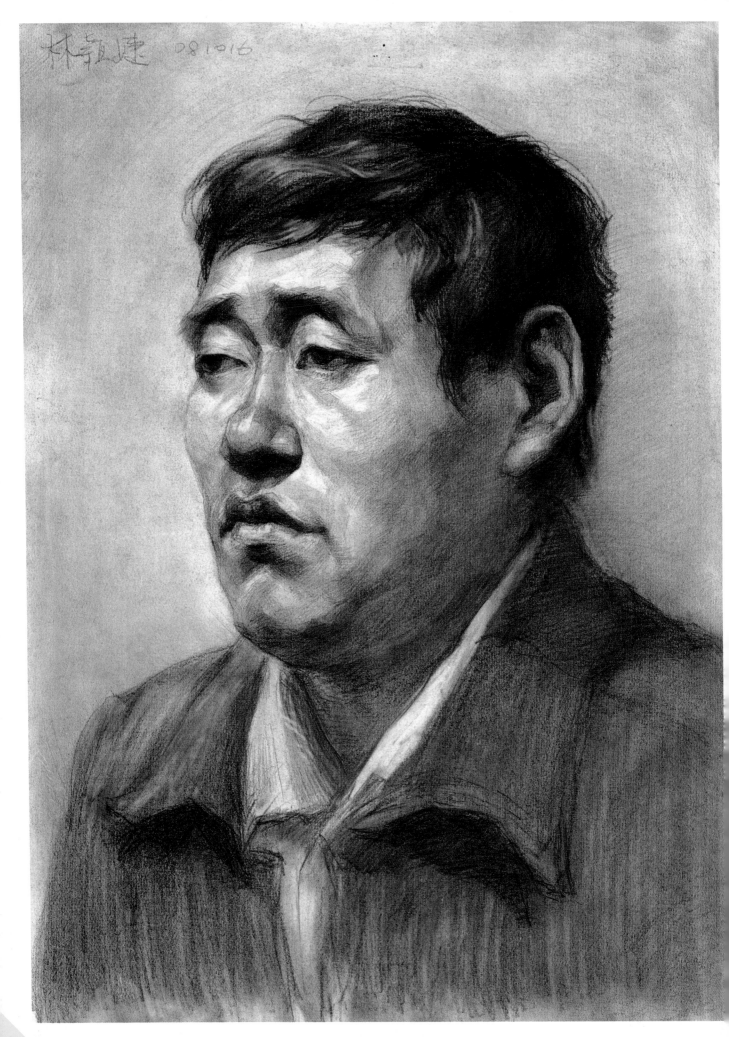

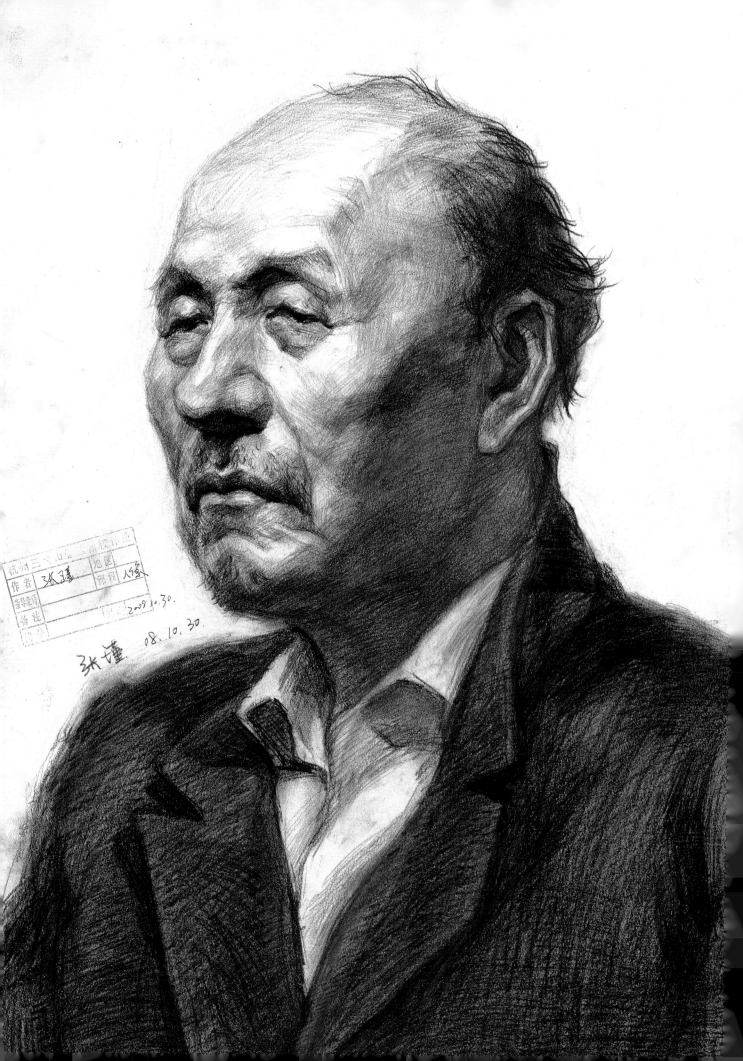

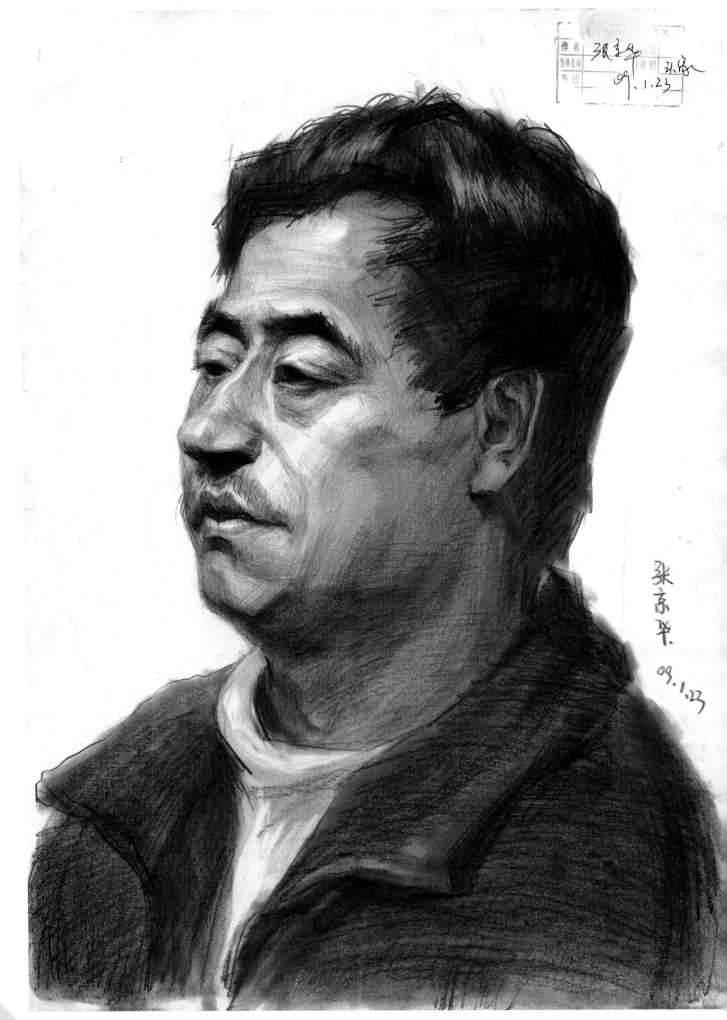

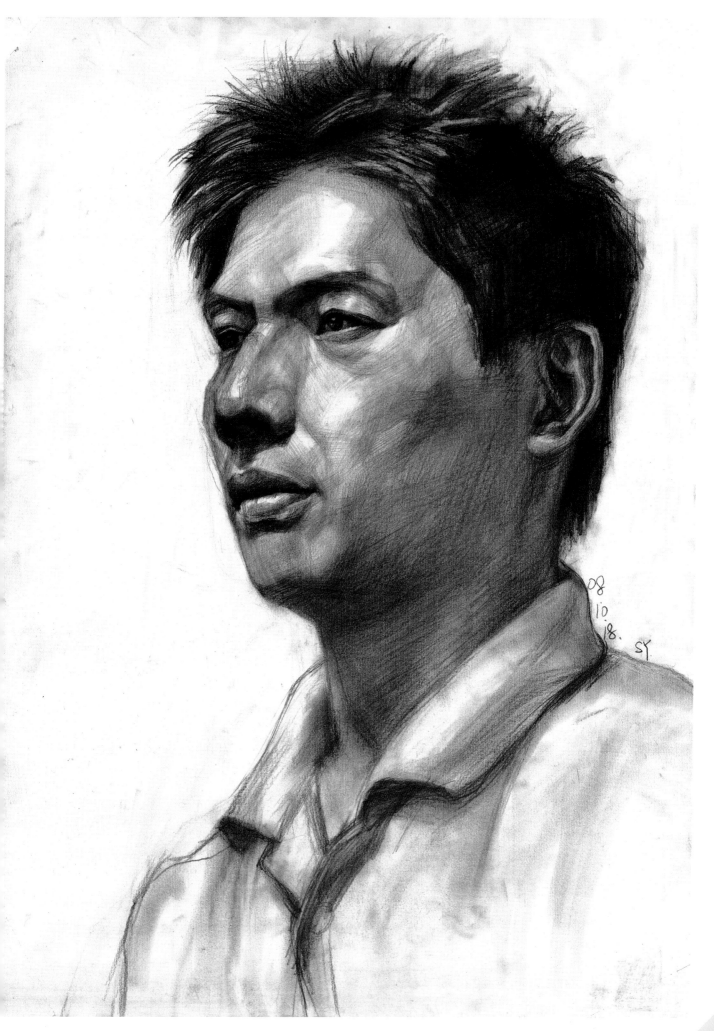

08
10
18.
SY

25.

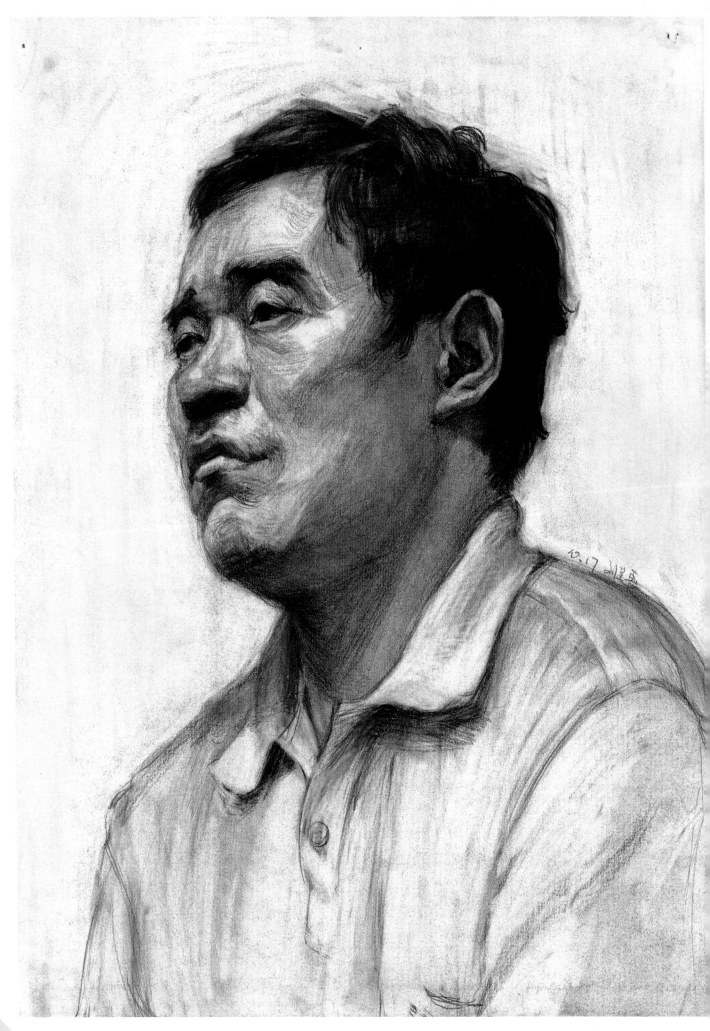

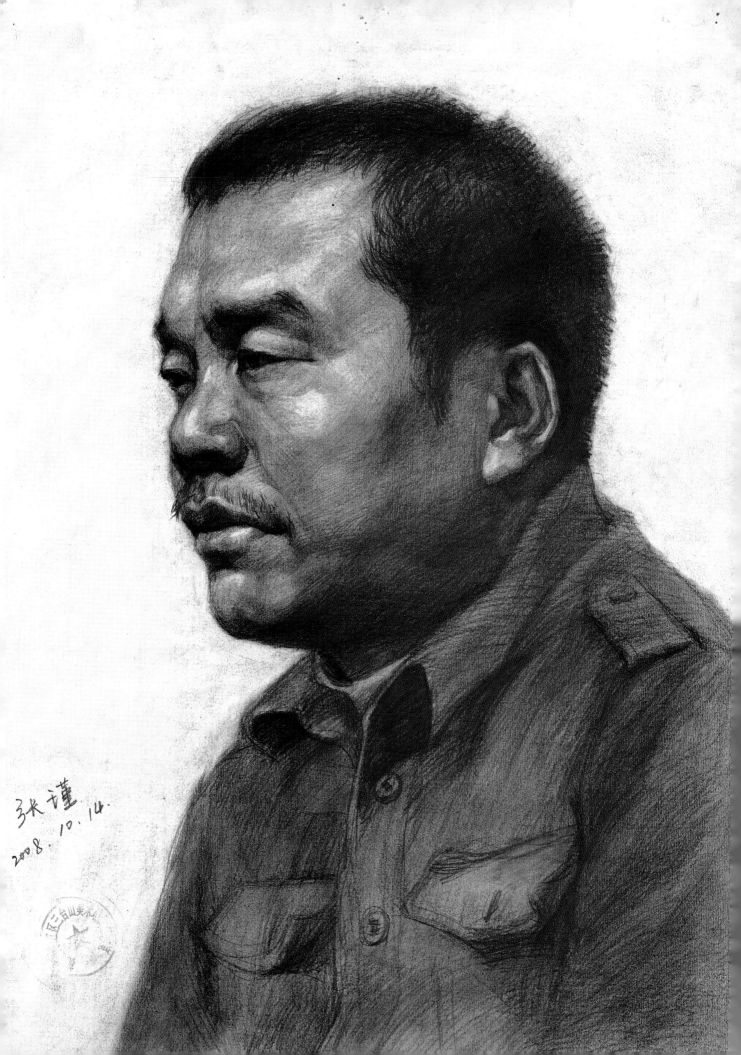

张谨
2008. 10. 14.

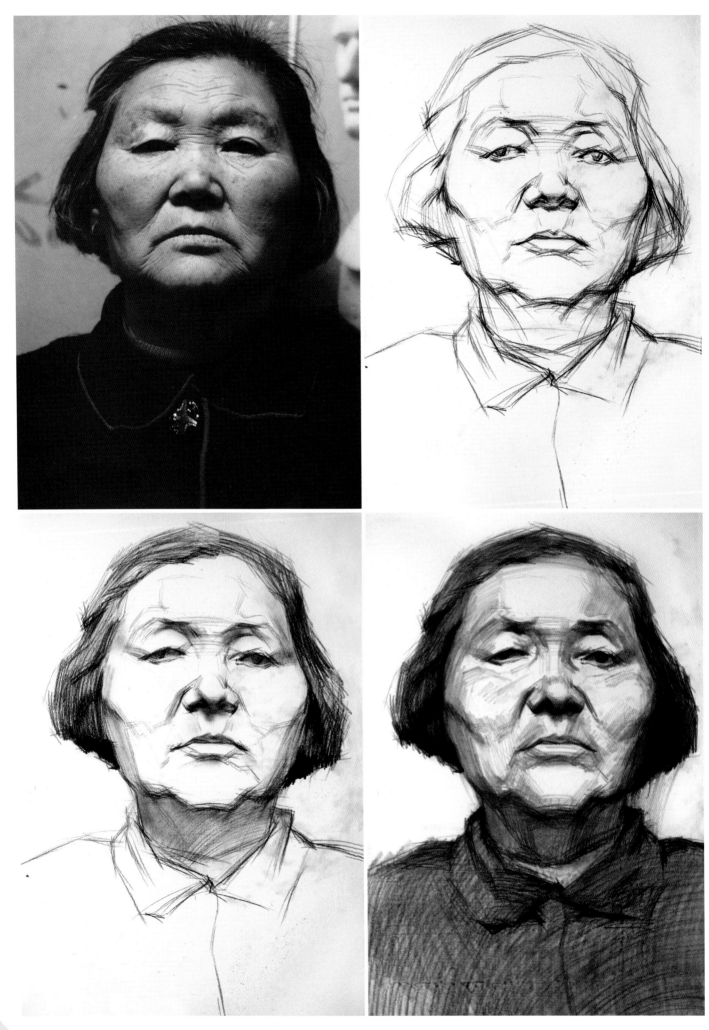

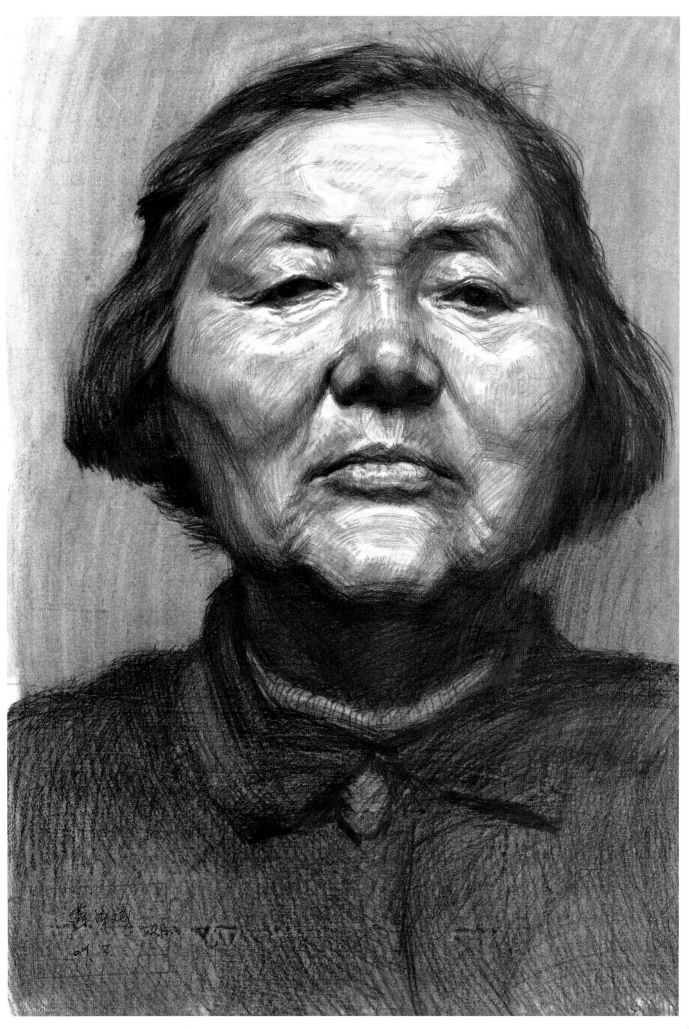

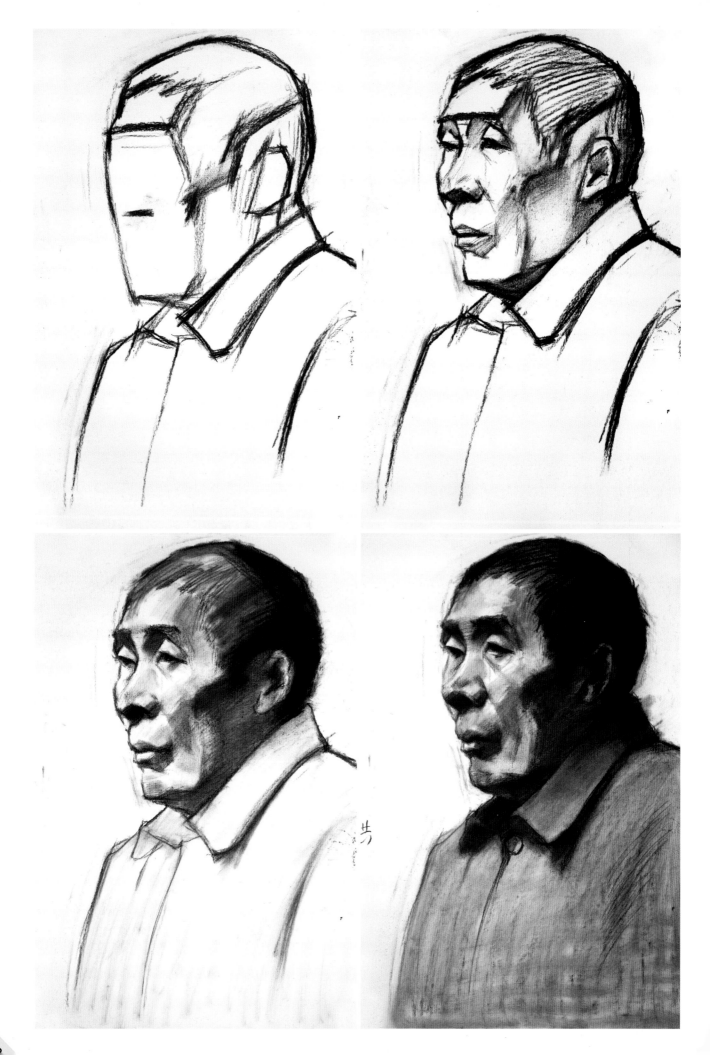

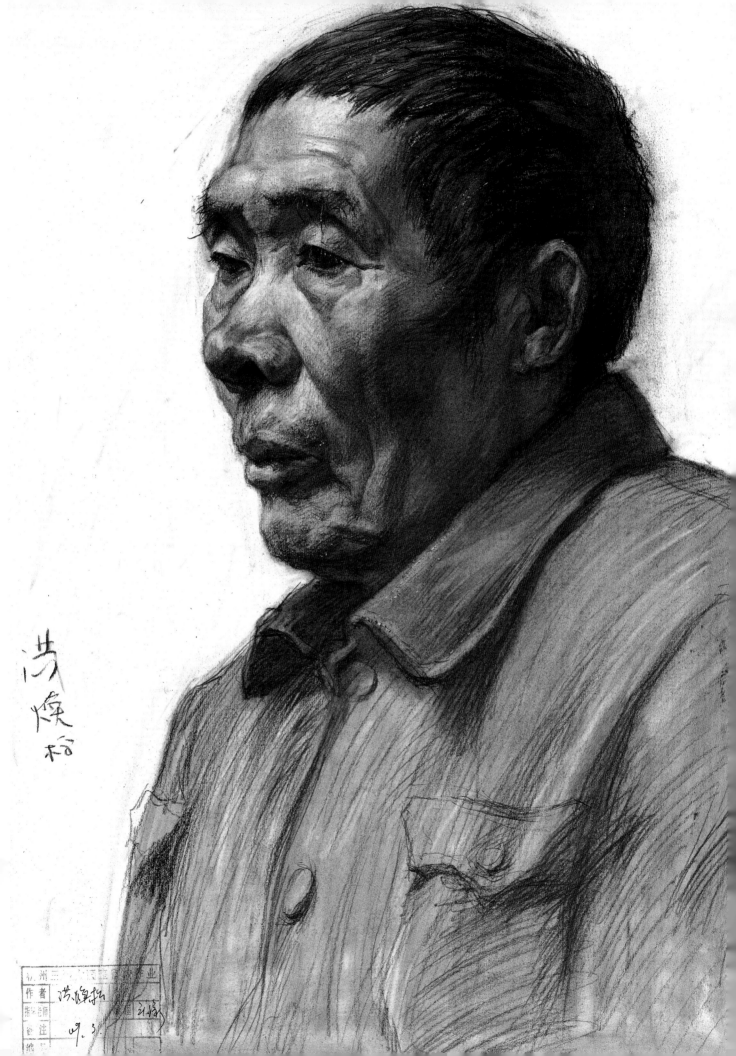

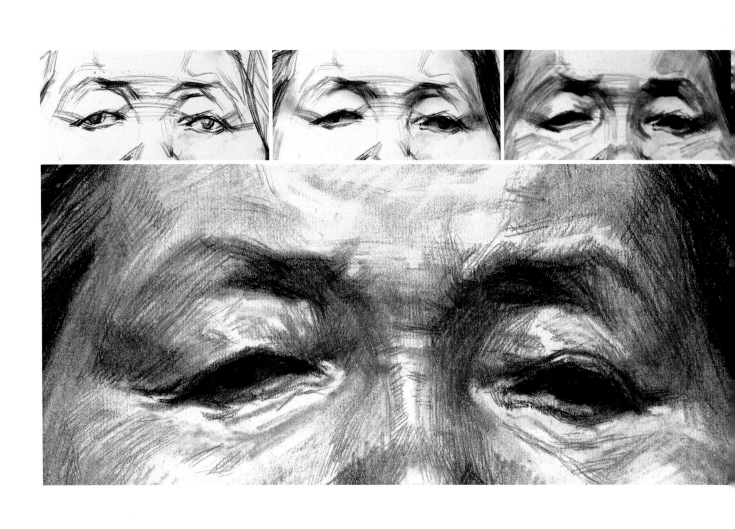

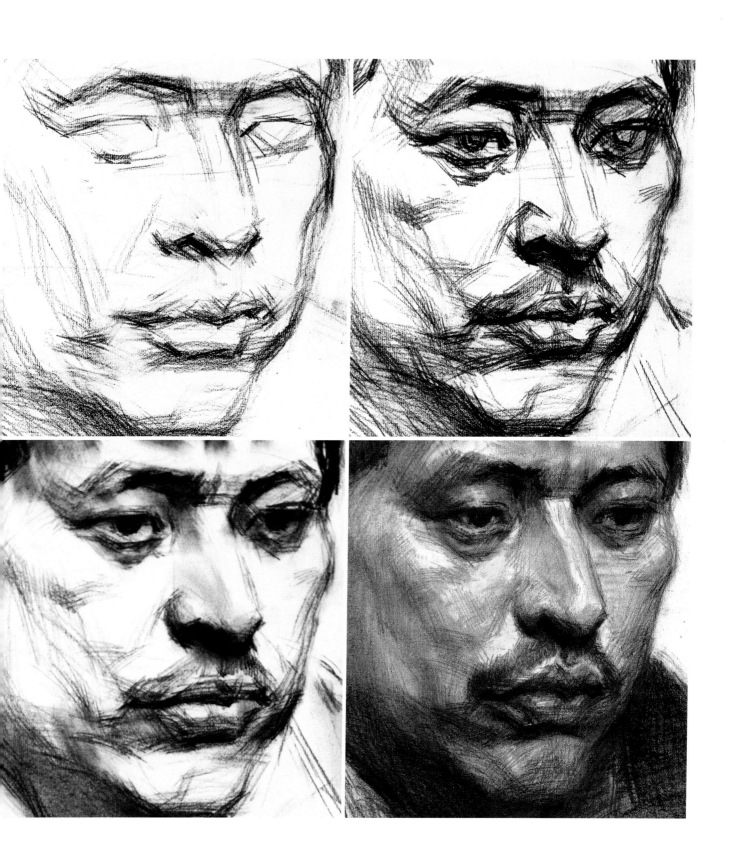

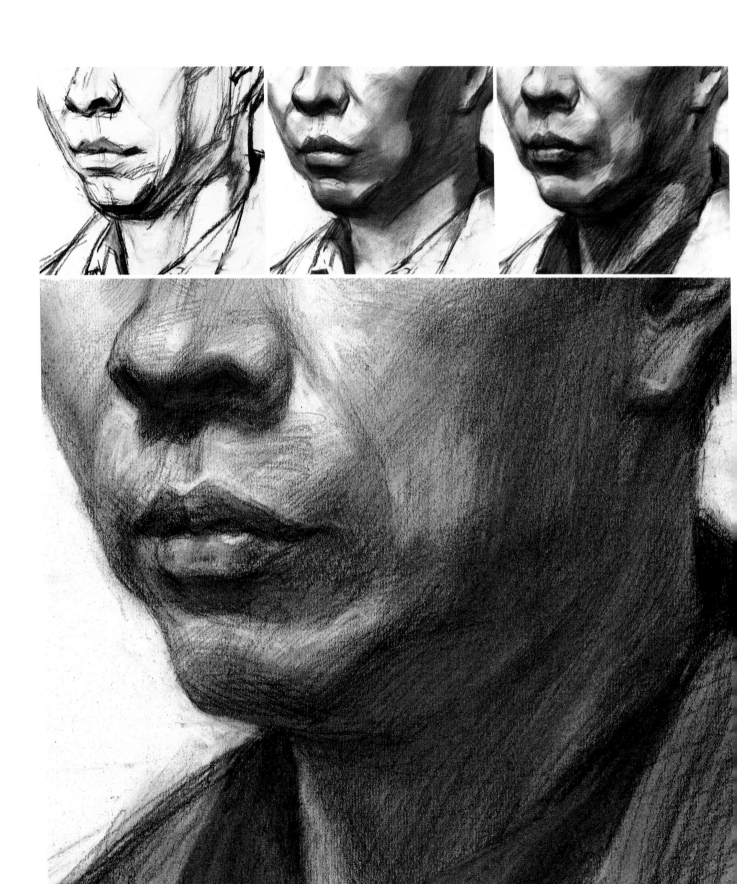

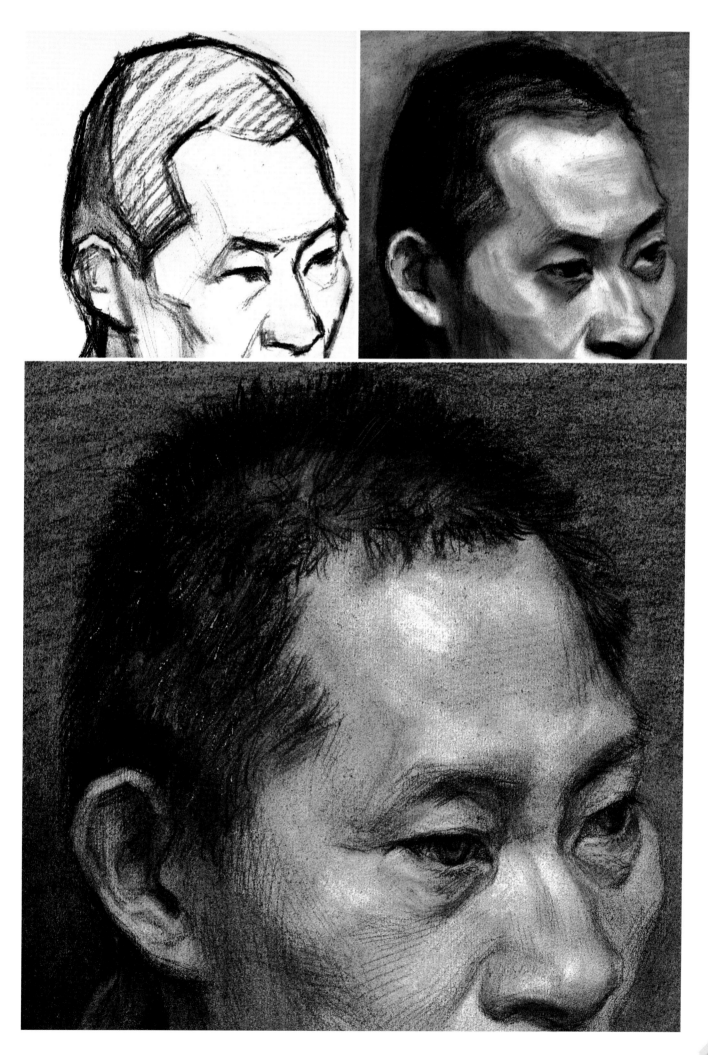

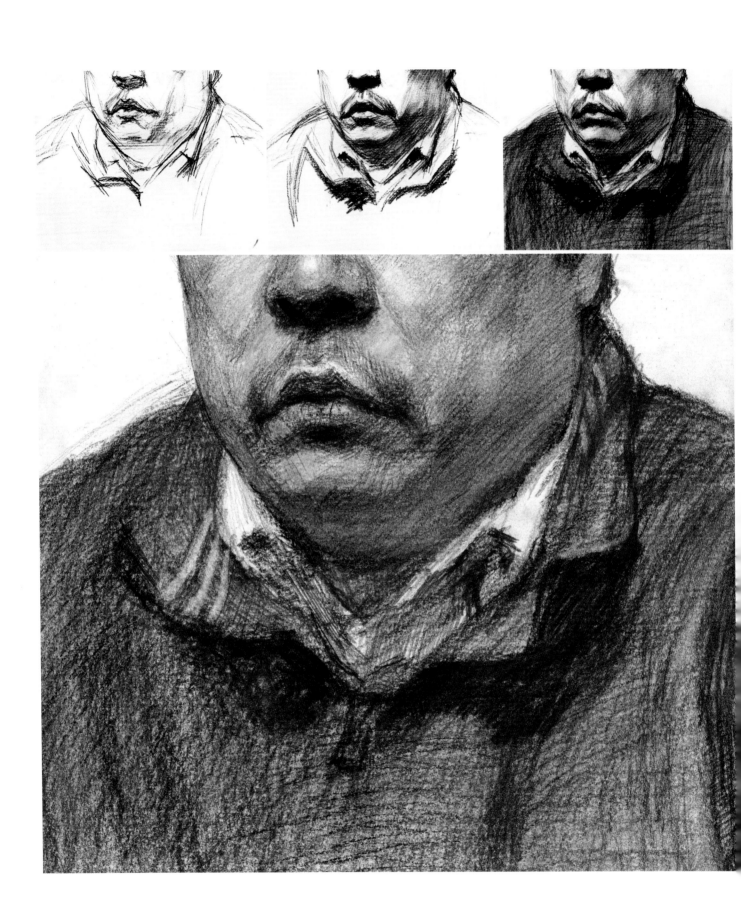

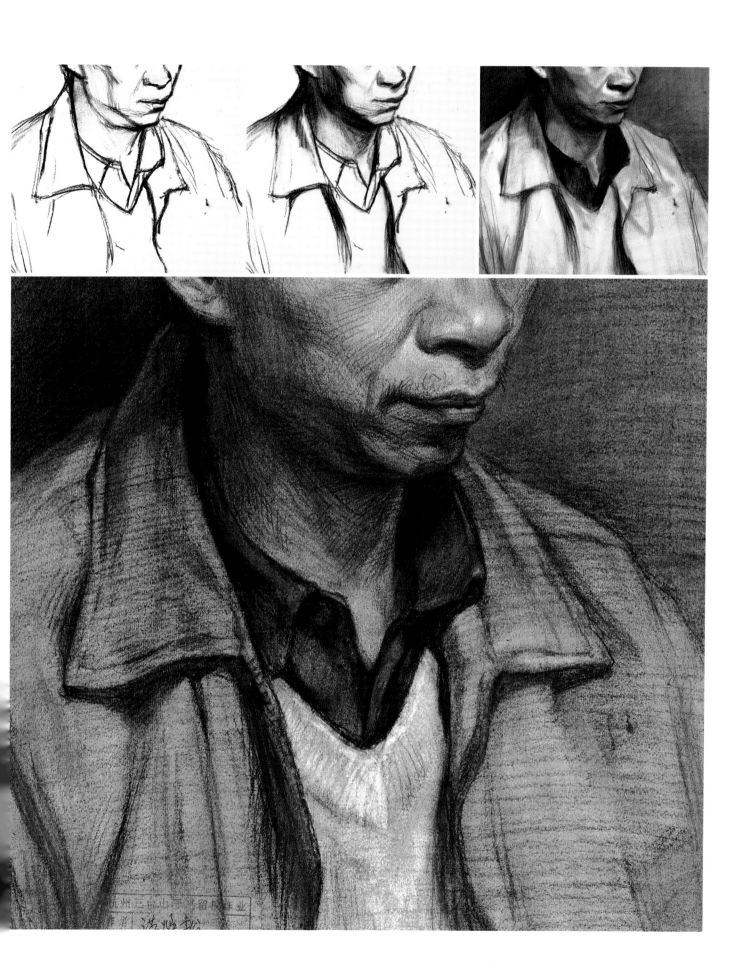

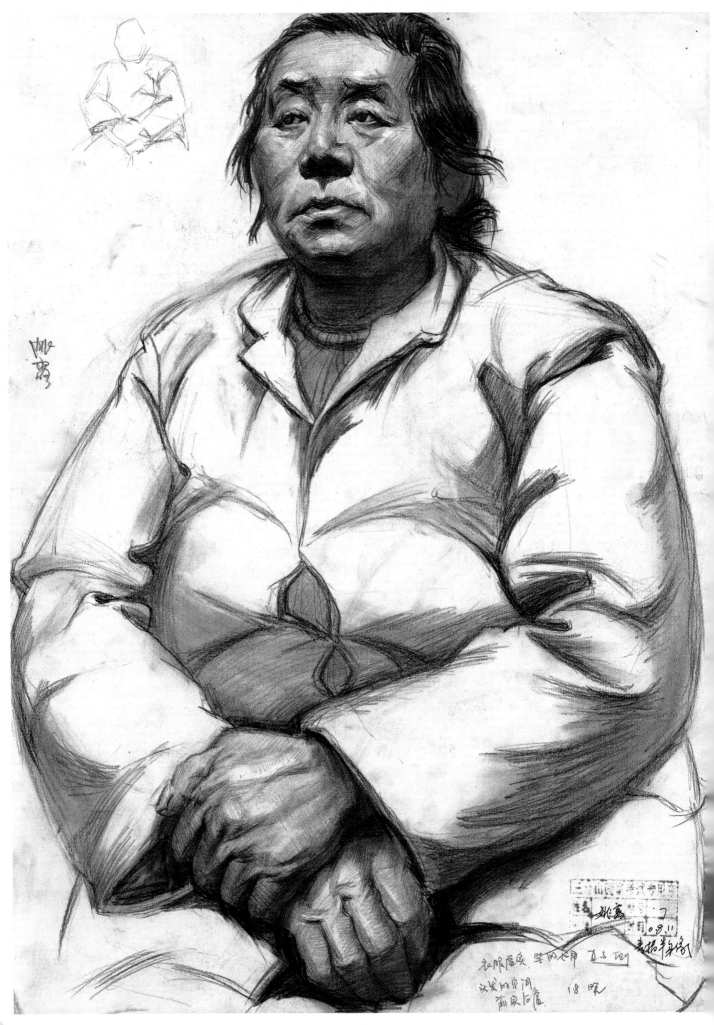

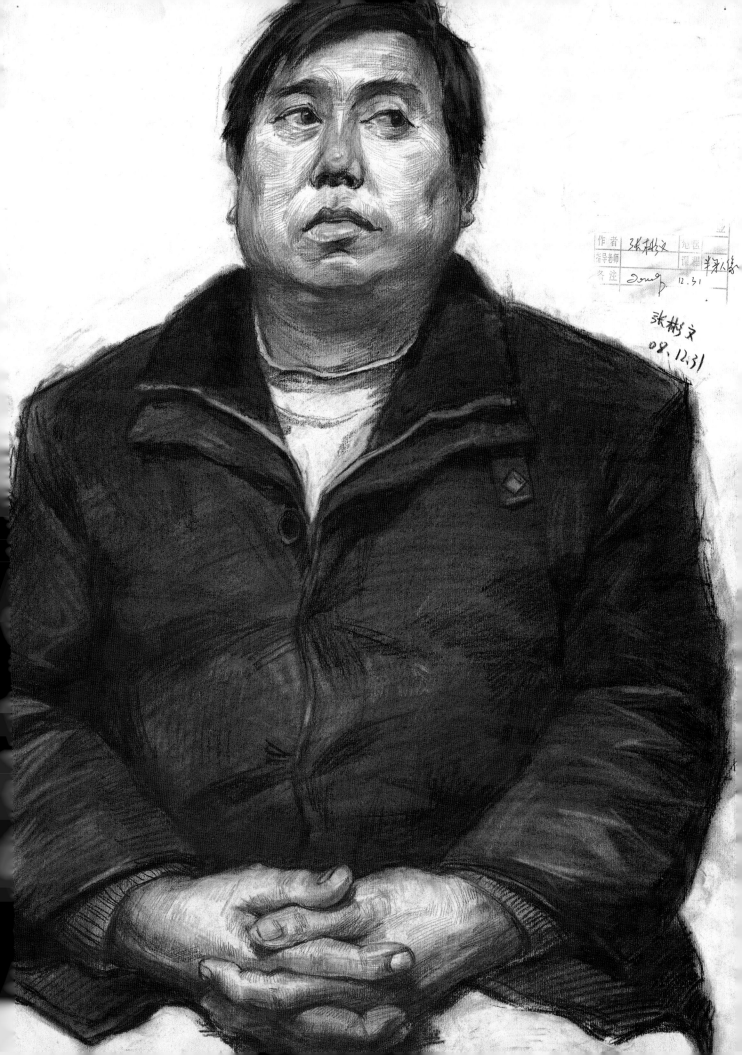

作者 张彬文　地区
指导老师　　　课程 半私像
备注 Dong　12.31

张彬文
08.12.31

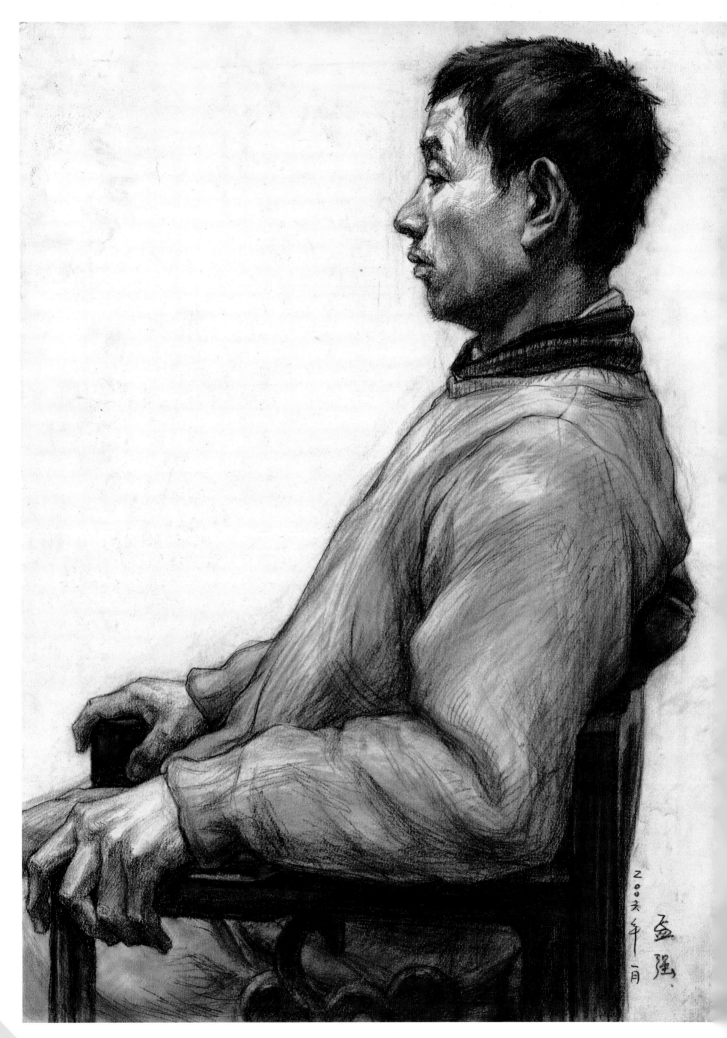

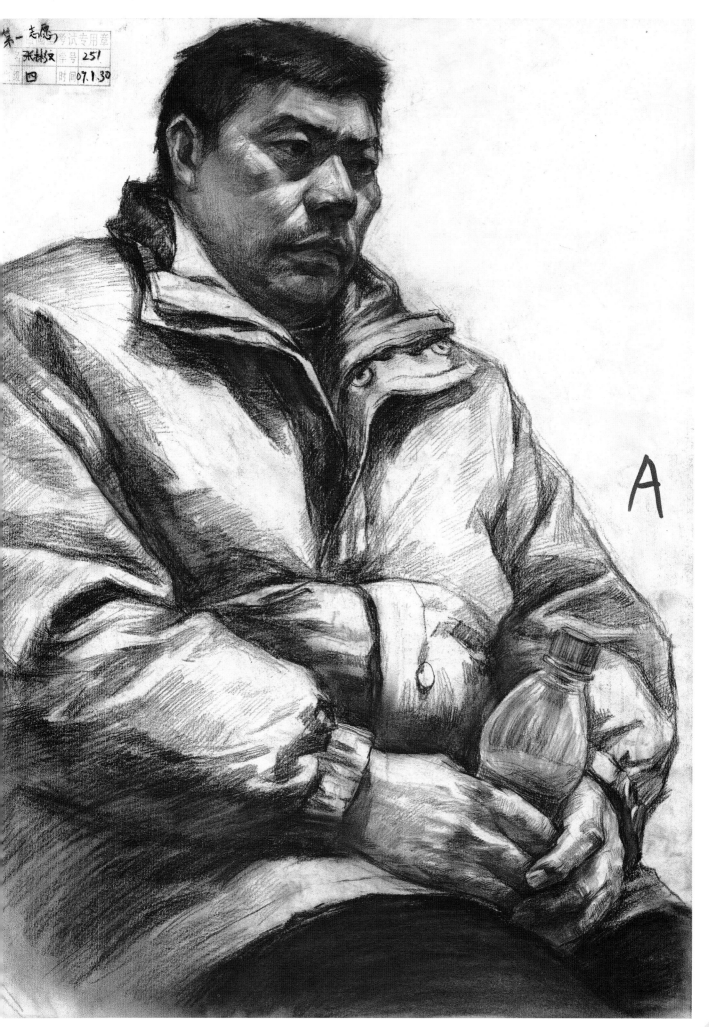

A

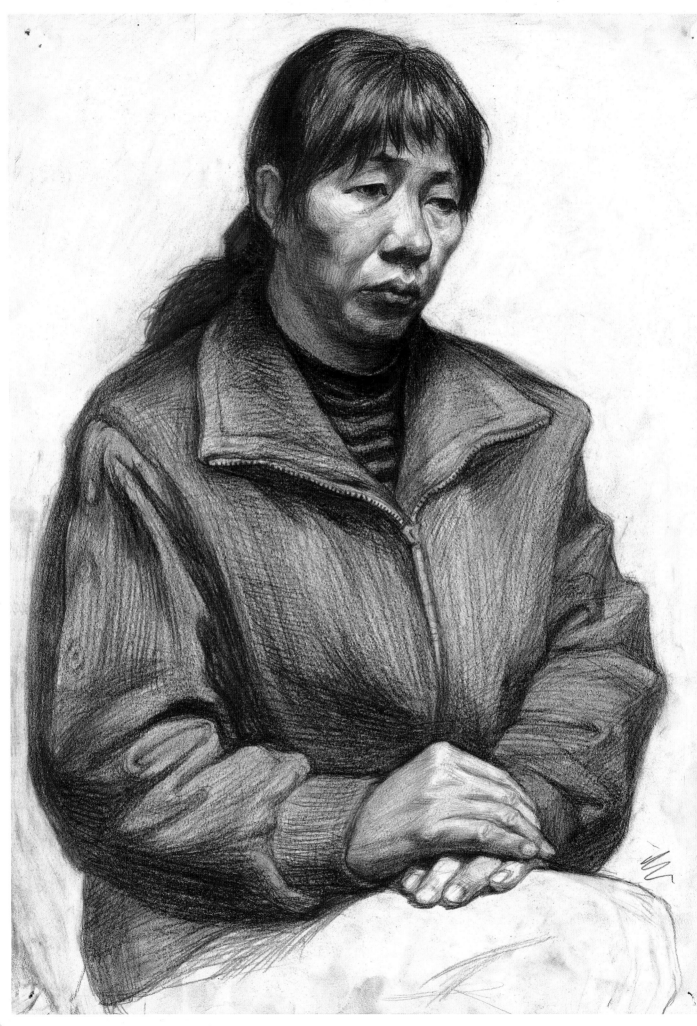

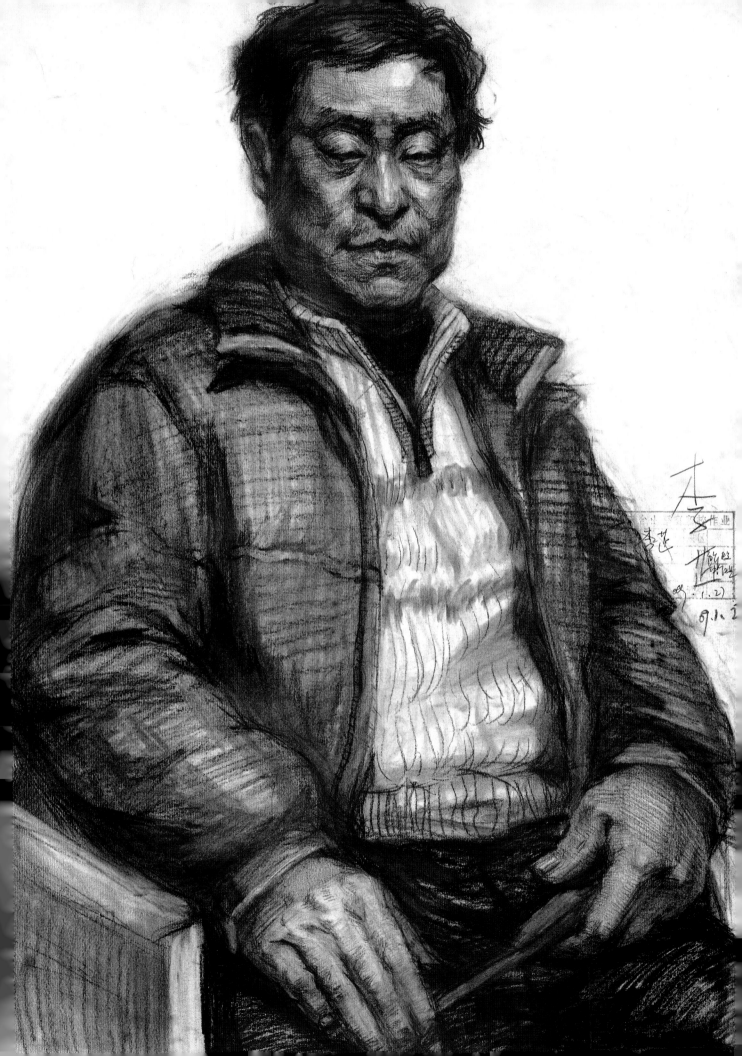

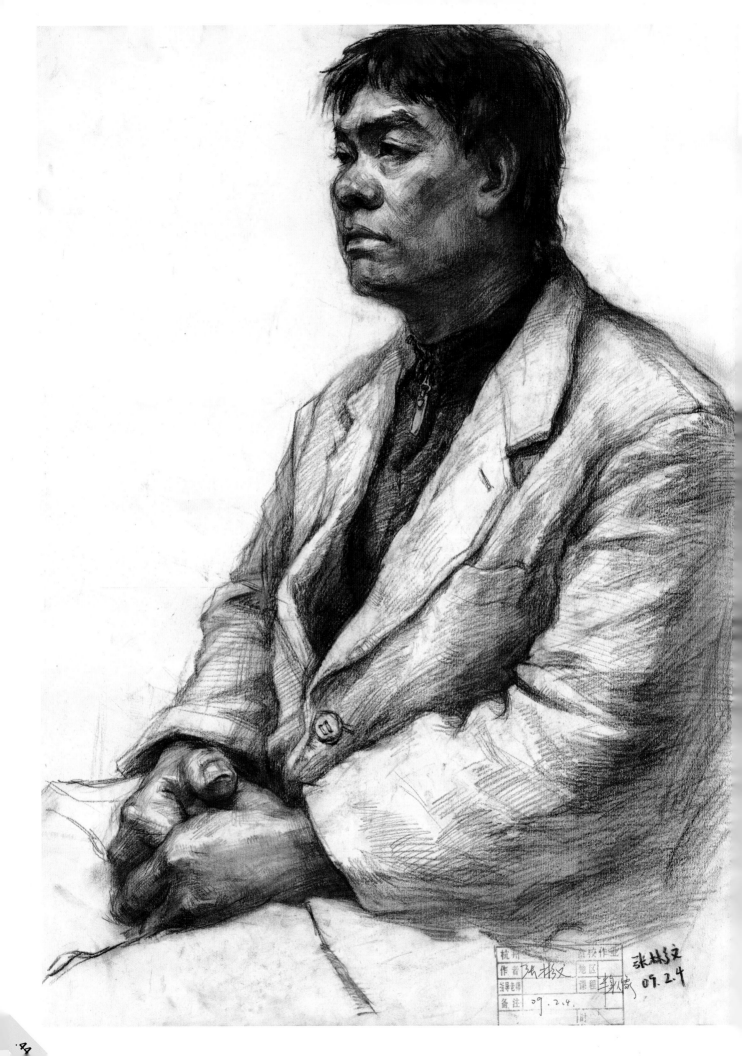

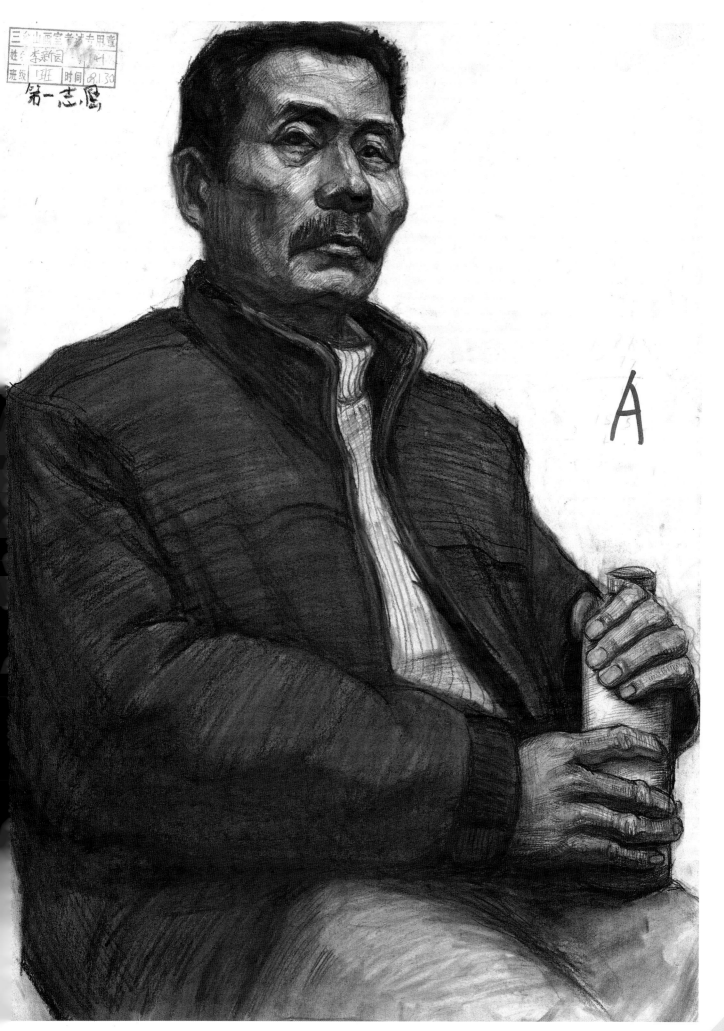

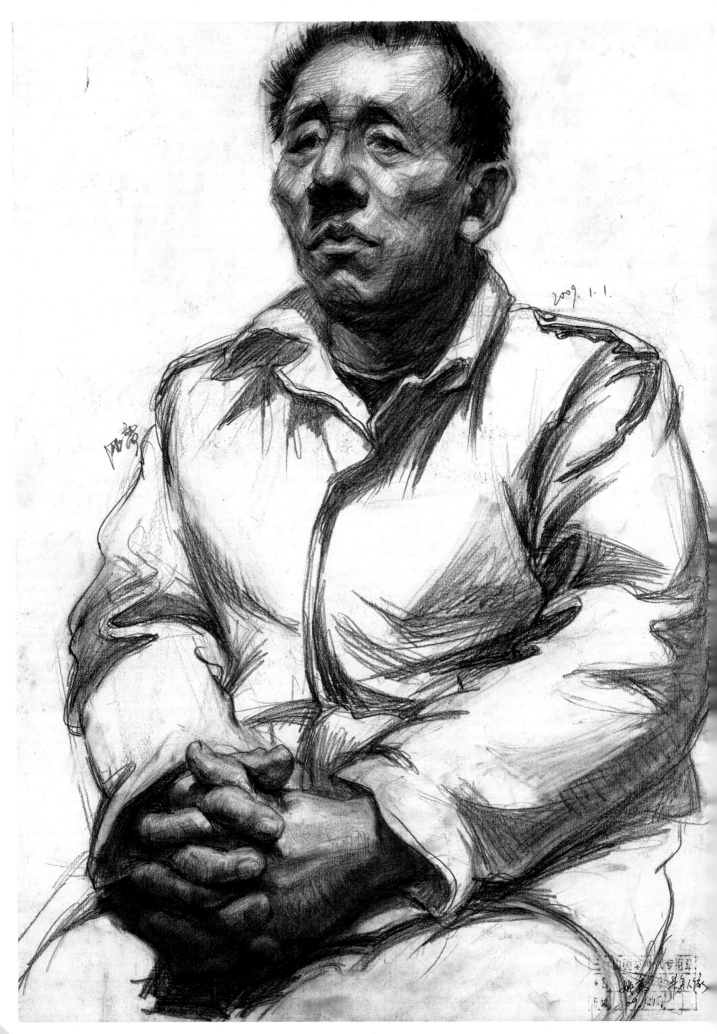

2009. 1. 1.

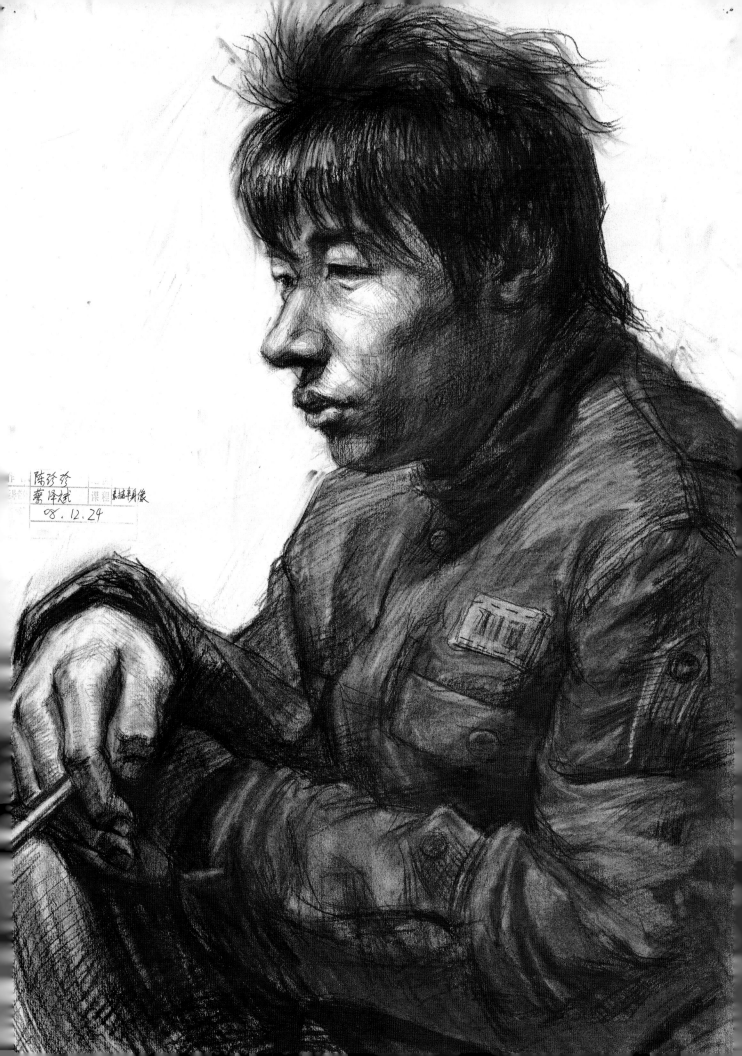

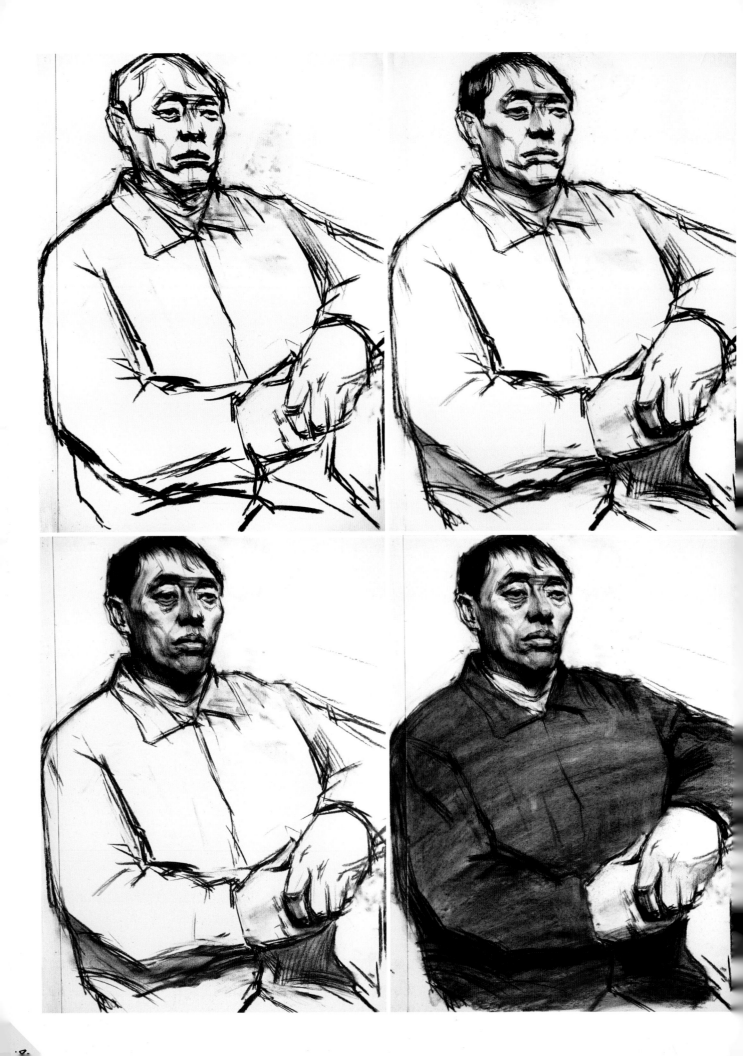

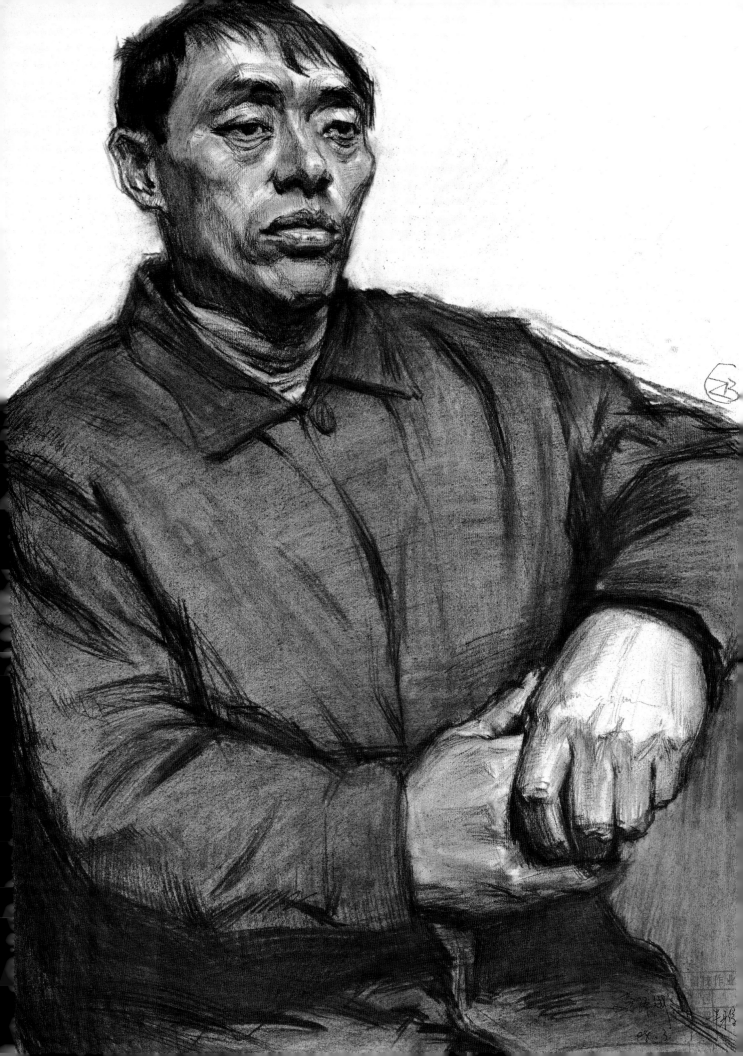

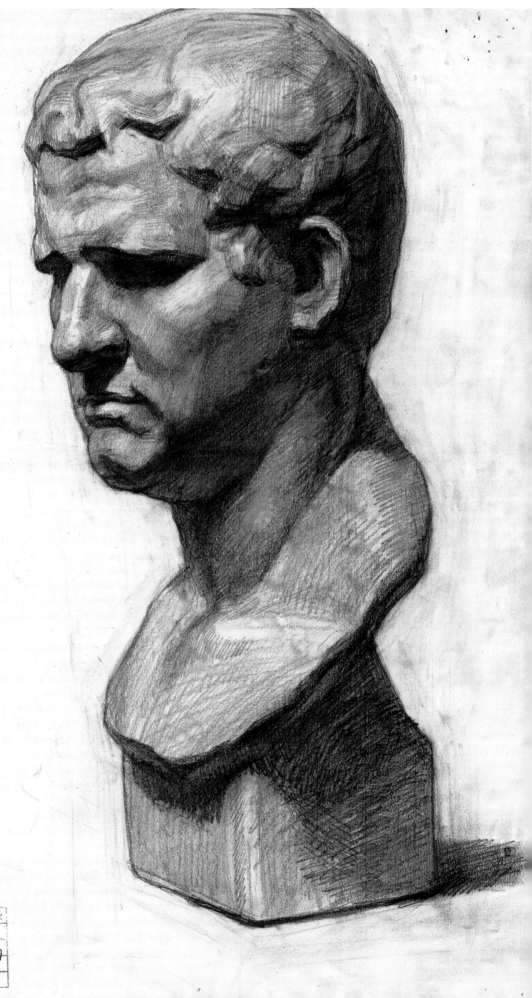

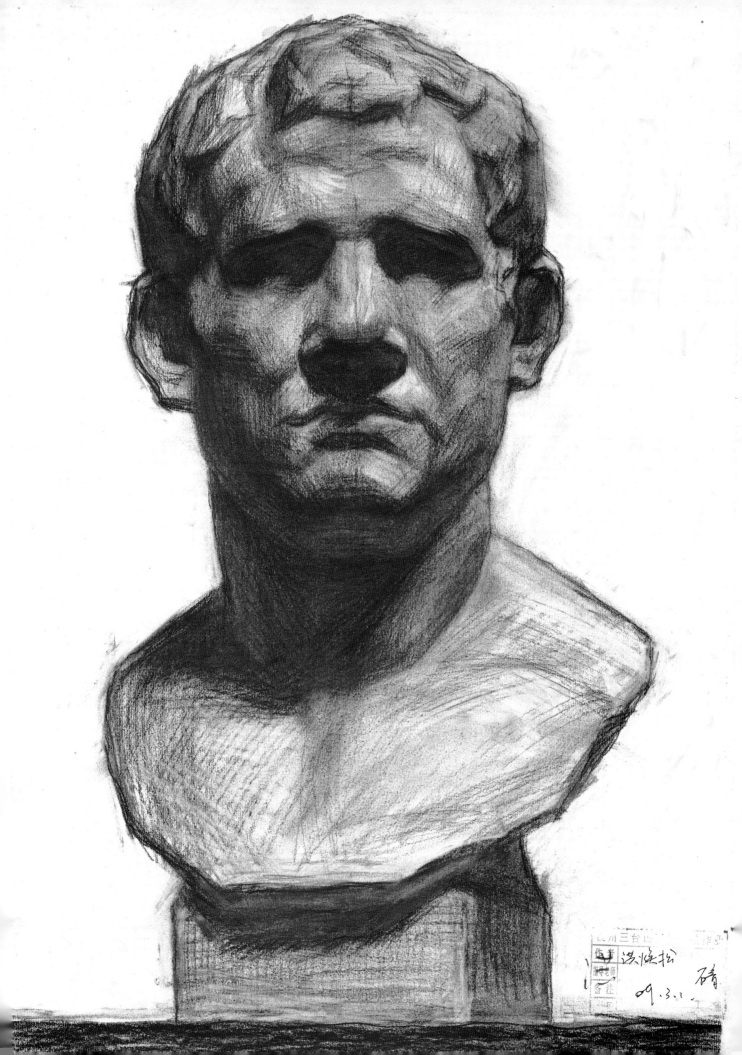

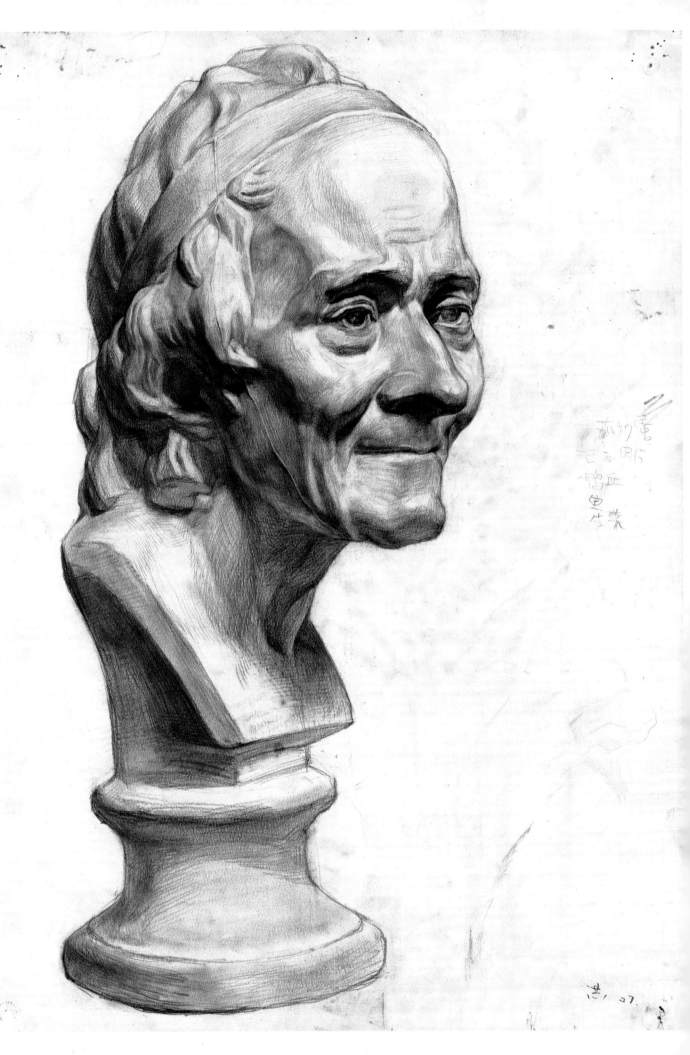

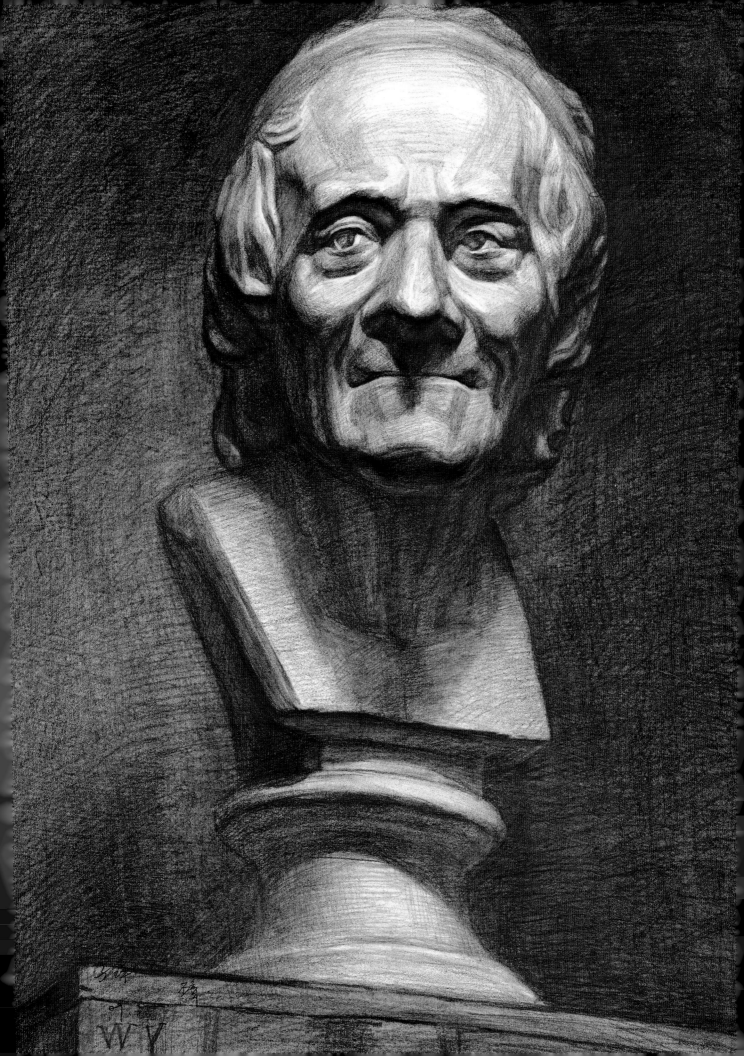

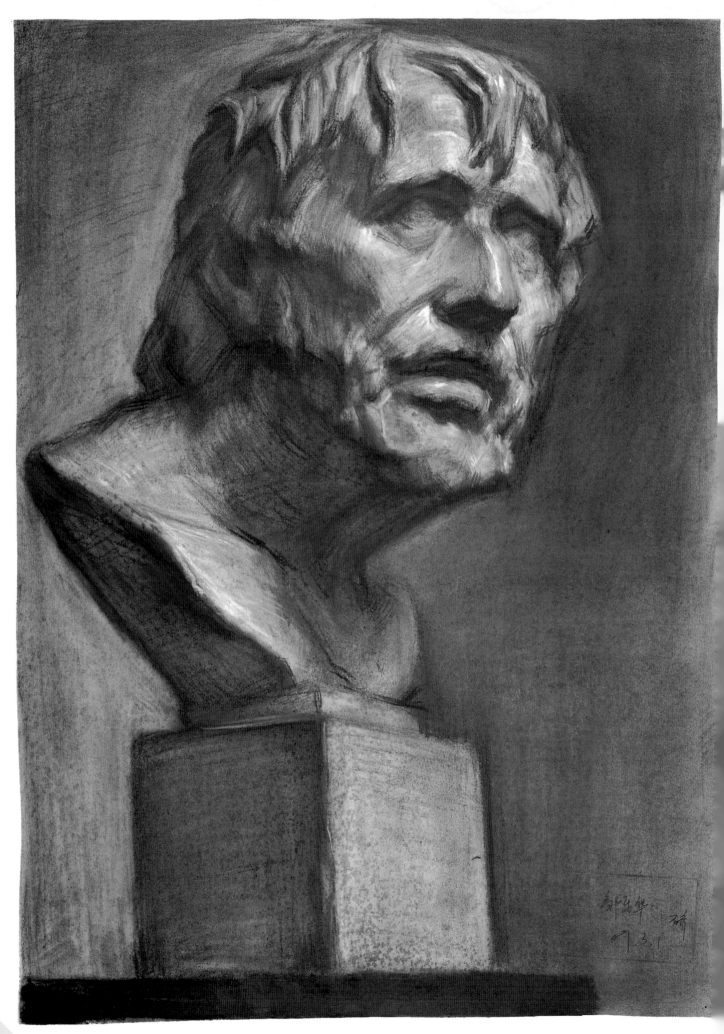

54

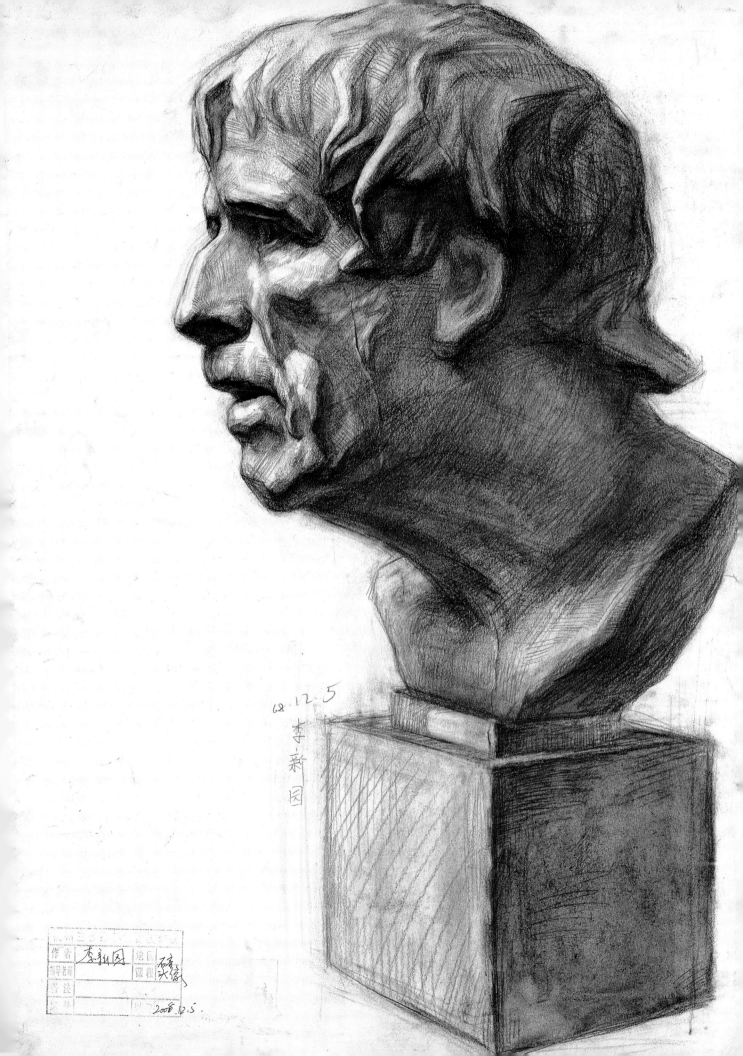

68.12.5
李新园

作者 李新园 地区
指导老师 课程 石膏头像
备注
工具 2008.12.5.

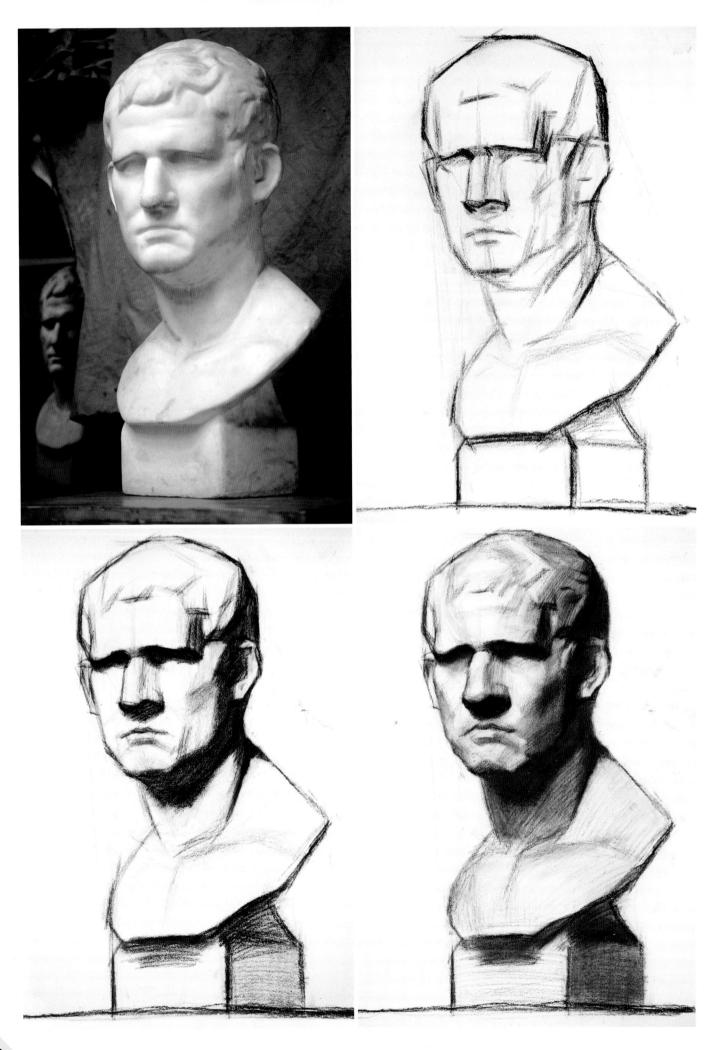

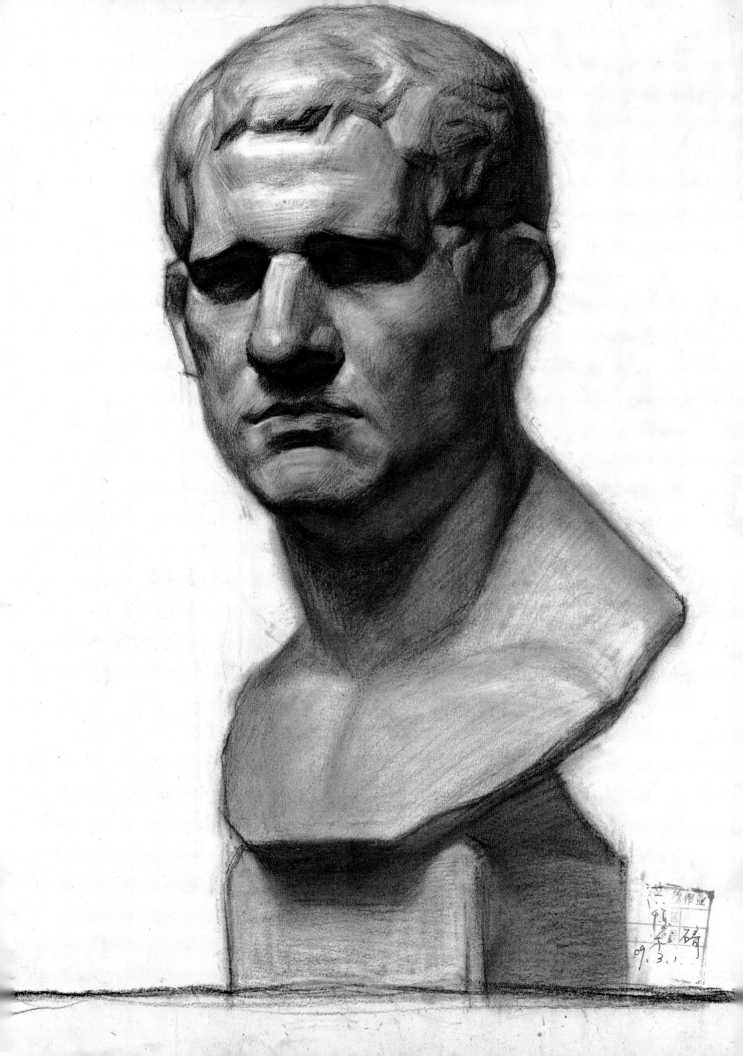

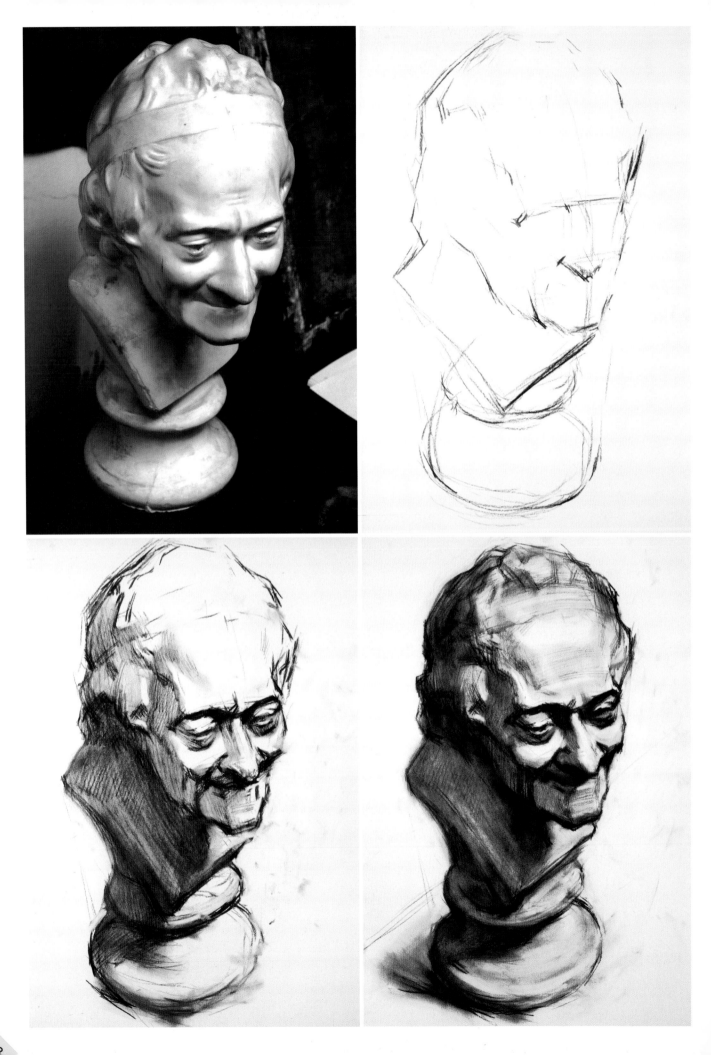

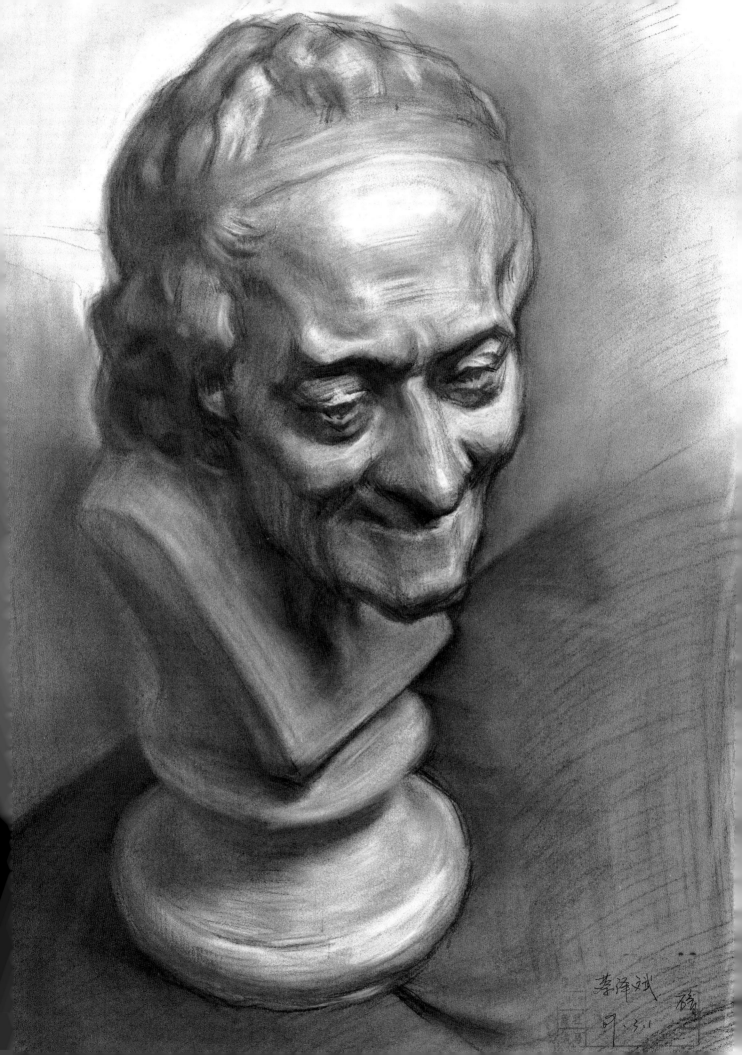

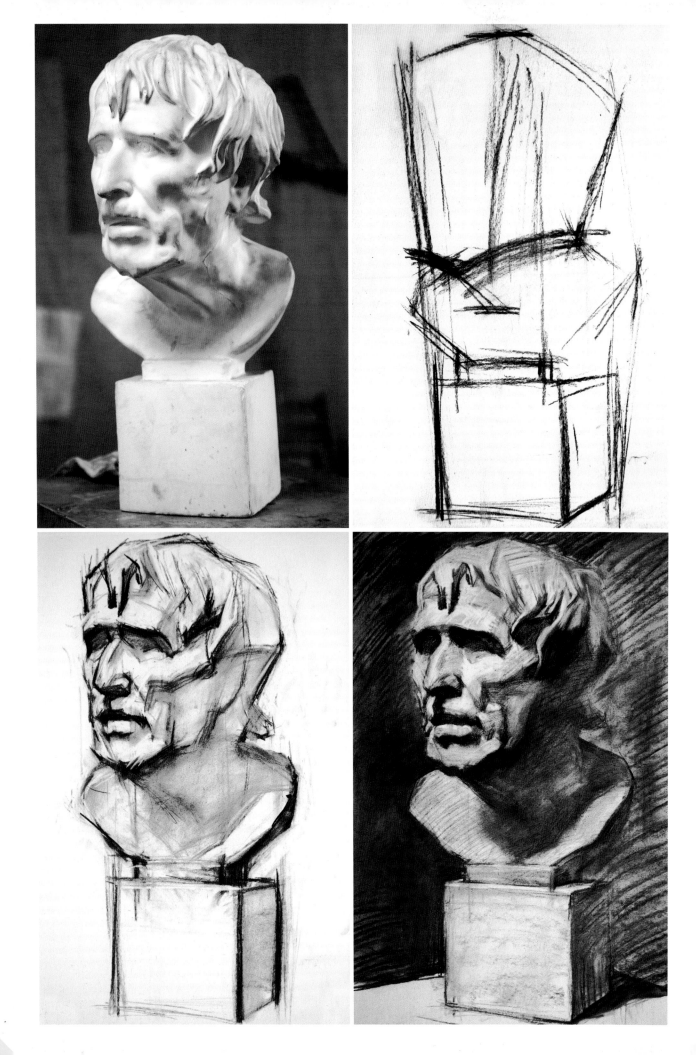

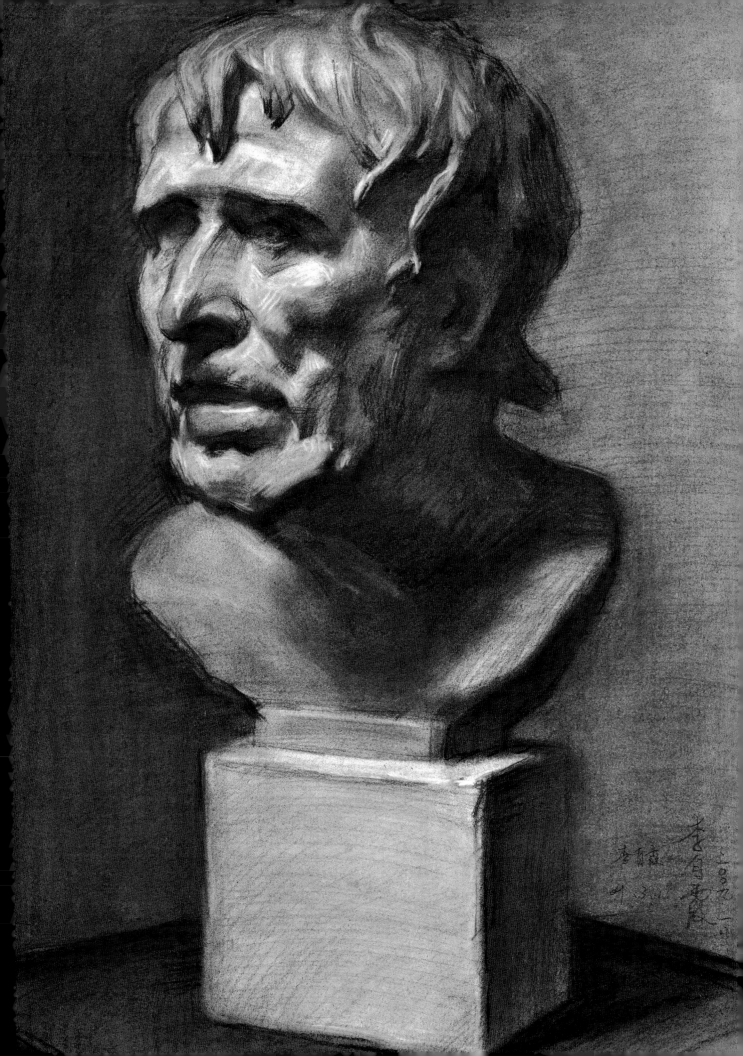

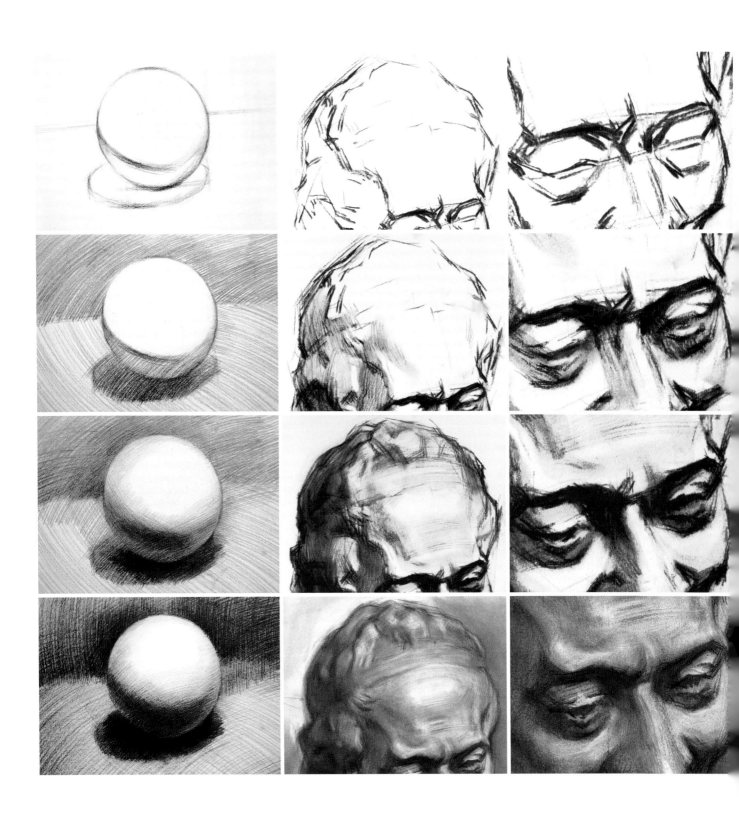

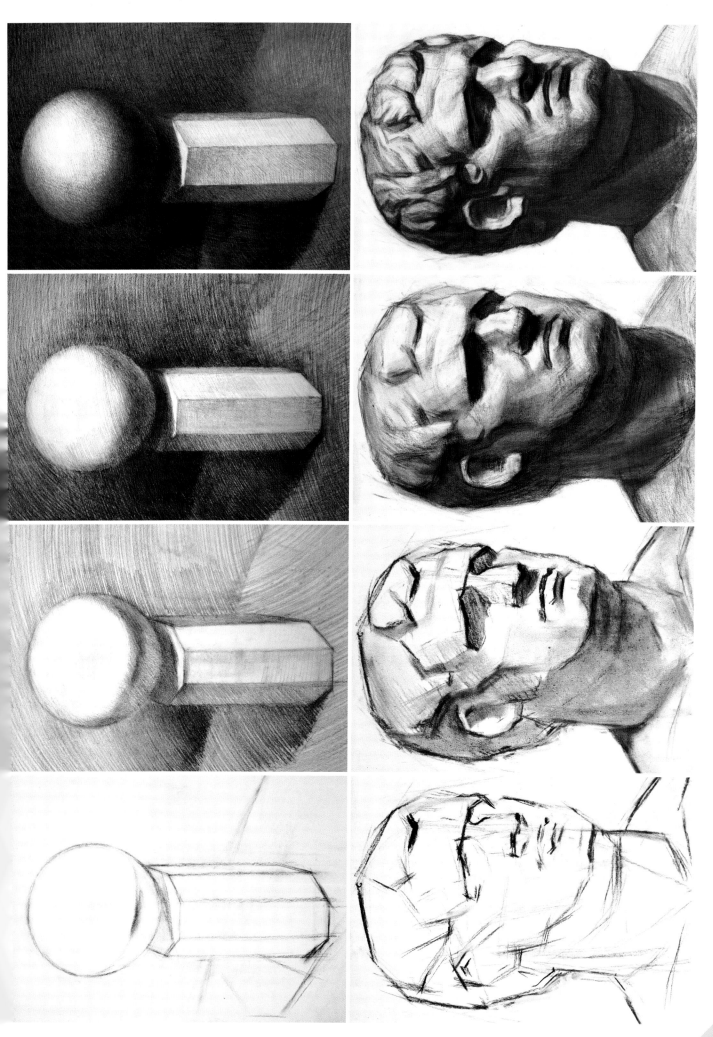

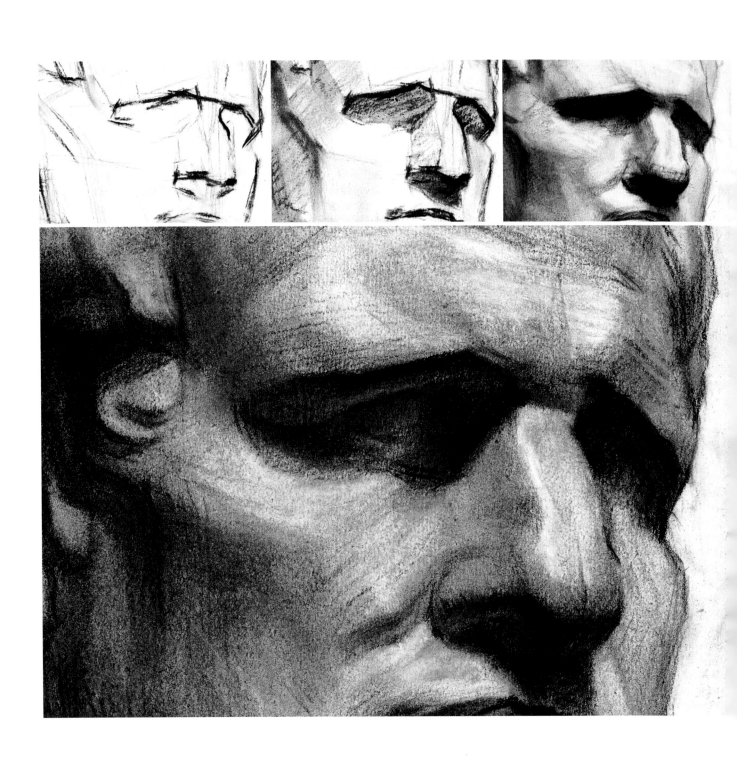

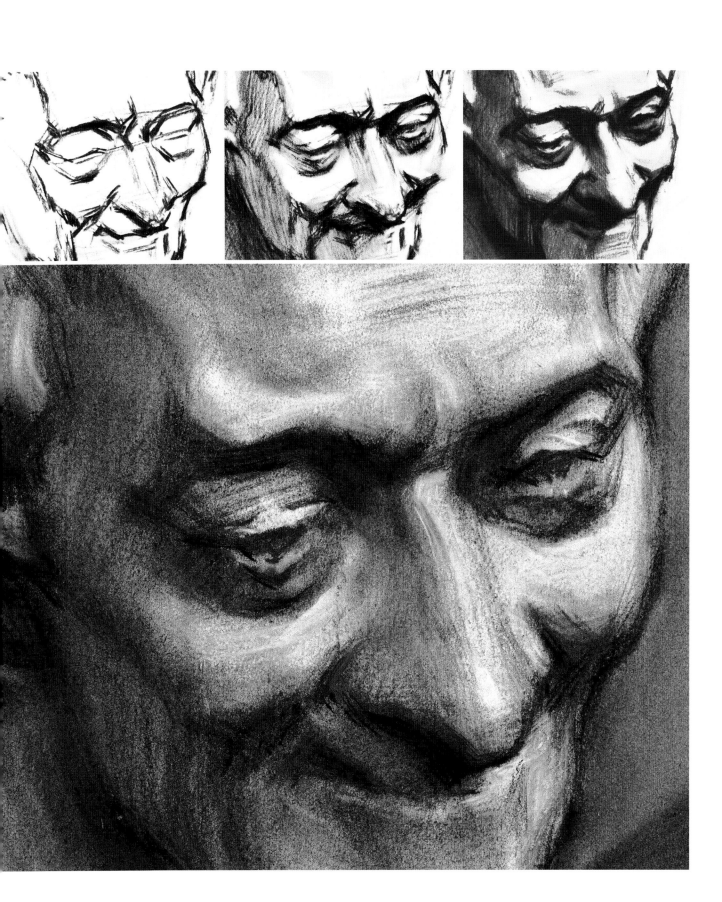

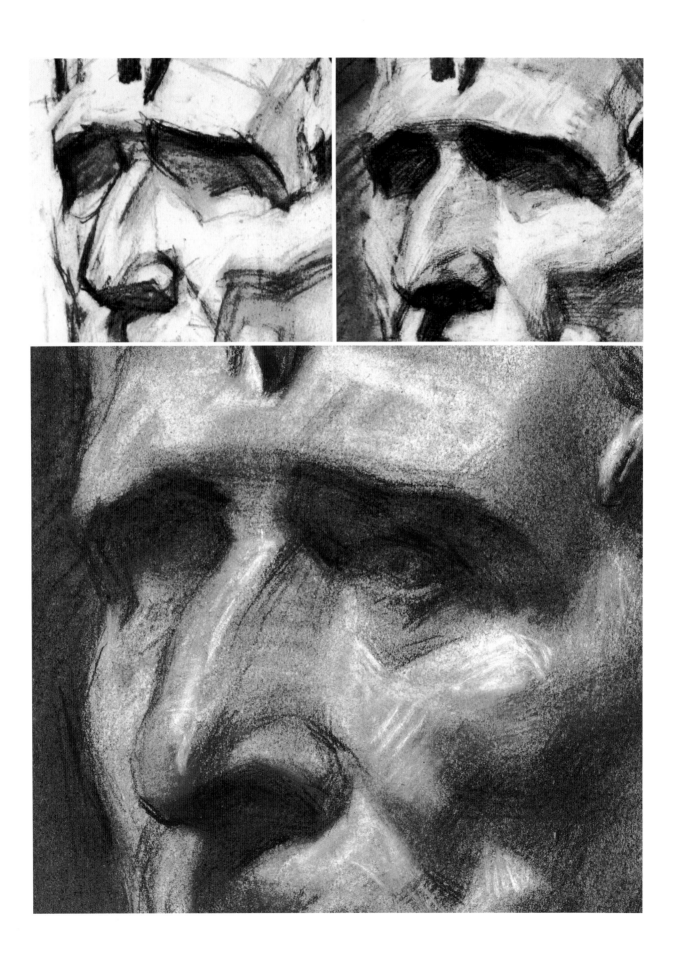

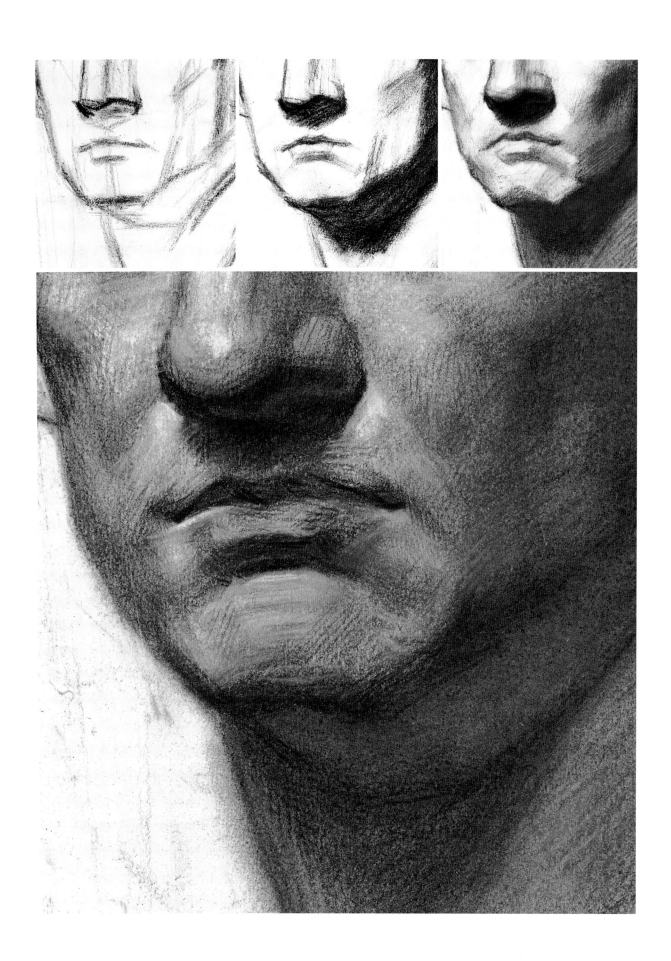

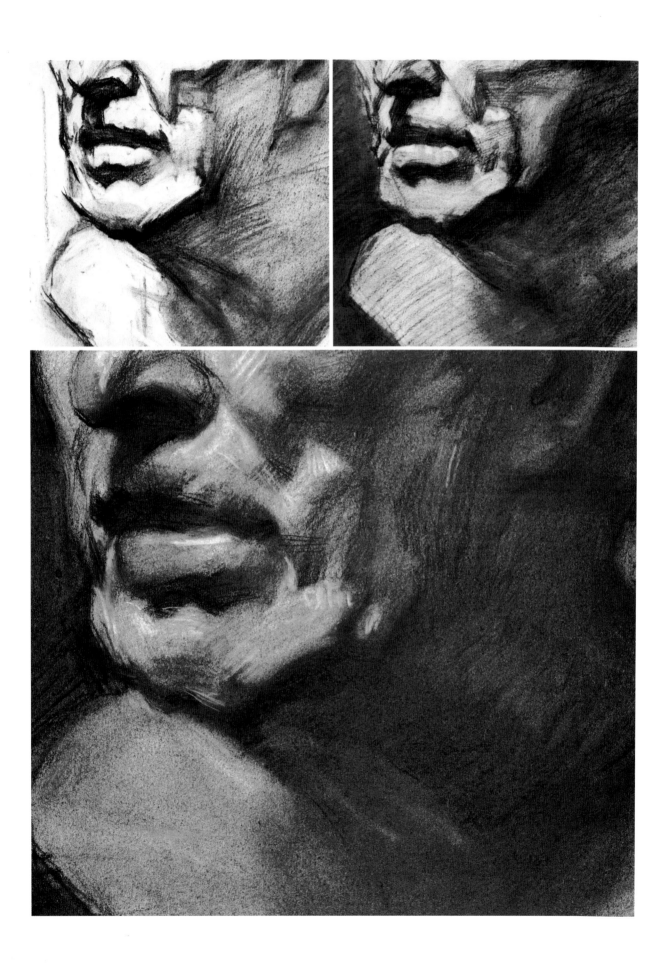

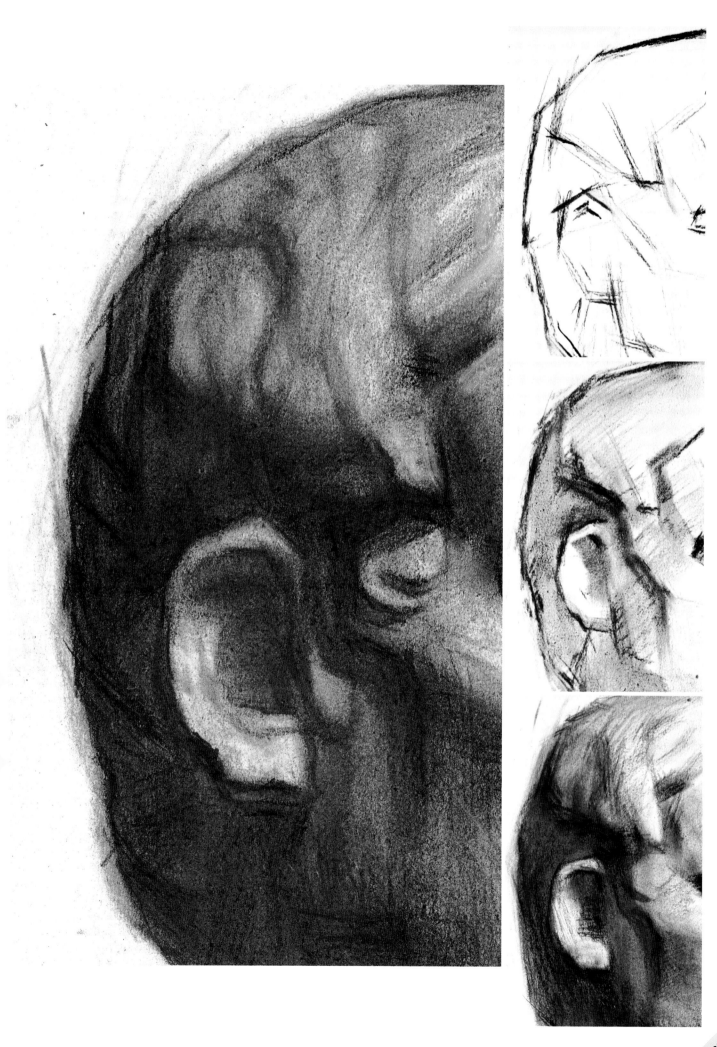

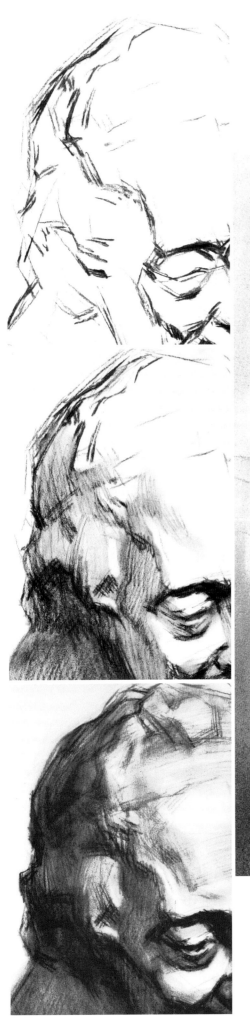
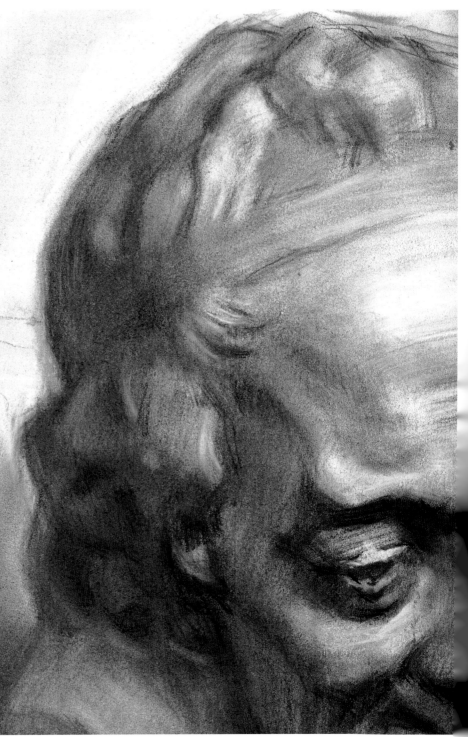

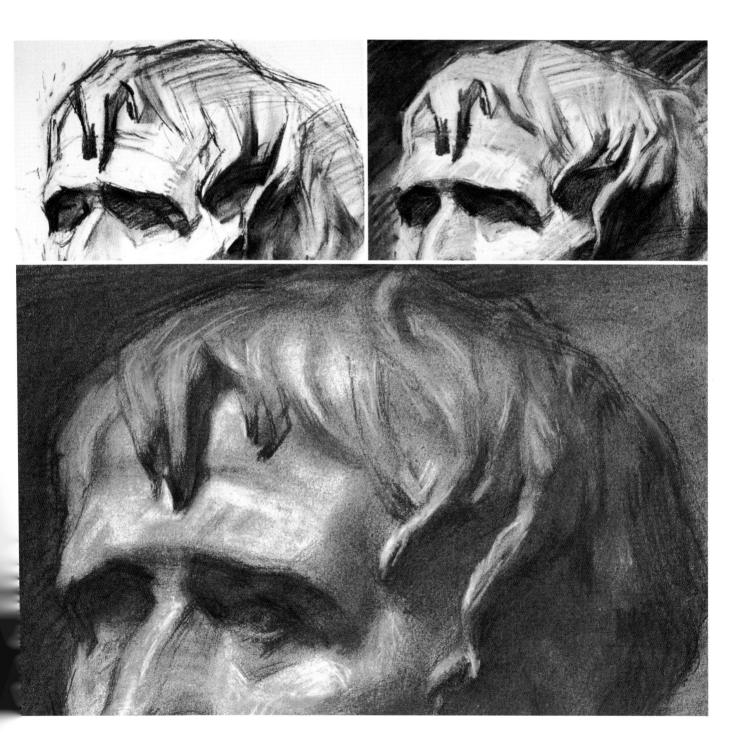

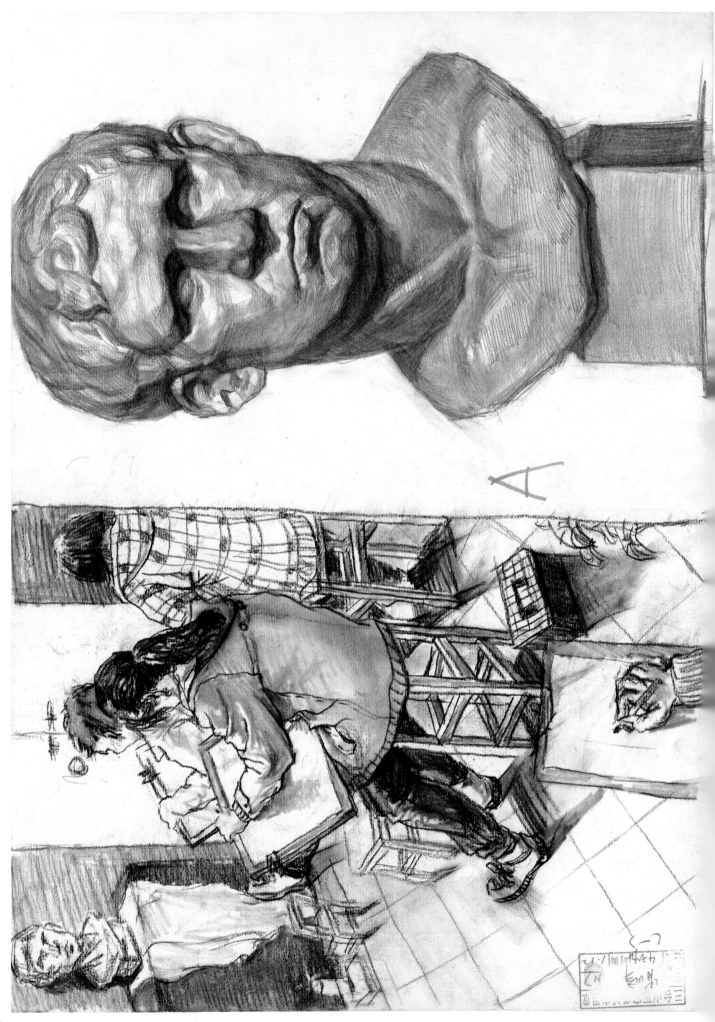

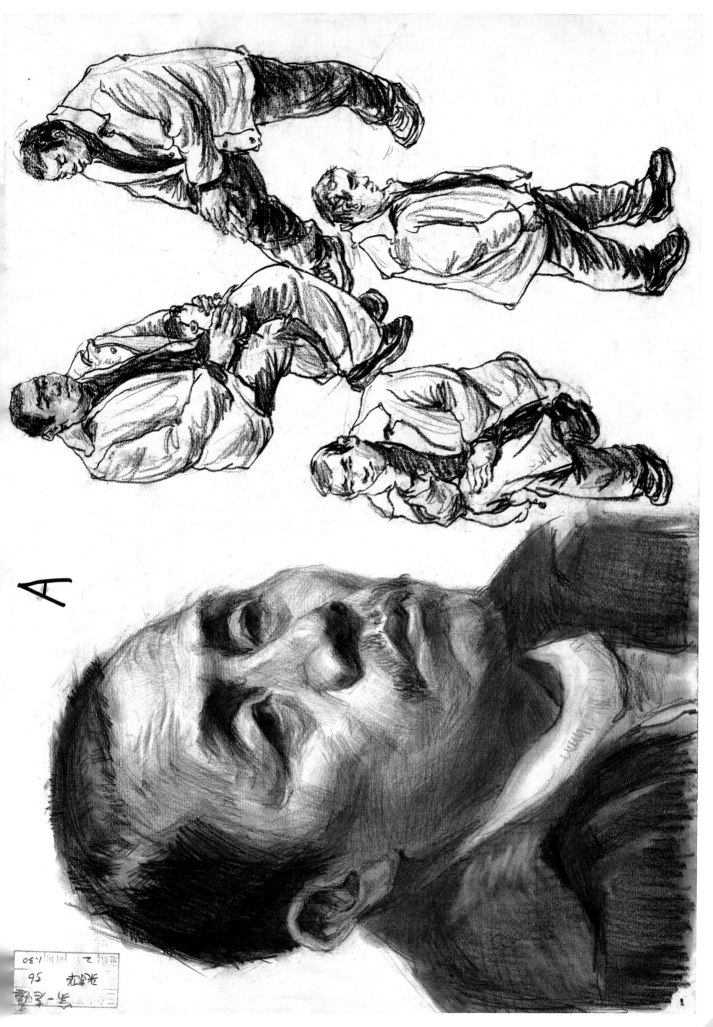

A

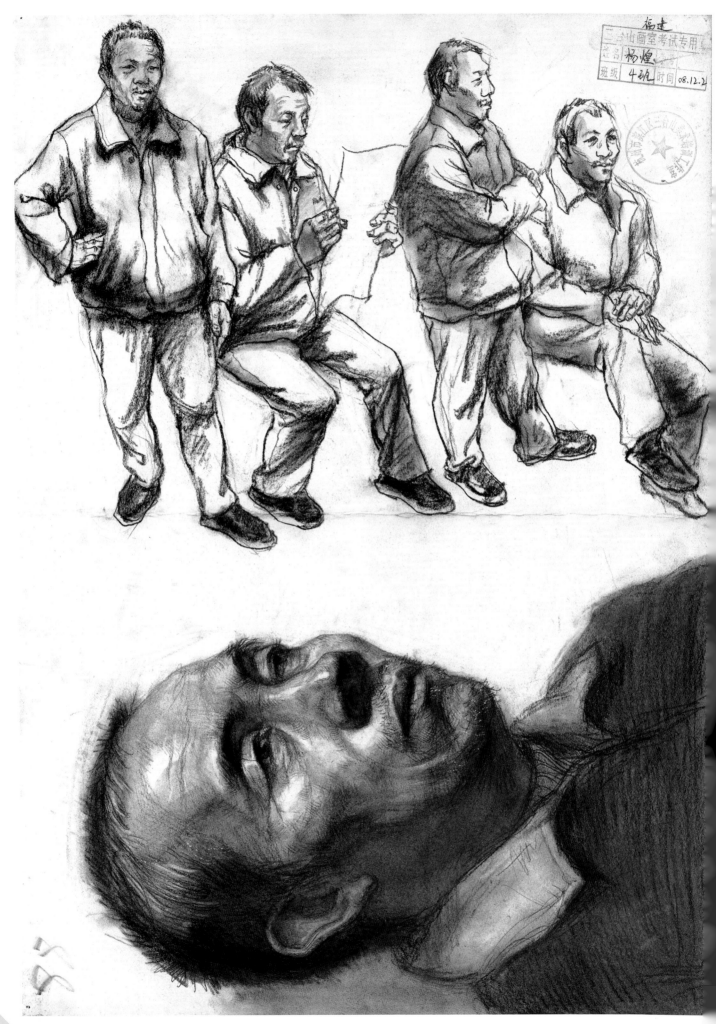

色彩教什么

一、构图的能力
- → 画面构成，画面分割的原理
- → 主体物、次体物和衬布摆放的原理
- → 透视原理，遮掩关系

二、调颜色的能力
- → 固有色的调和方法
- → 光源色、环境色的调和方法

三、整个画面色调的把握能力
- → 黑、白、灰层次次序意识
- → 对画面色调的主动处理意识
- → 铺色调中技法的运用

四、用色彩关系塑造物体形体和空间的能力
- → 形色结合的塑造方法
- → 在把握好色调的基础上，用环境色、光源色、固有色来塑造物体
- → 塑造中笔法的运用

五、控制画面节奏，次序、强弱的能力性的空间、主次、完整控制画面节奏
- → 视觉中心，整个画面的主次、强弱次序
- → 前后、上下、空间产生的虚实节奏

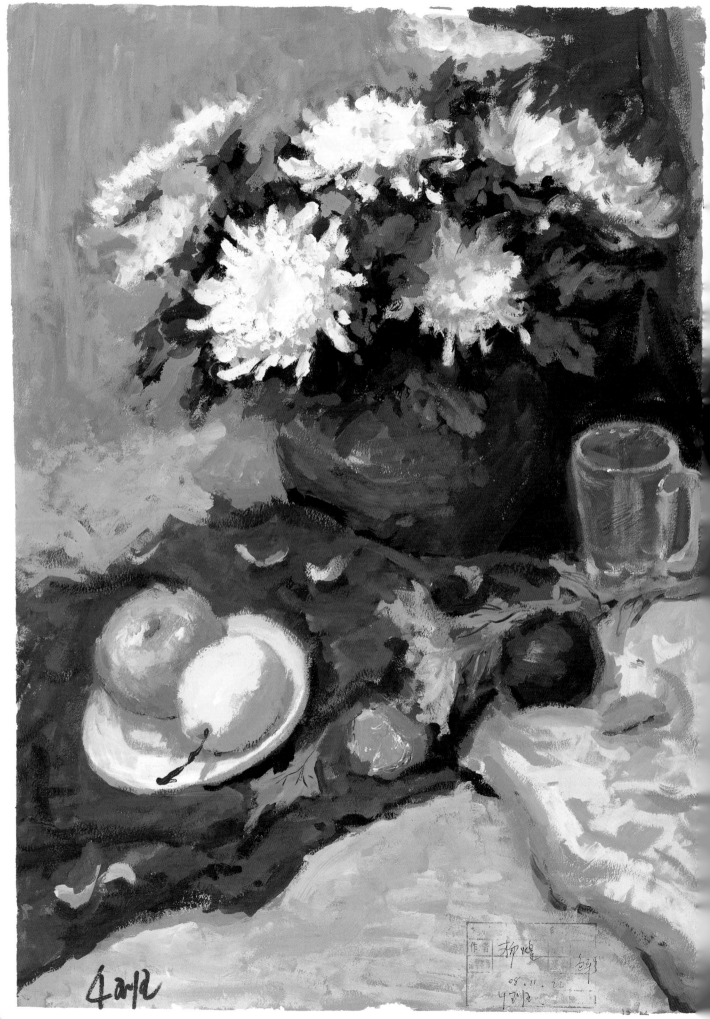

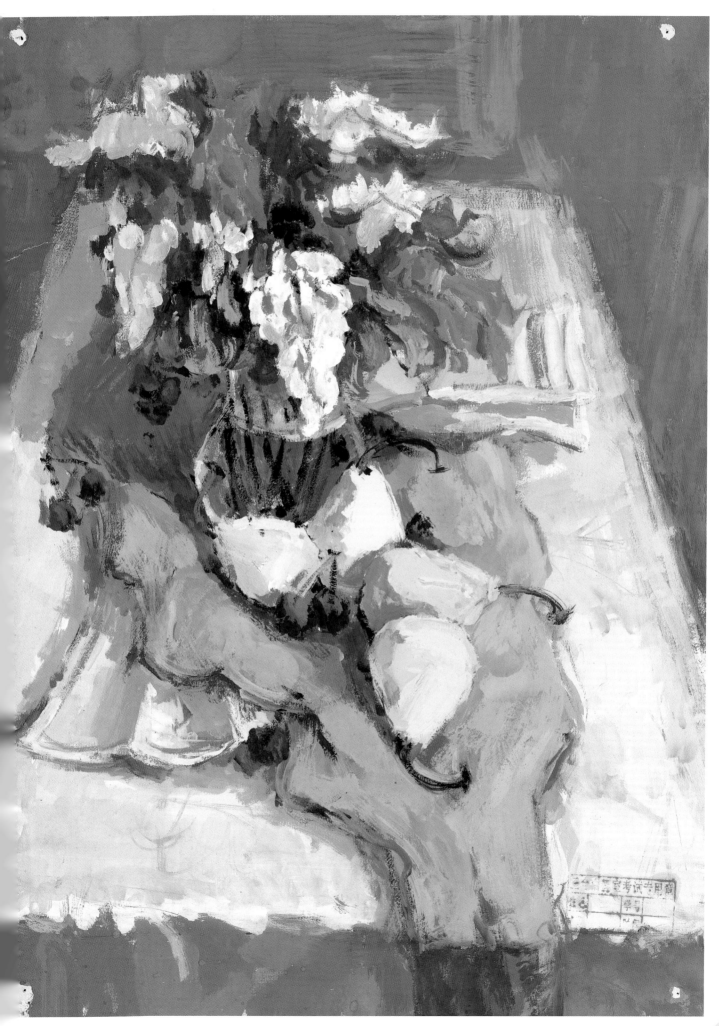

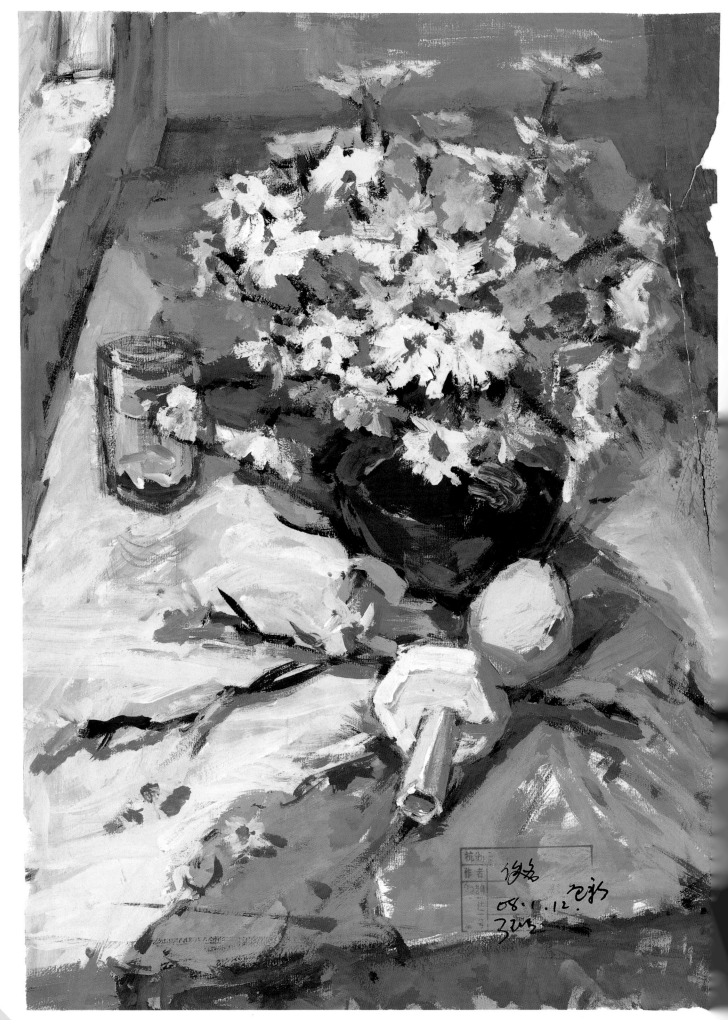

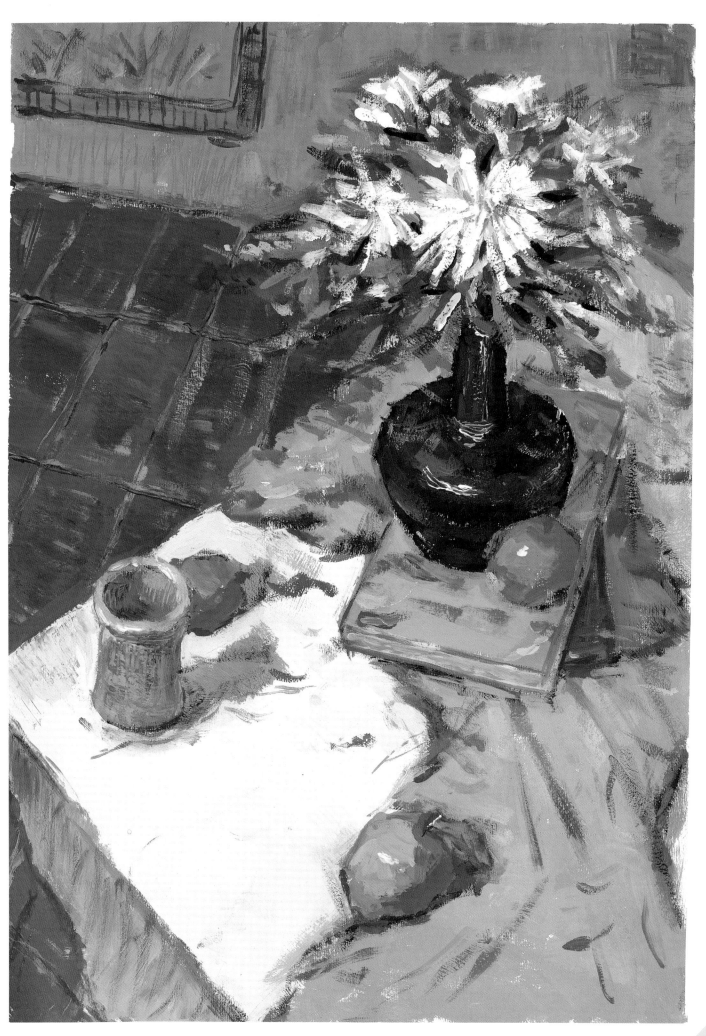

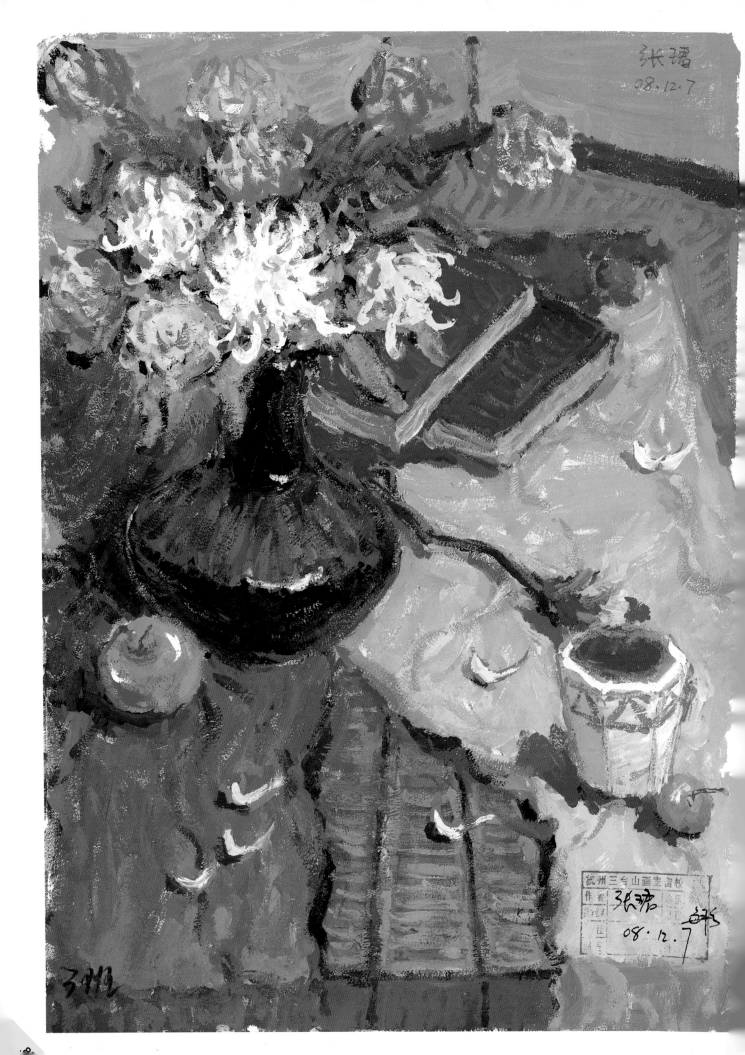

张瑶
08.12.7

杭州三台山画室留校
作者 张瑶
08·12·7

杭州

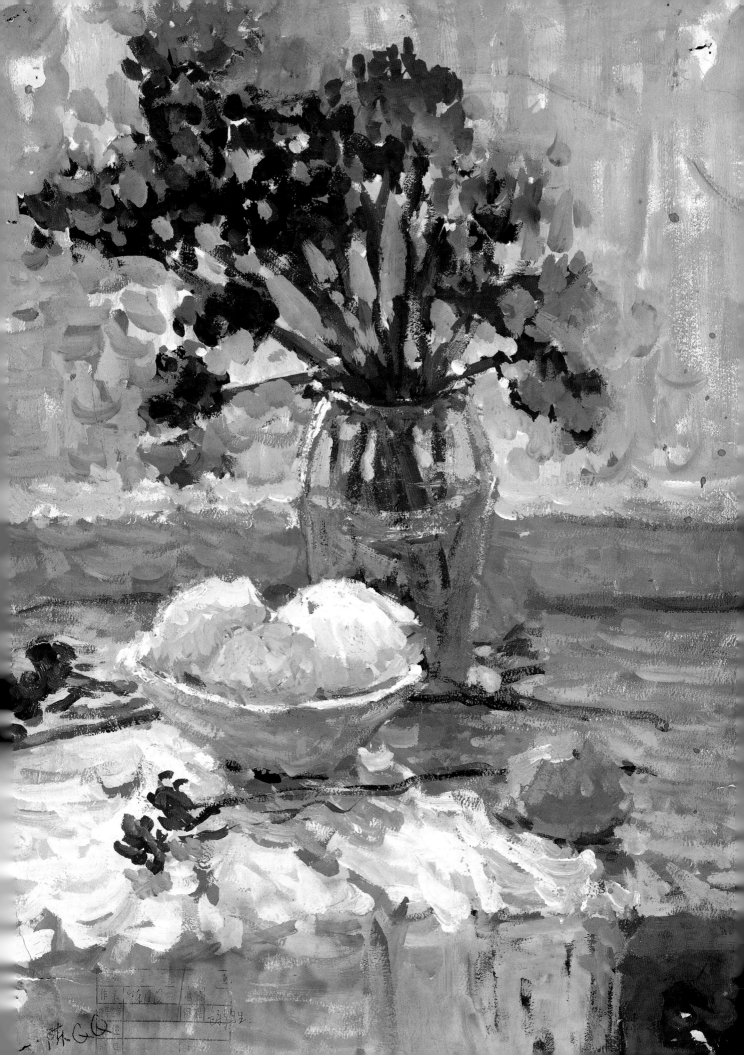

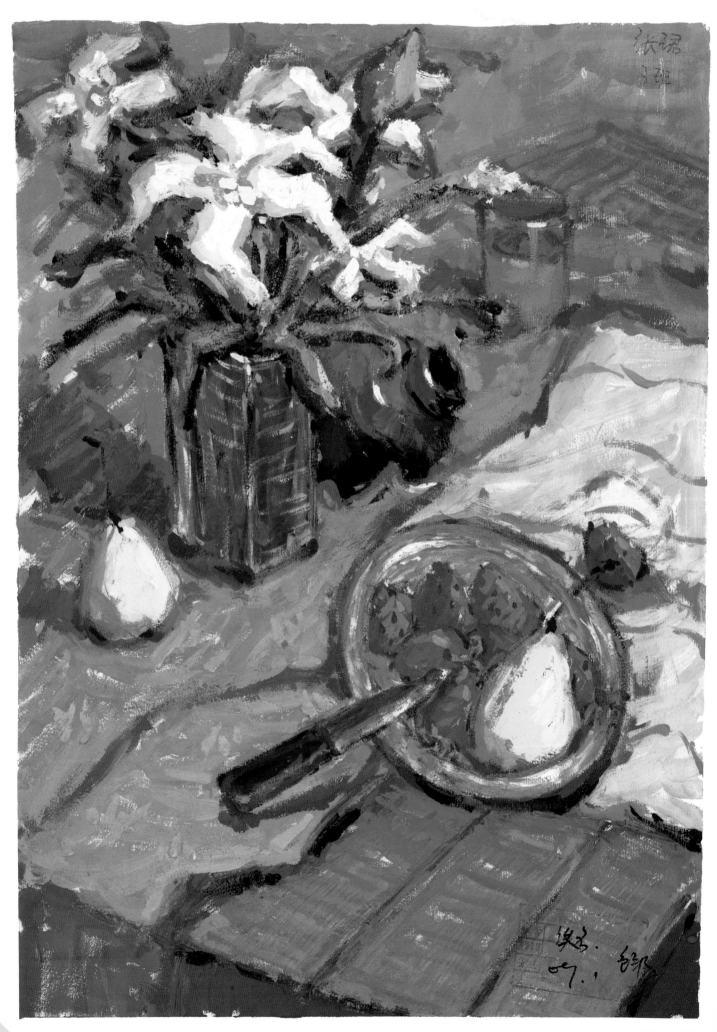

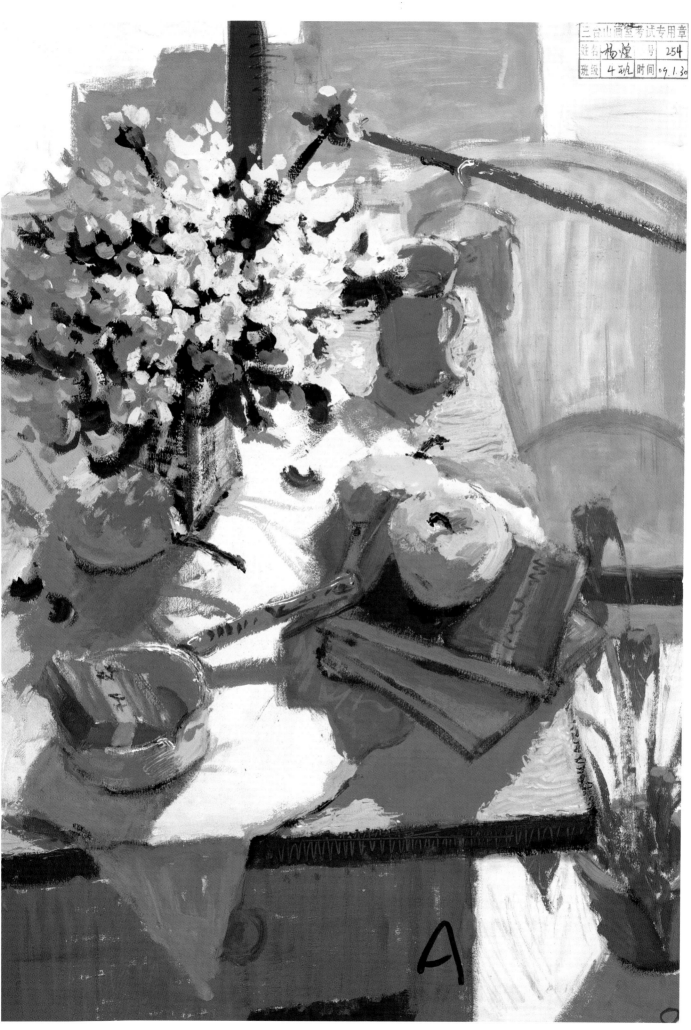

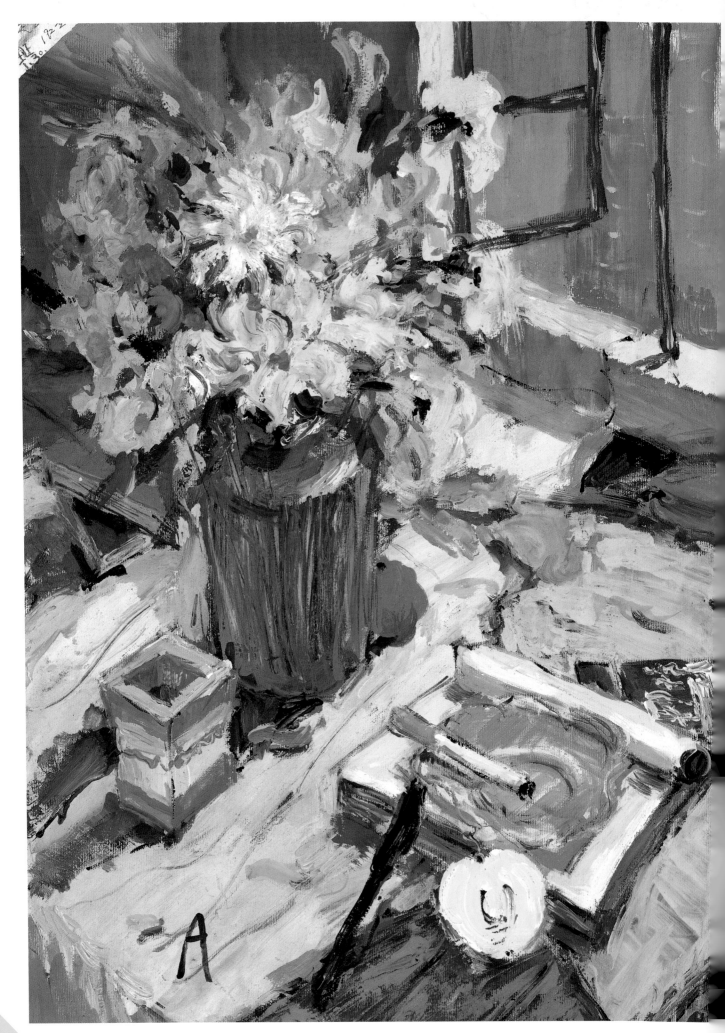

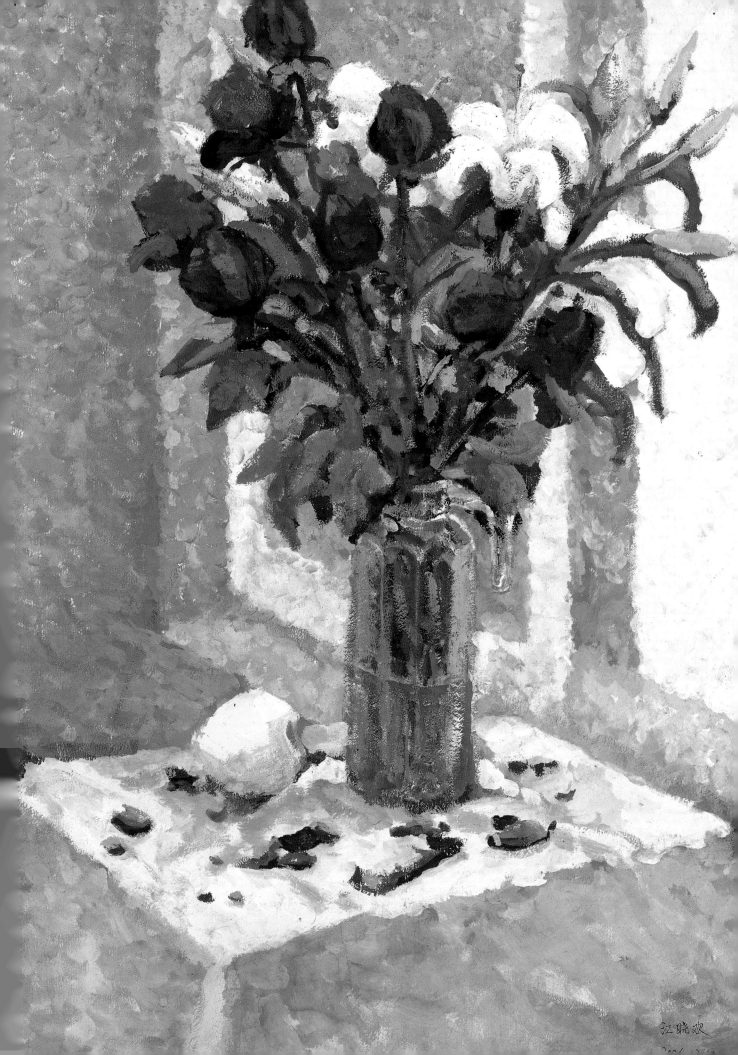

江晓欢

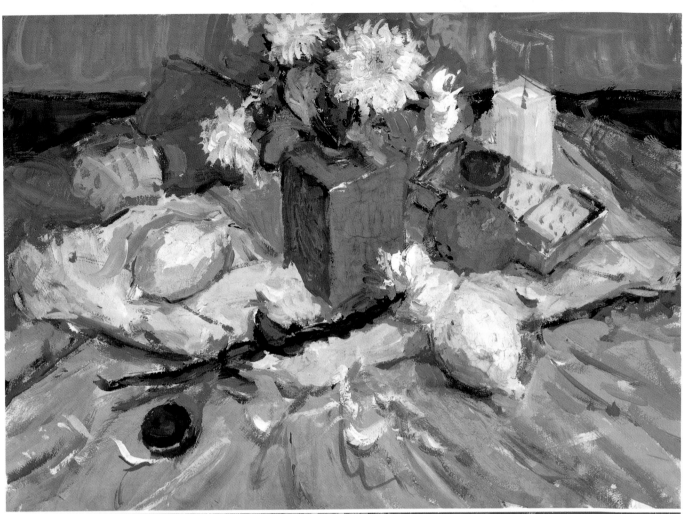

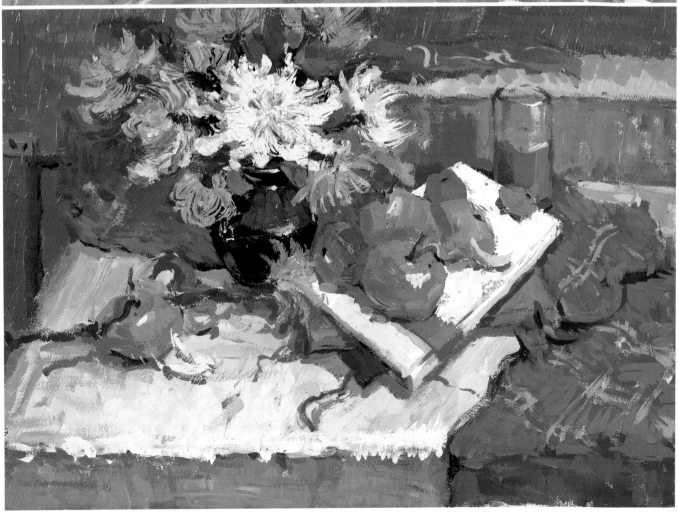

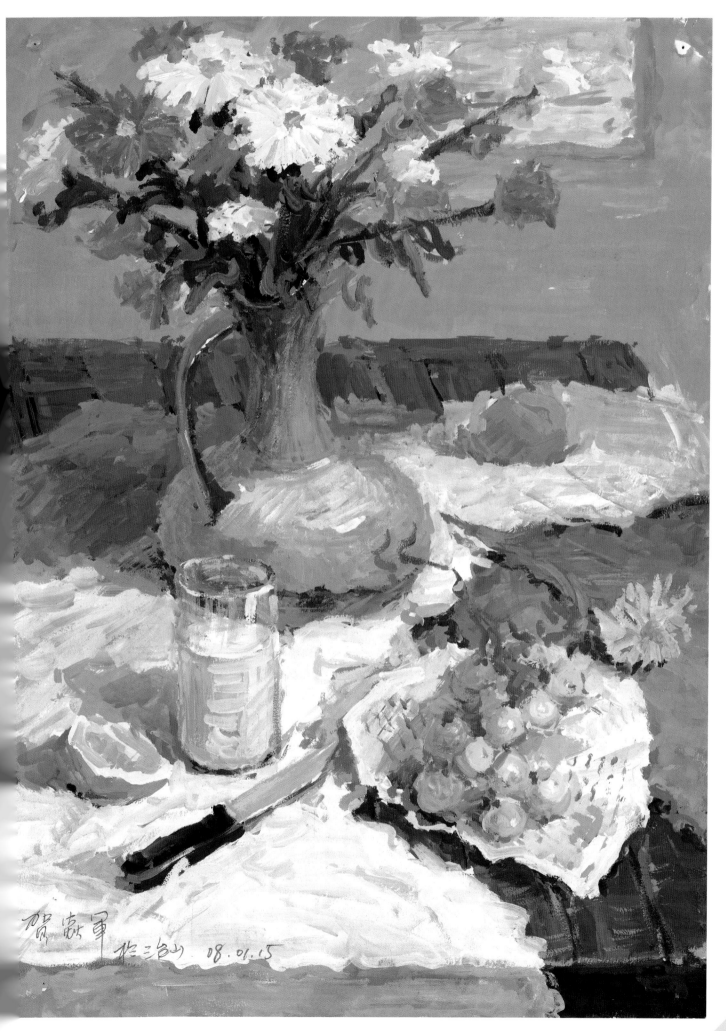

贺戴军

于治山 08.01.15

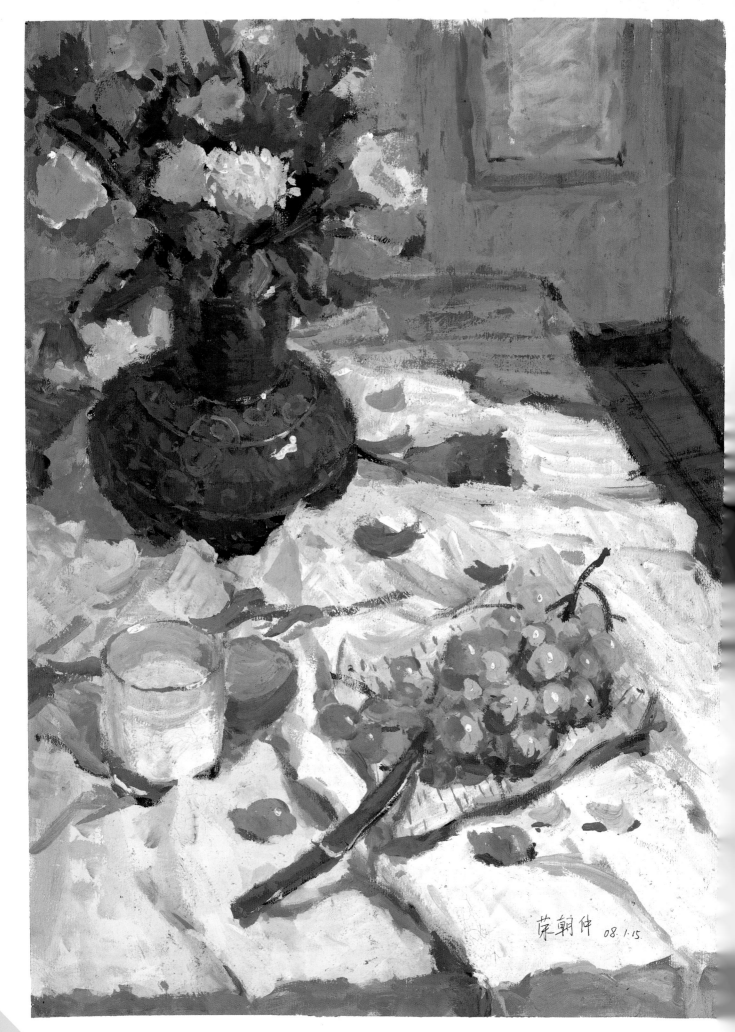

荣翱仲 08.1.15

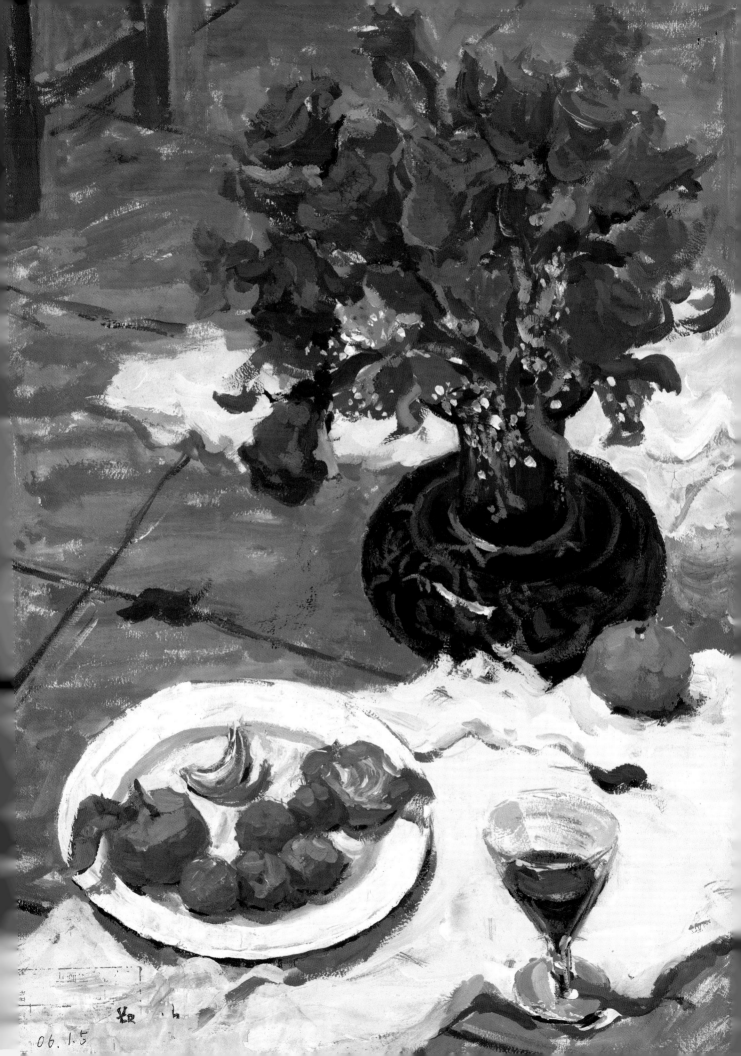

06.1.5

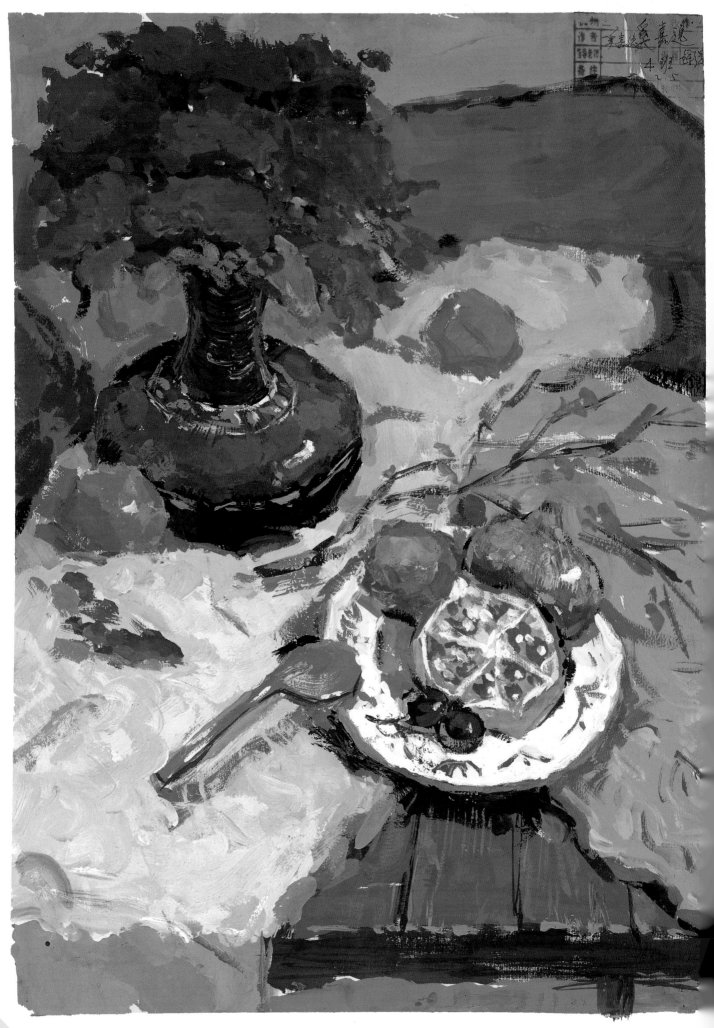

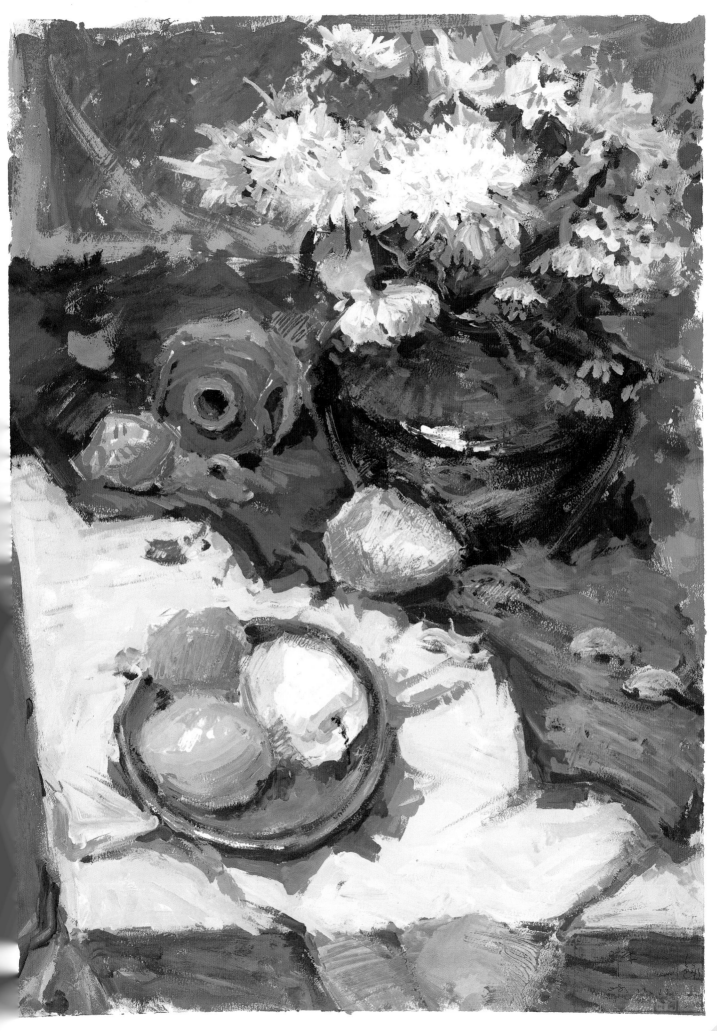

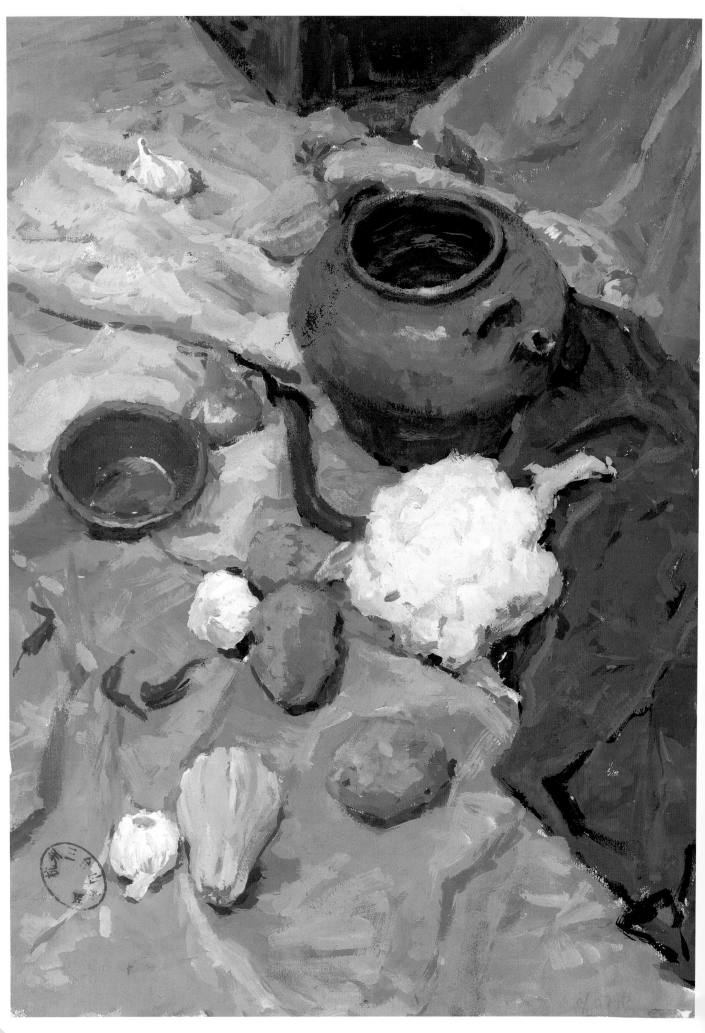

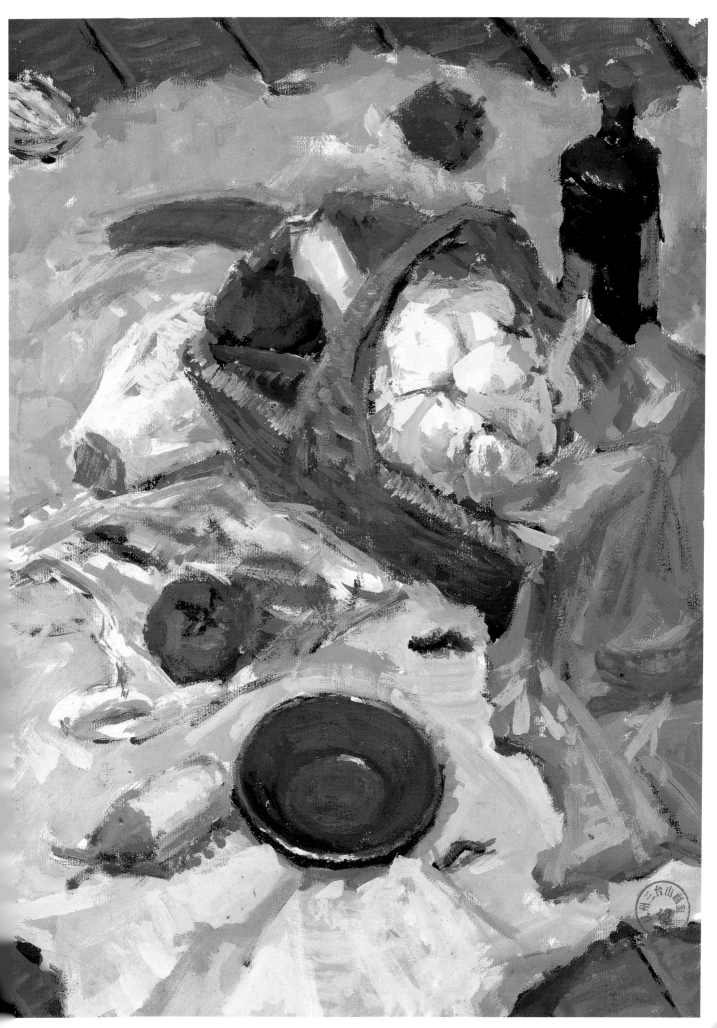

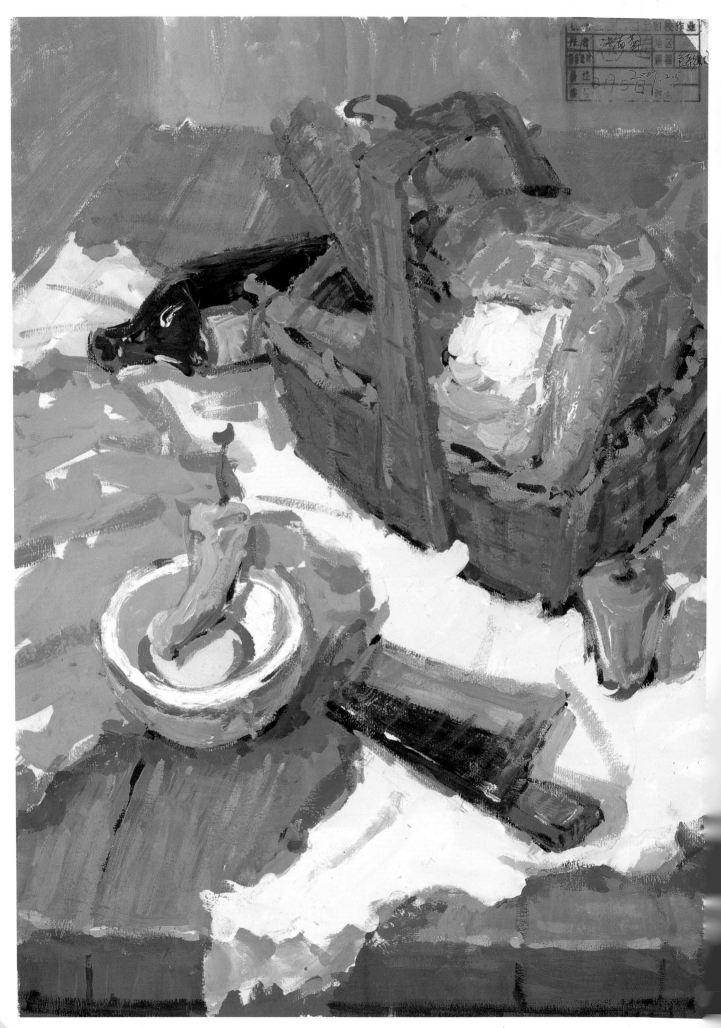

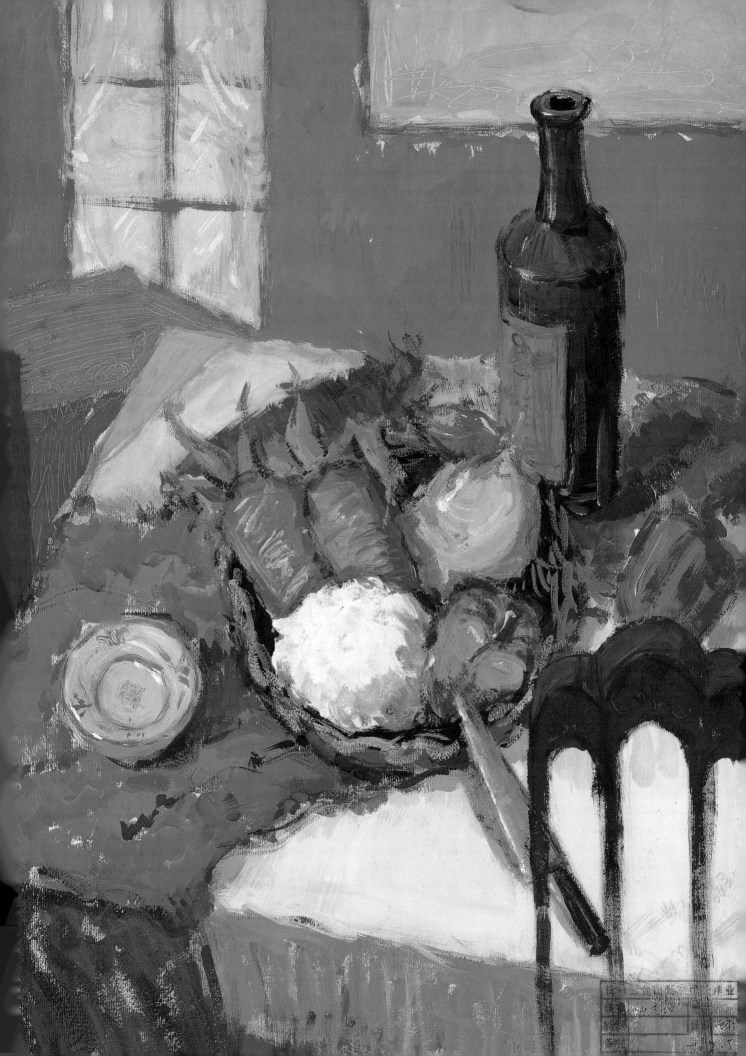

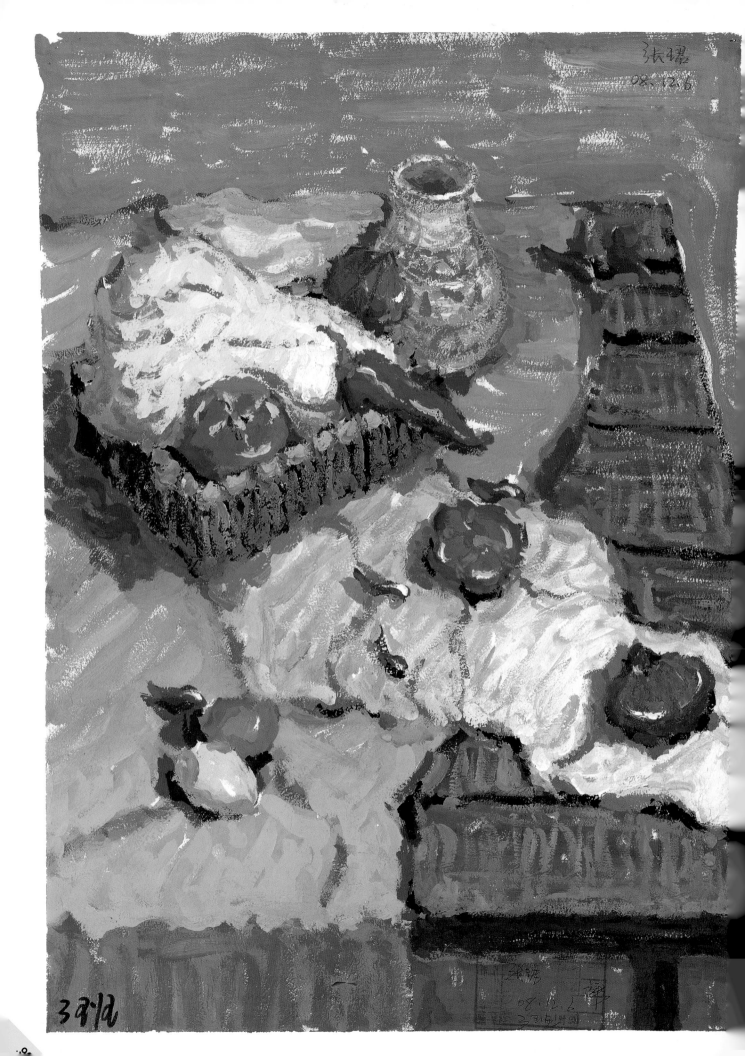

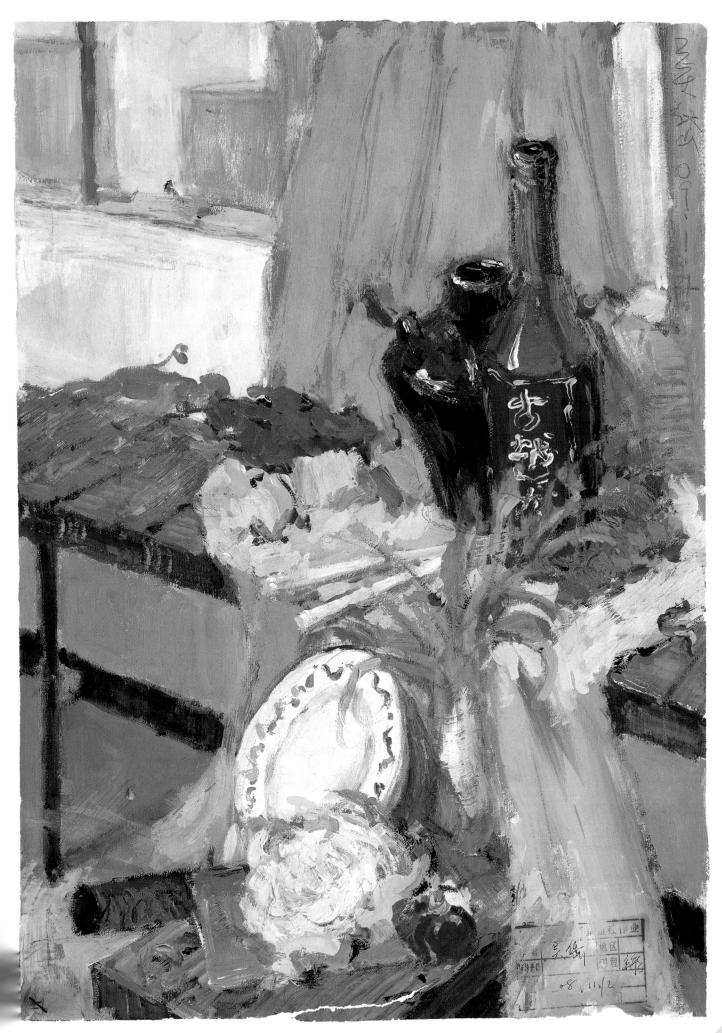

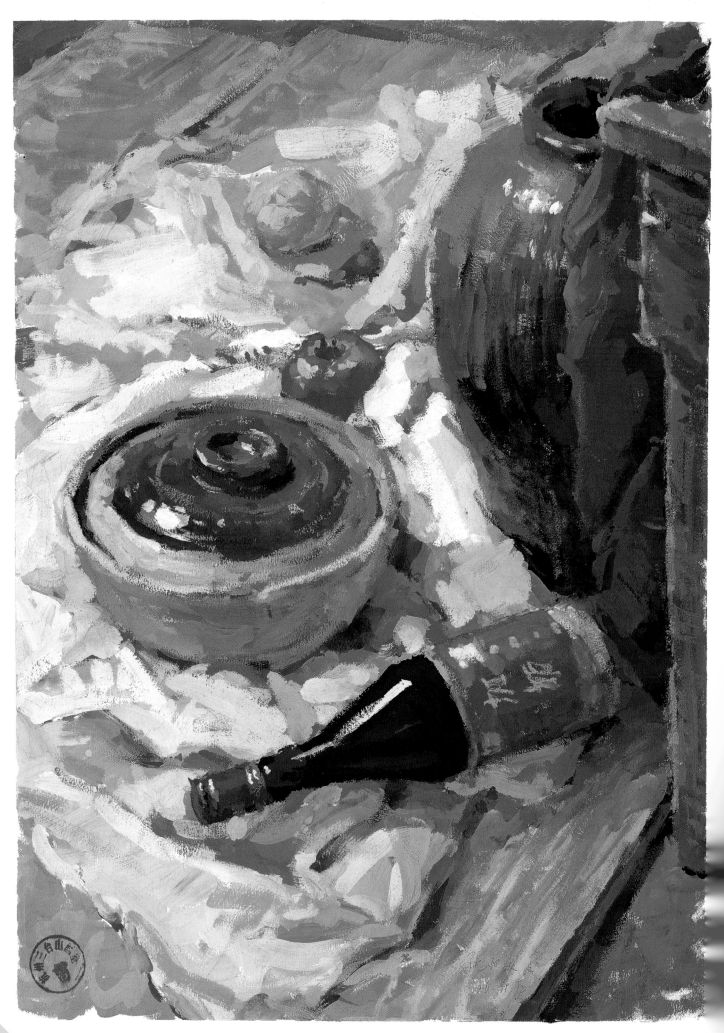

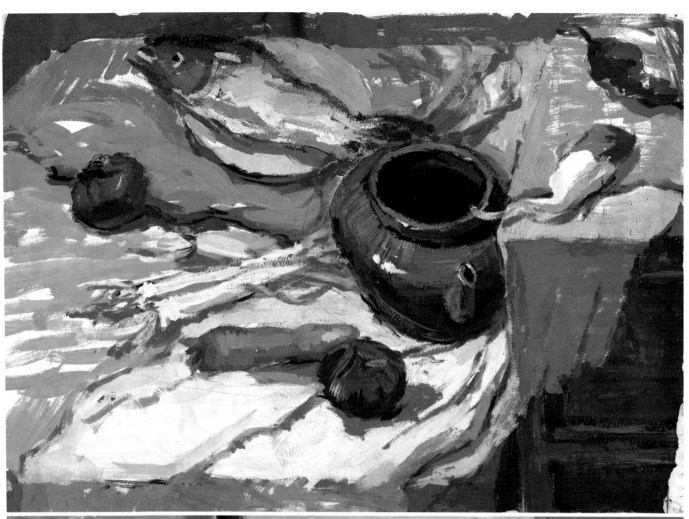

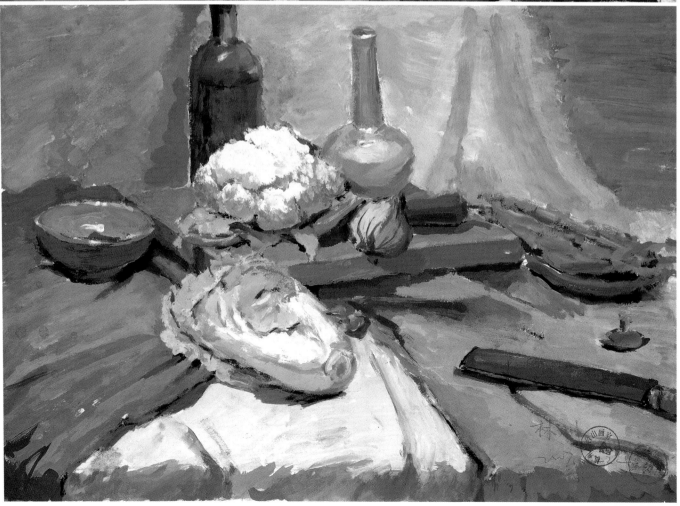

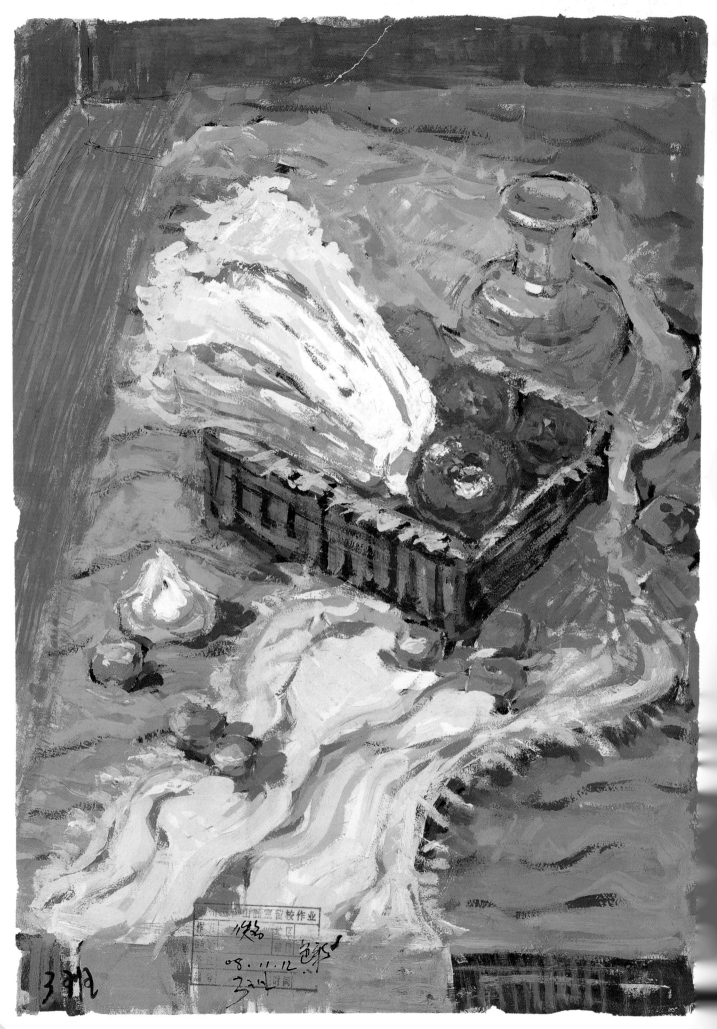

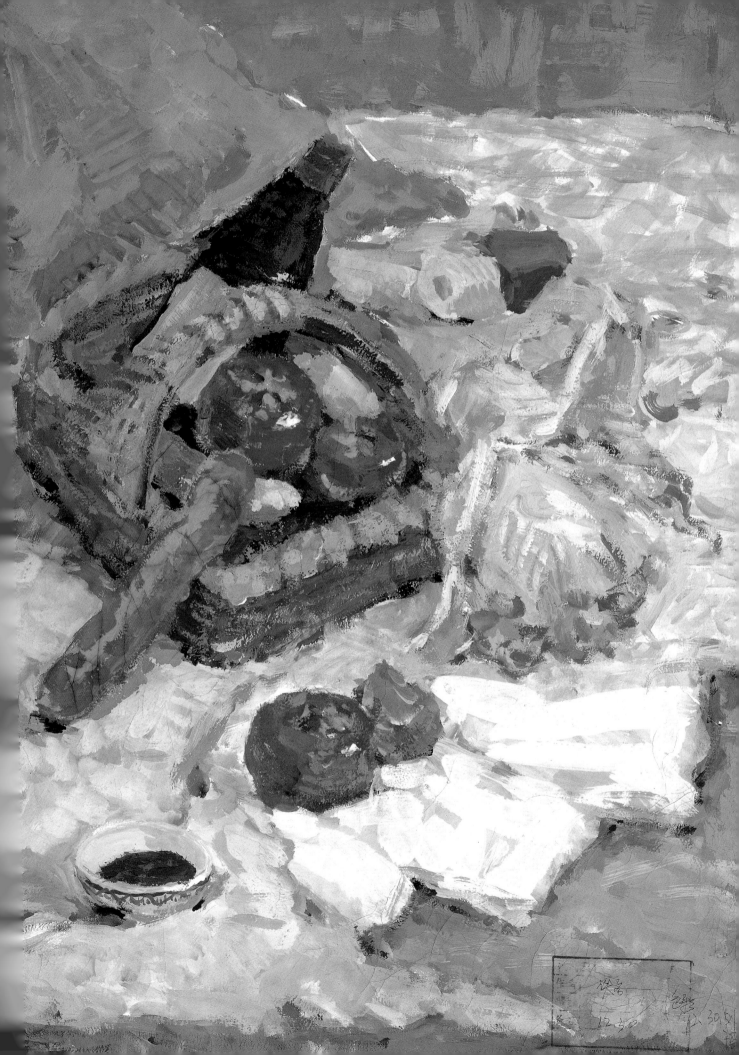

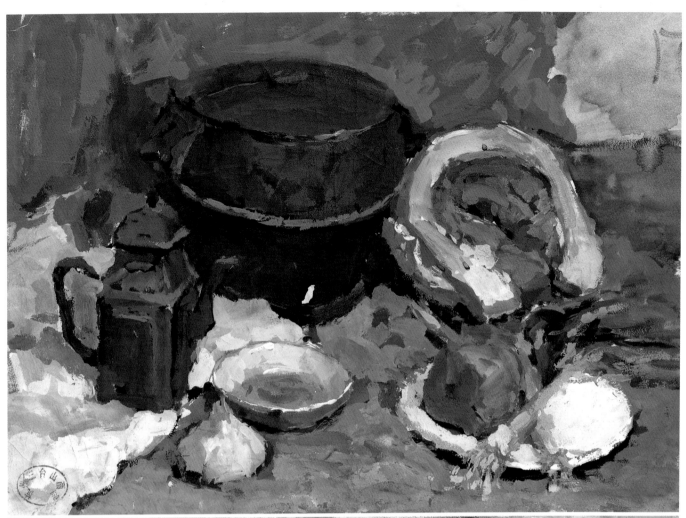

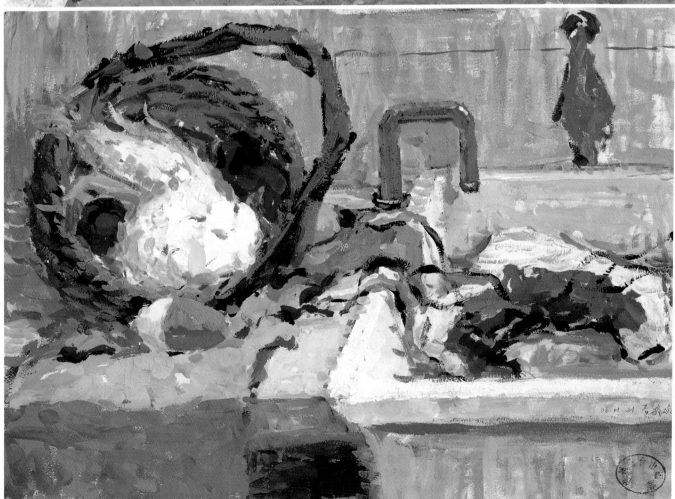

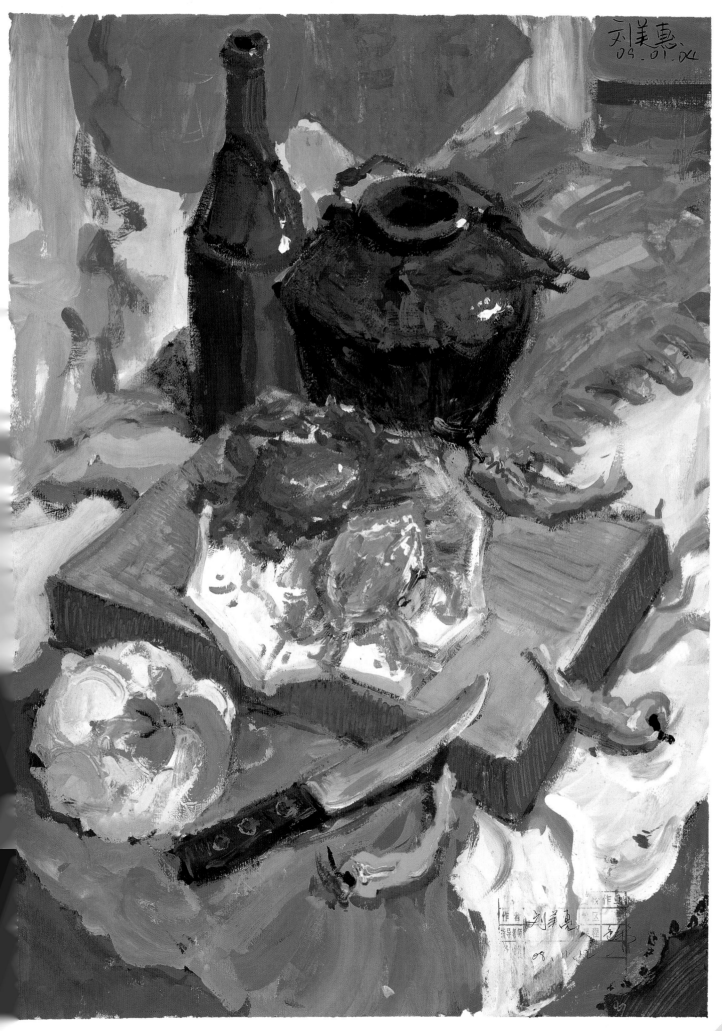

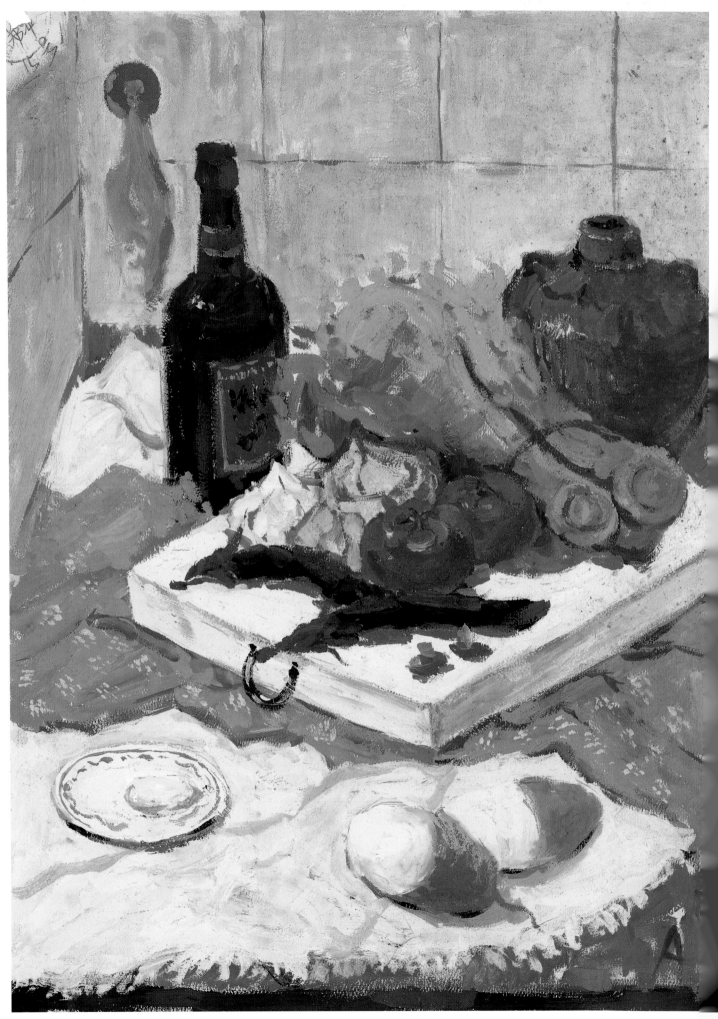

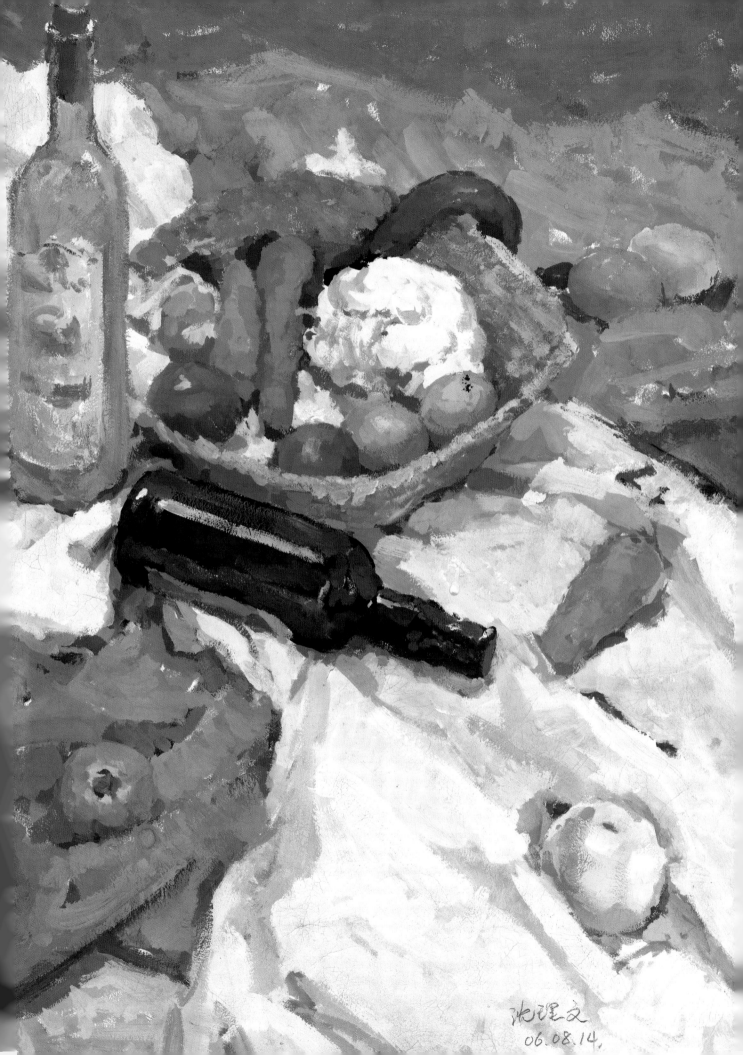

沈理文
06.08.14.

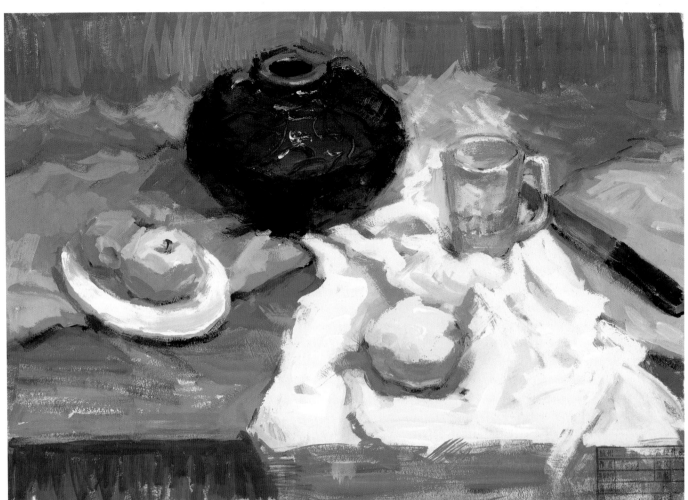

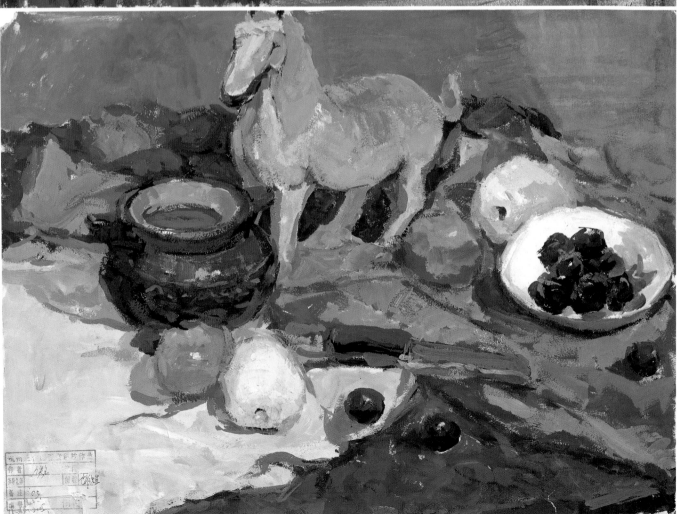

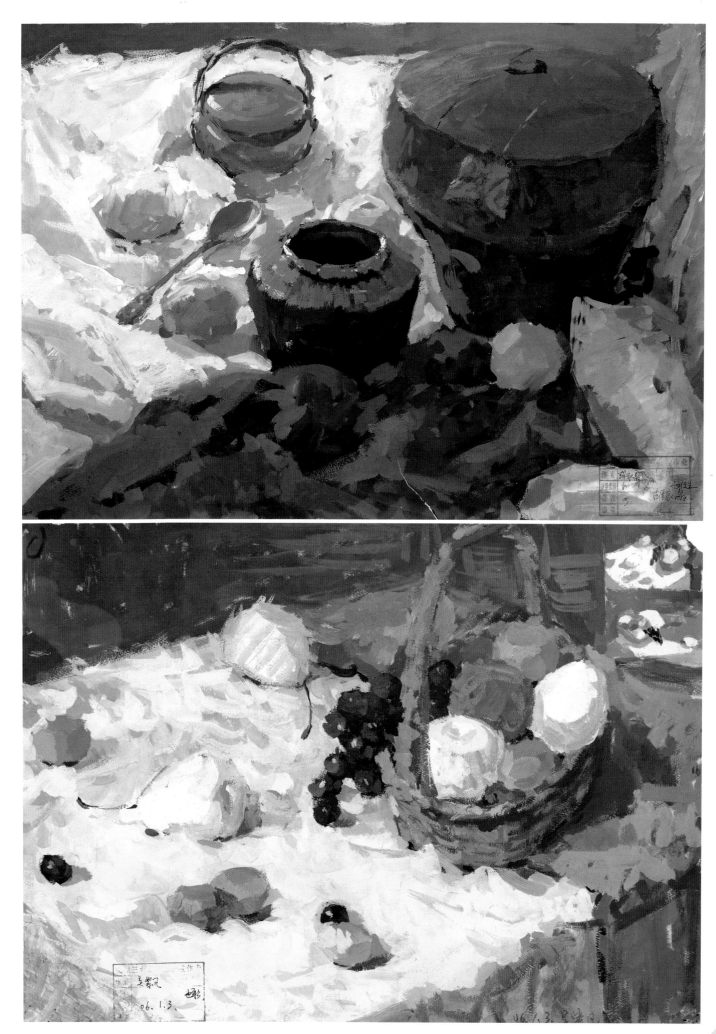

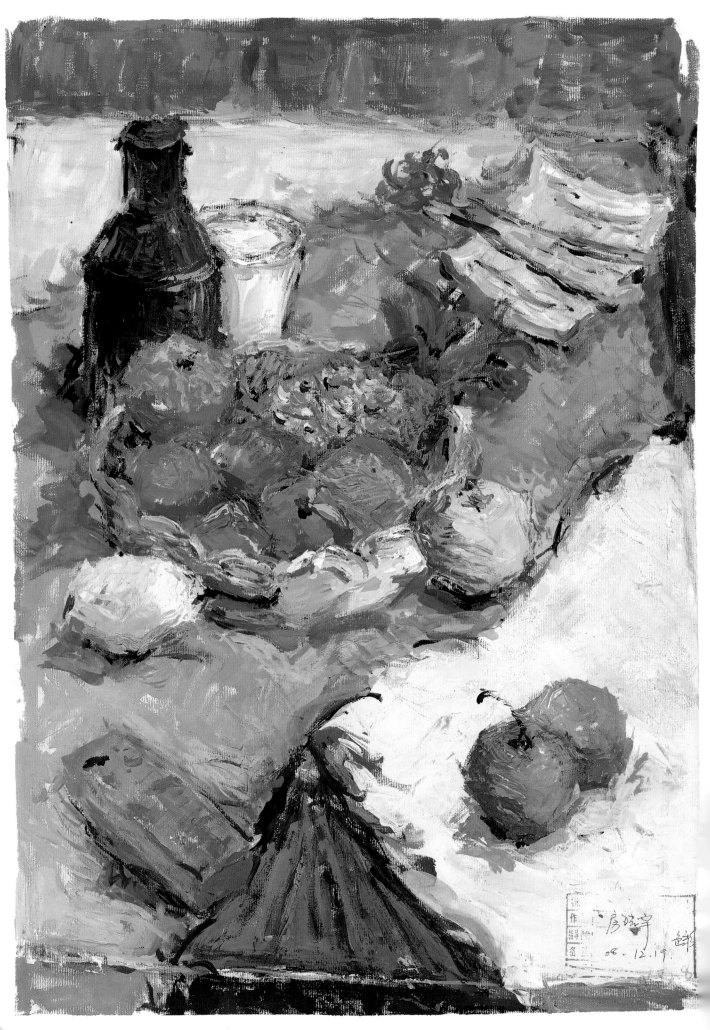

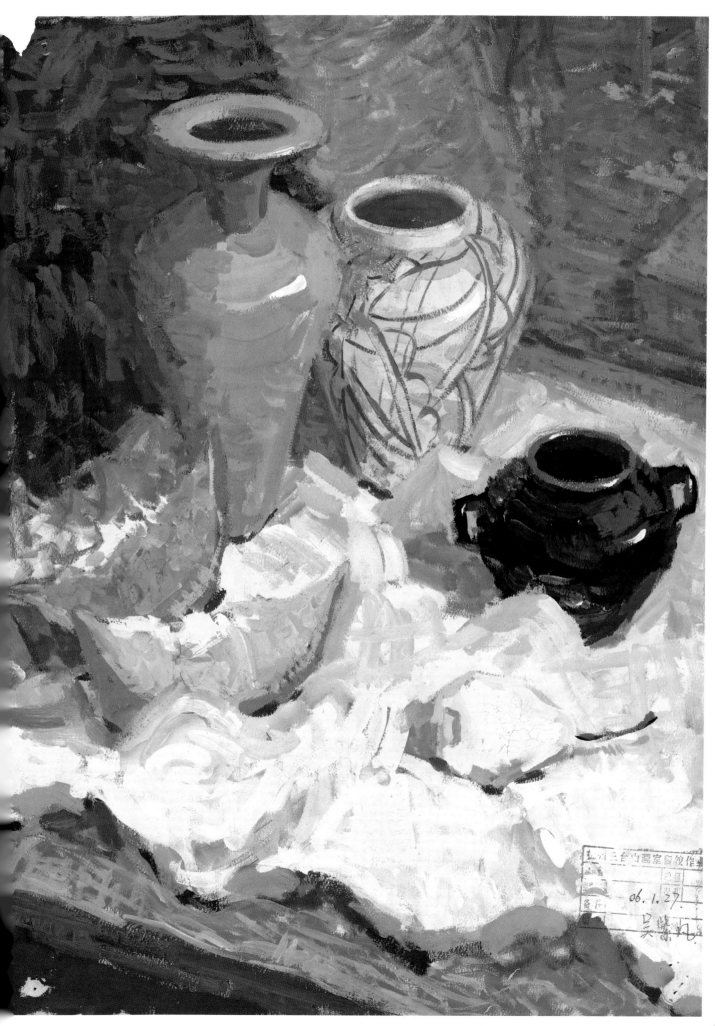

06. 1. 27

吴晓红

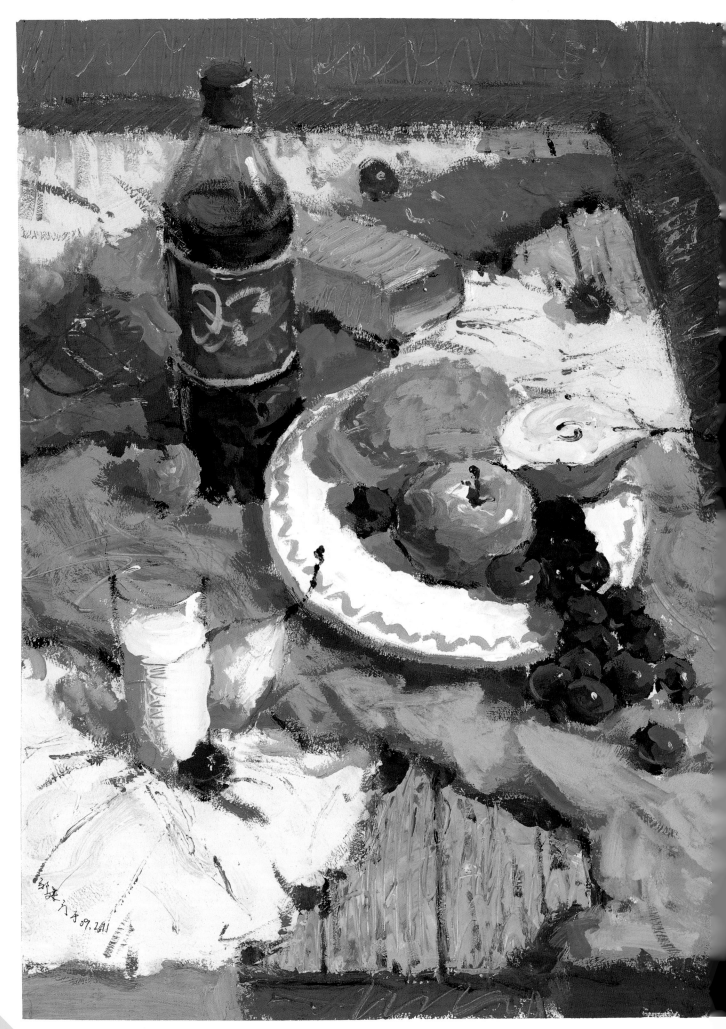

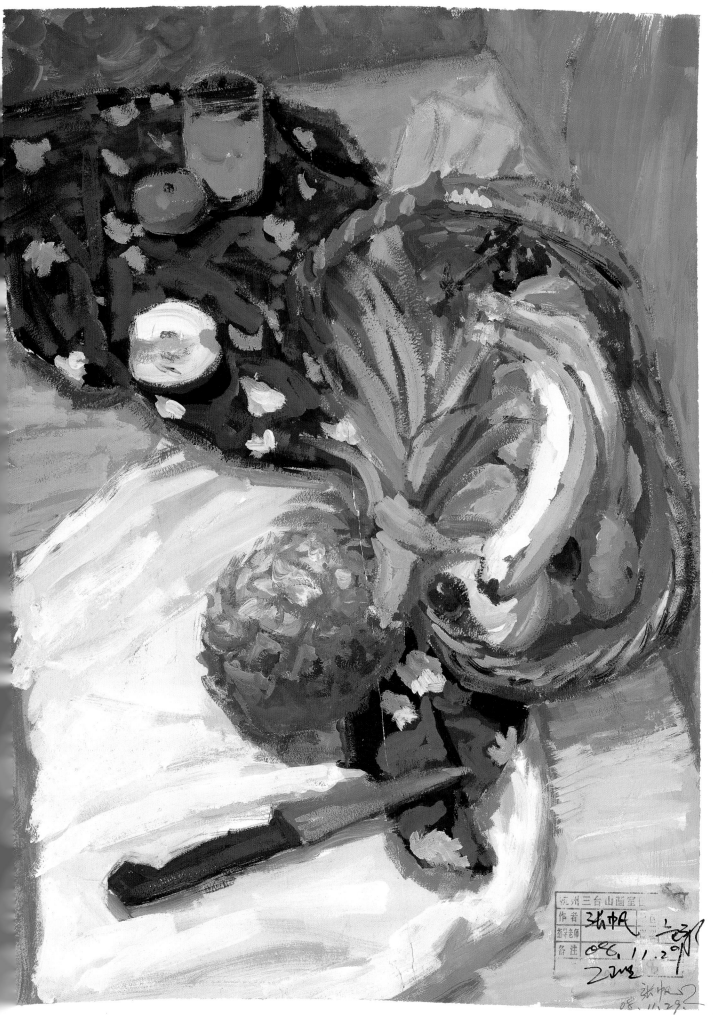

杭州三台山画室
作者 张中R
指导老师
备注 08.11.29

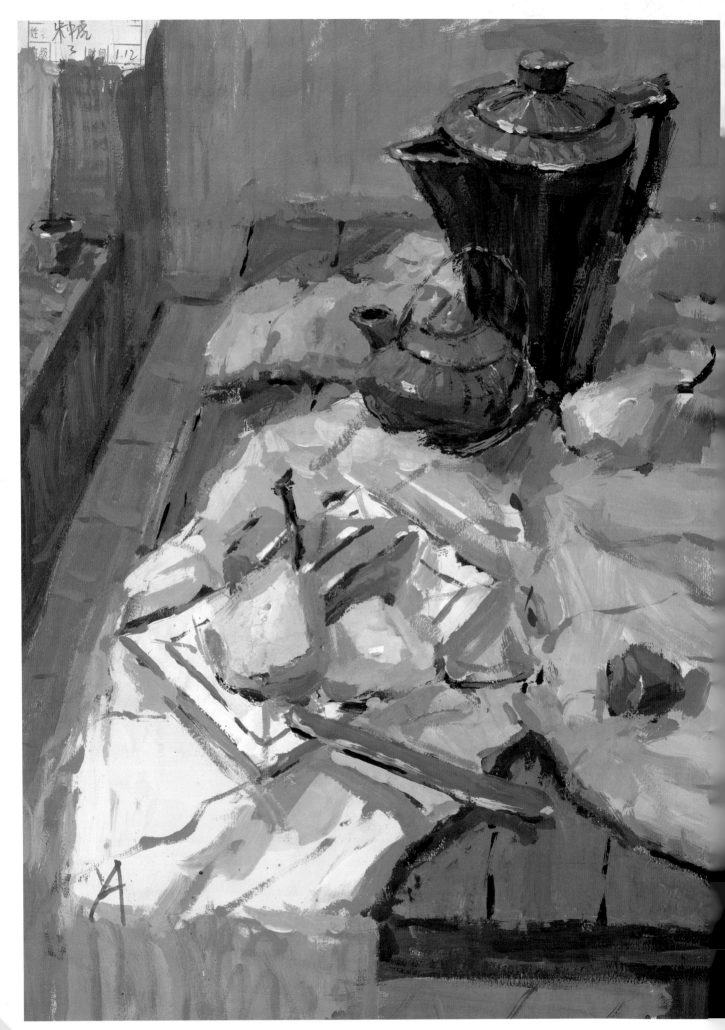

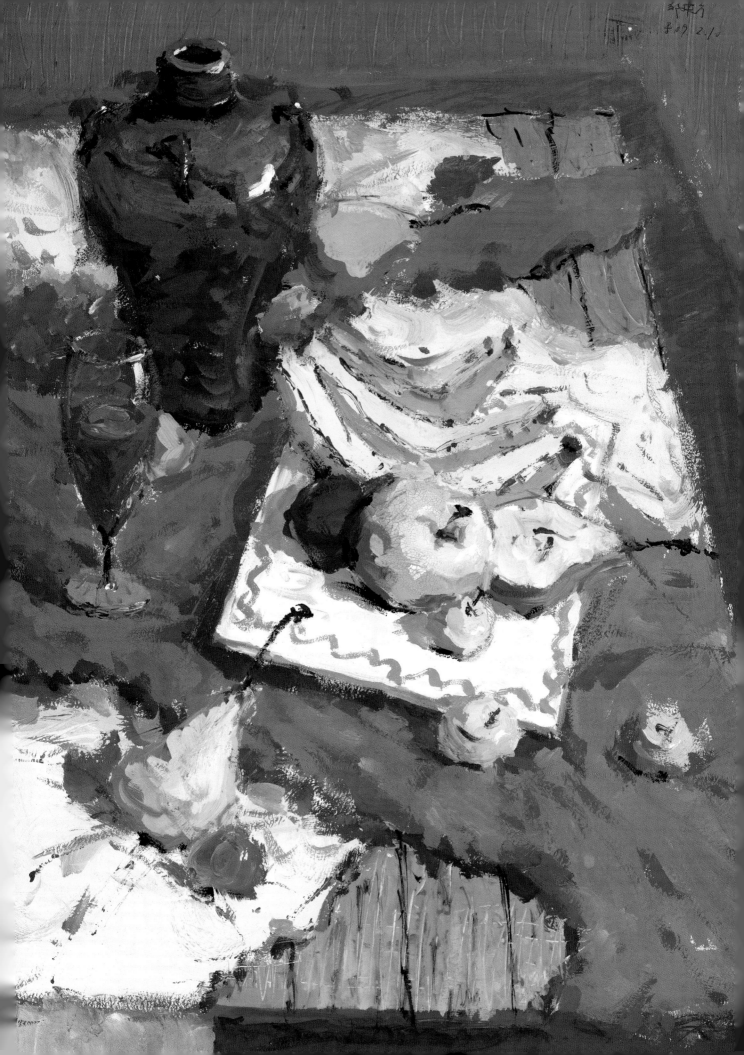

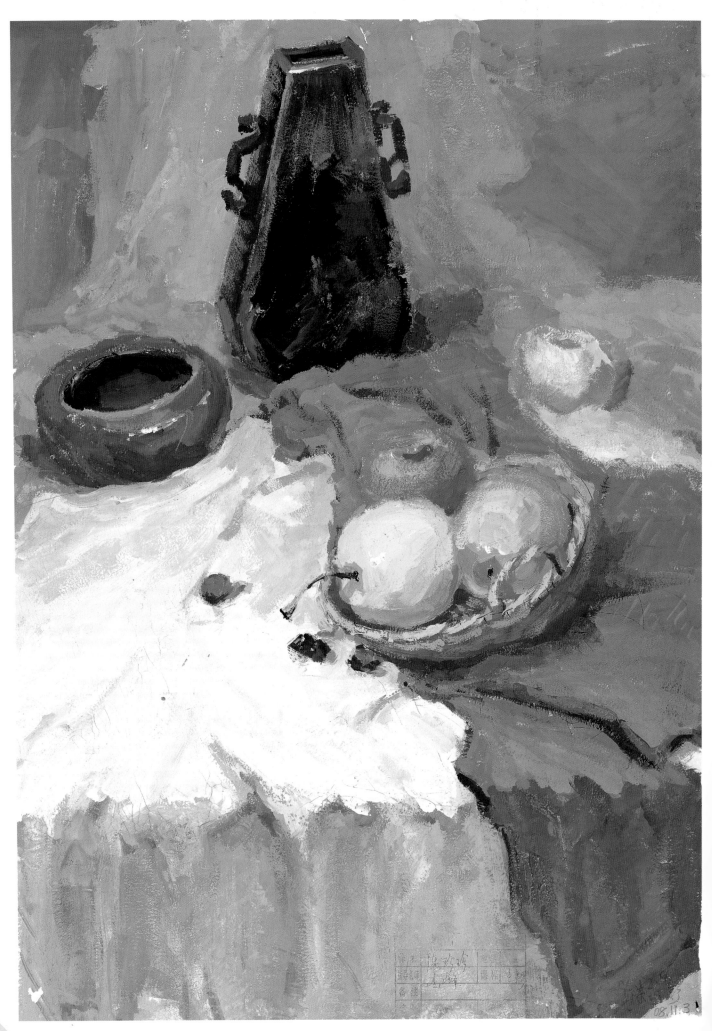

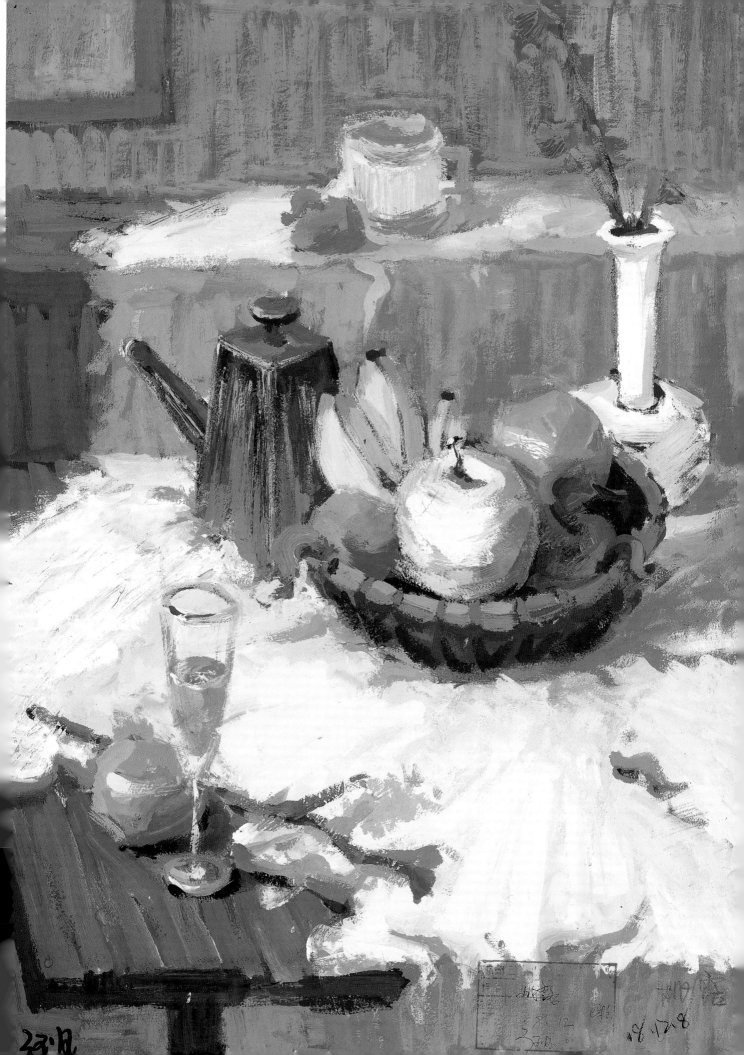

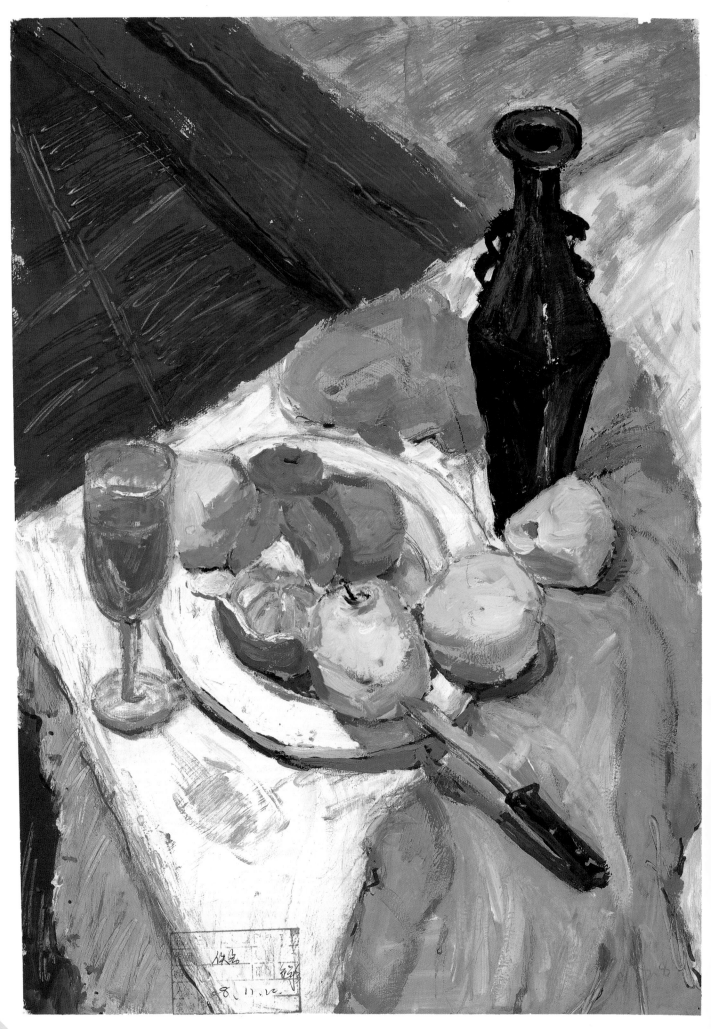

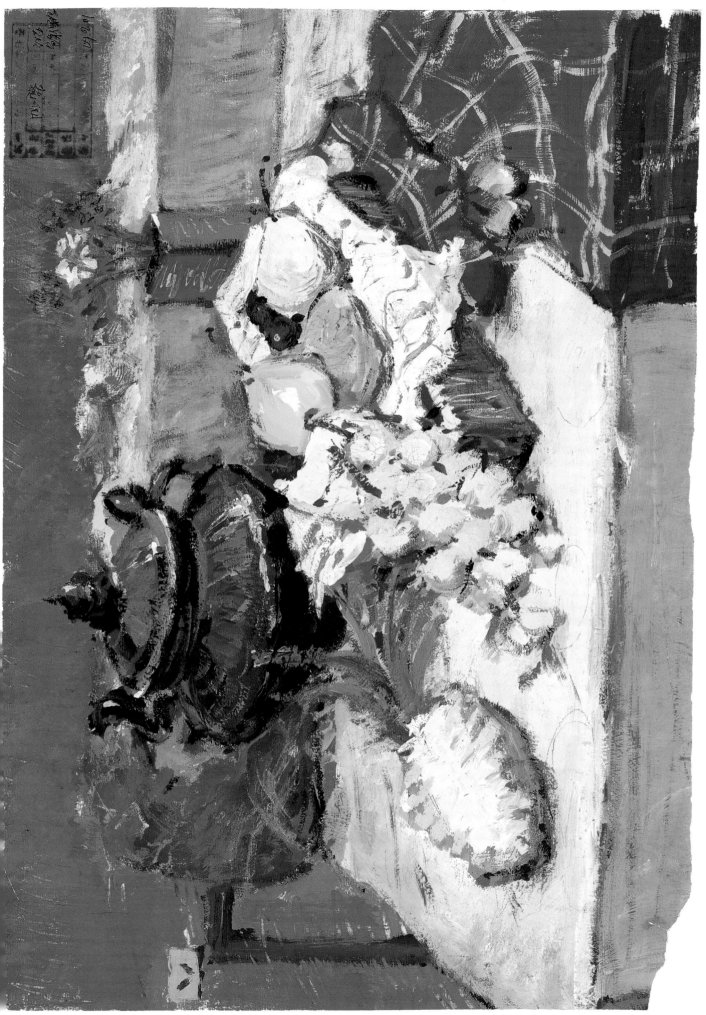

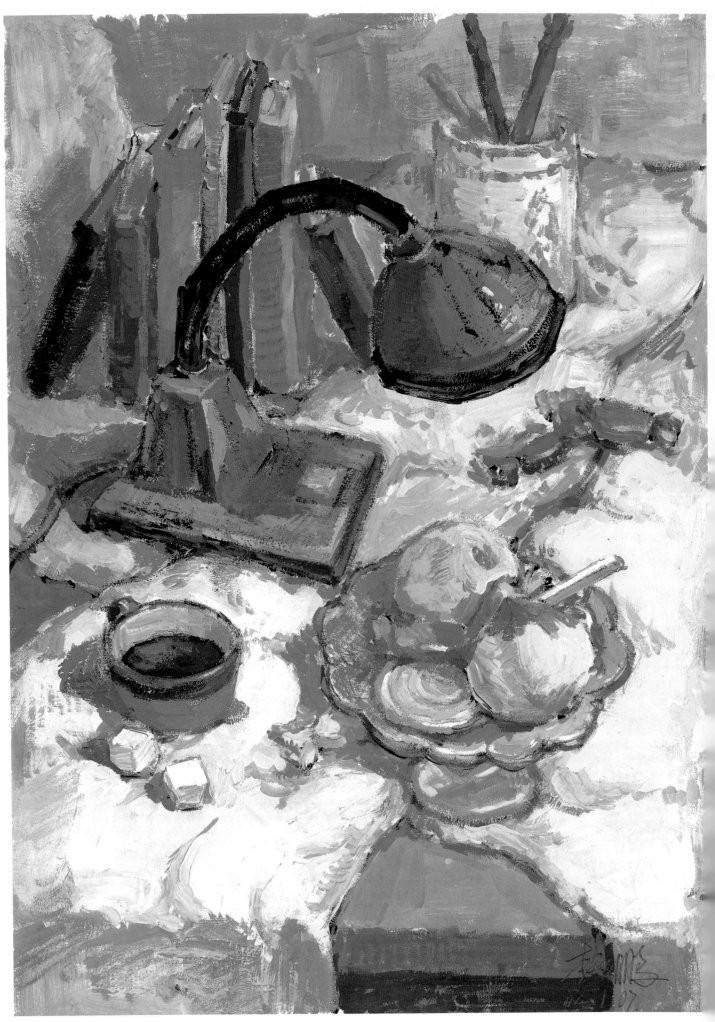

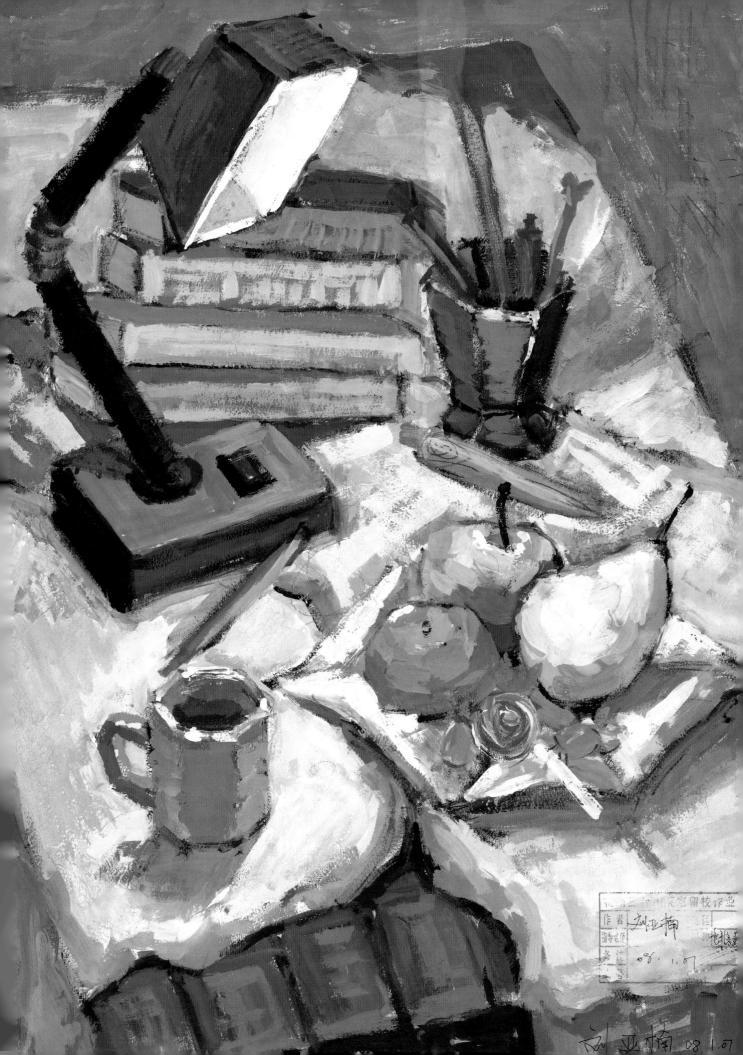

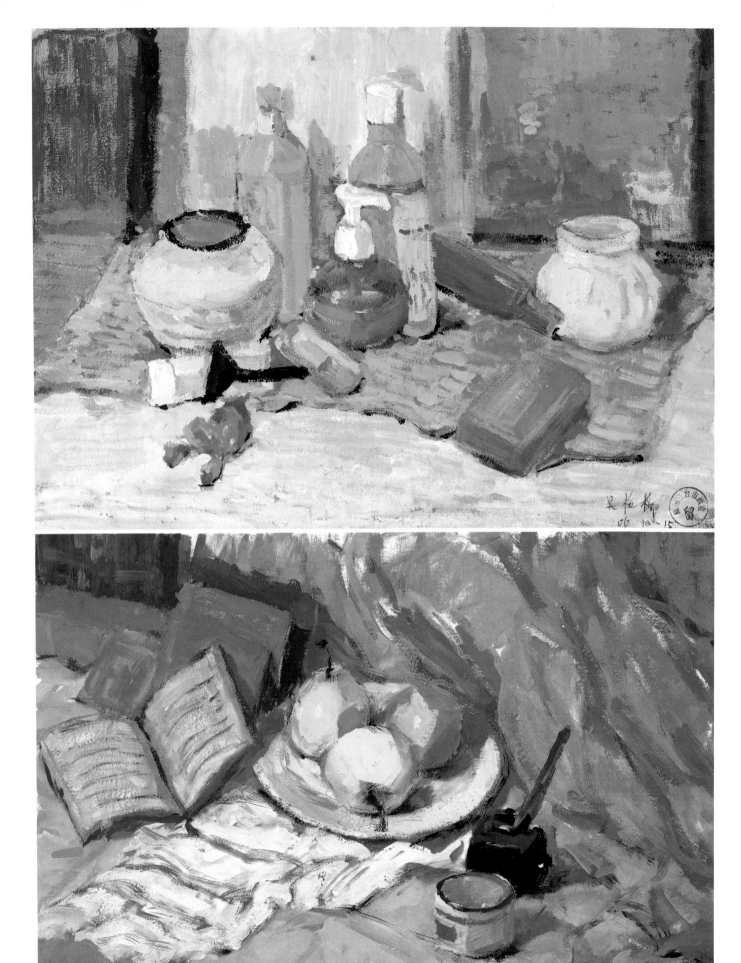

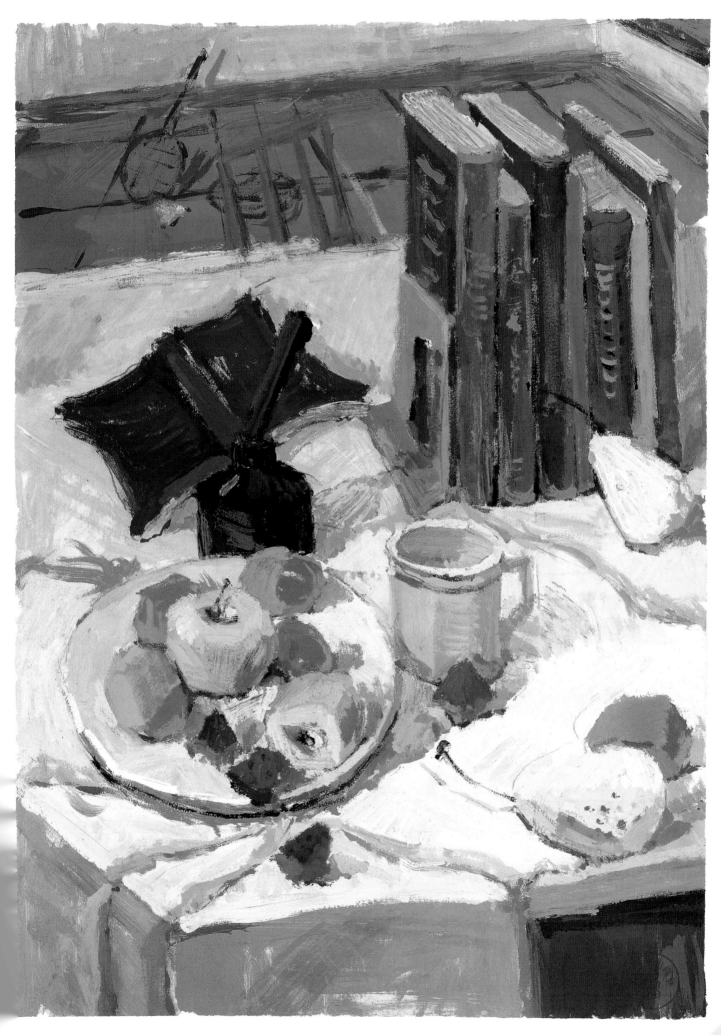

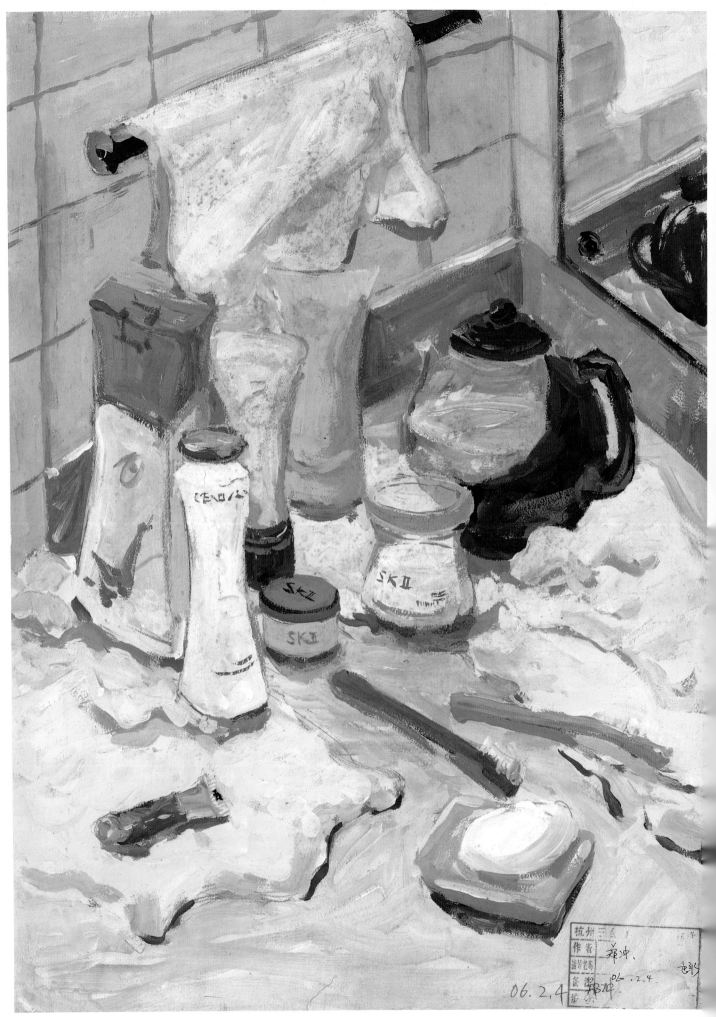

SK II

SK II

06.2.4

·122

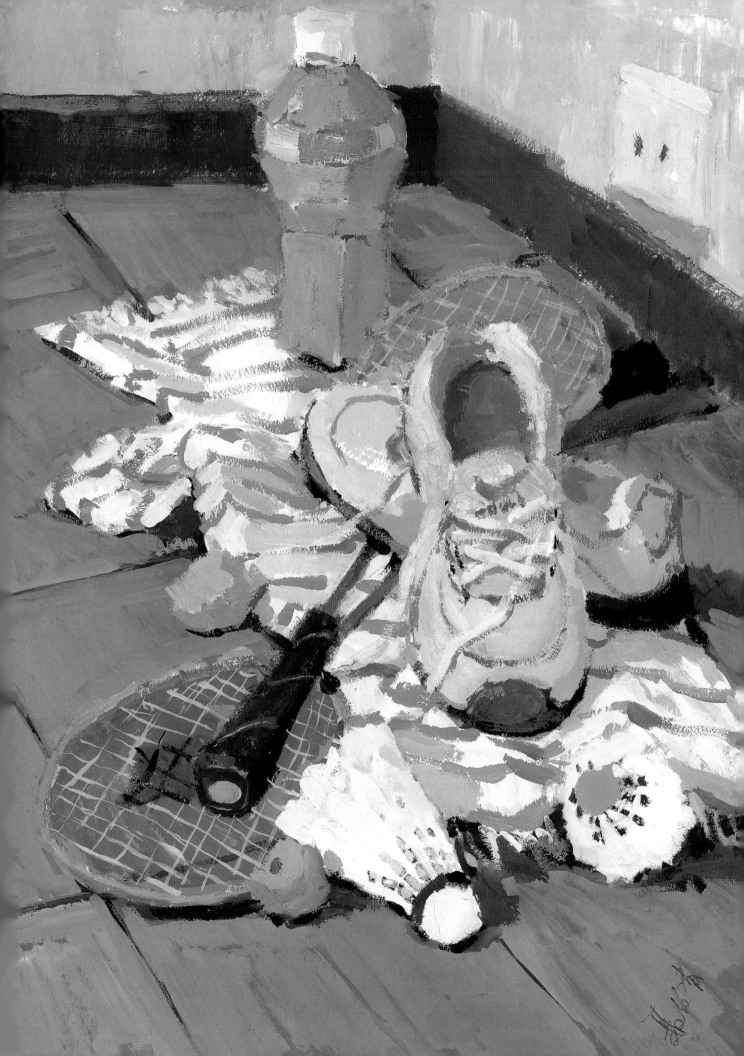

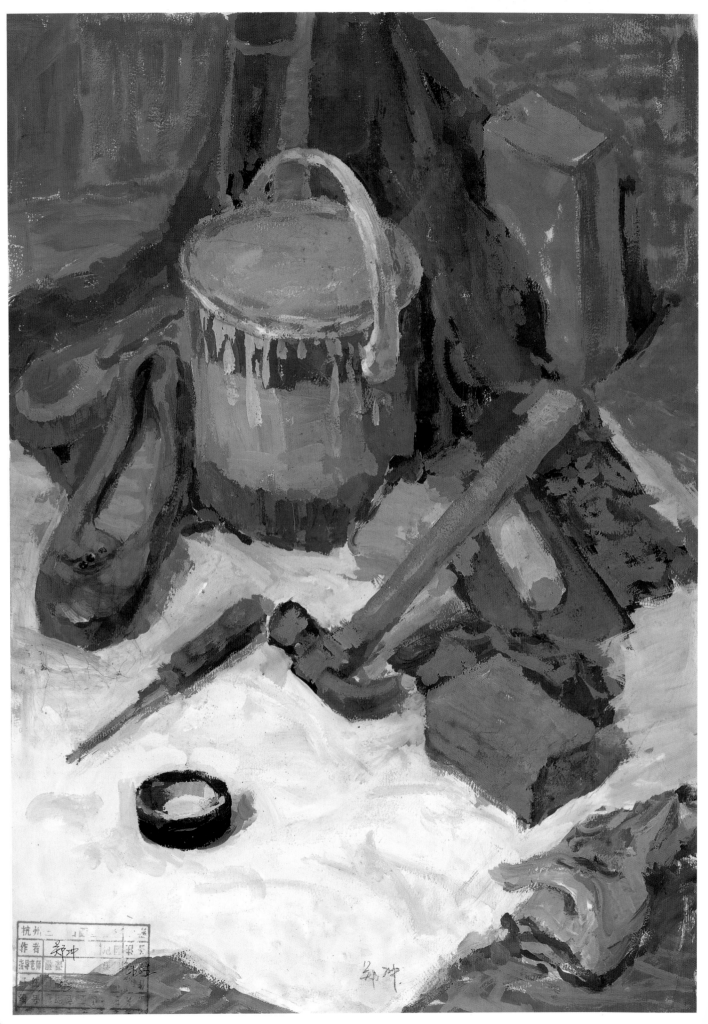

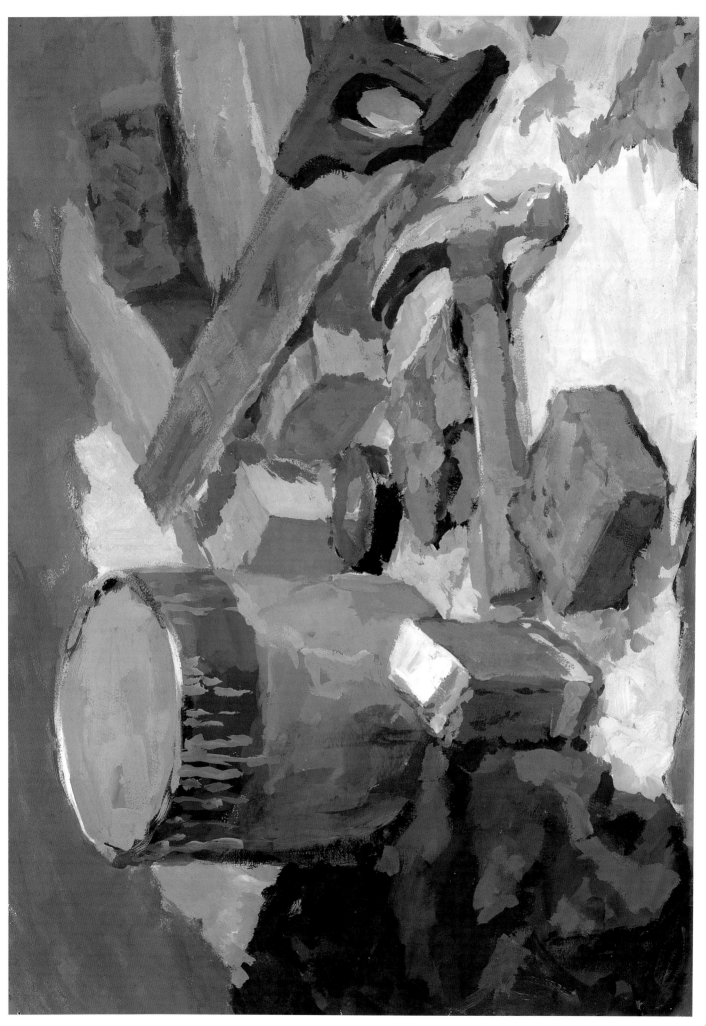

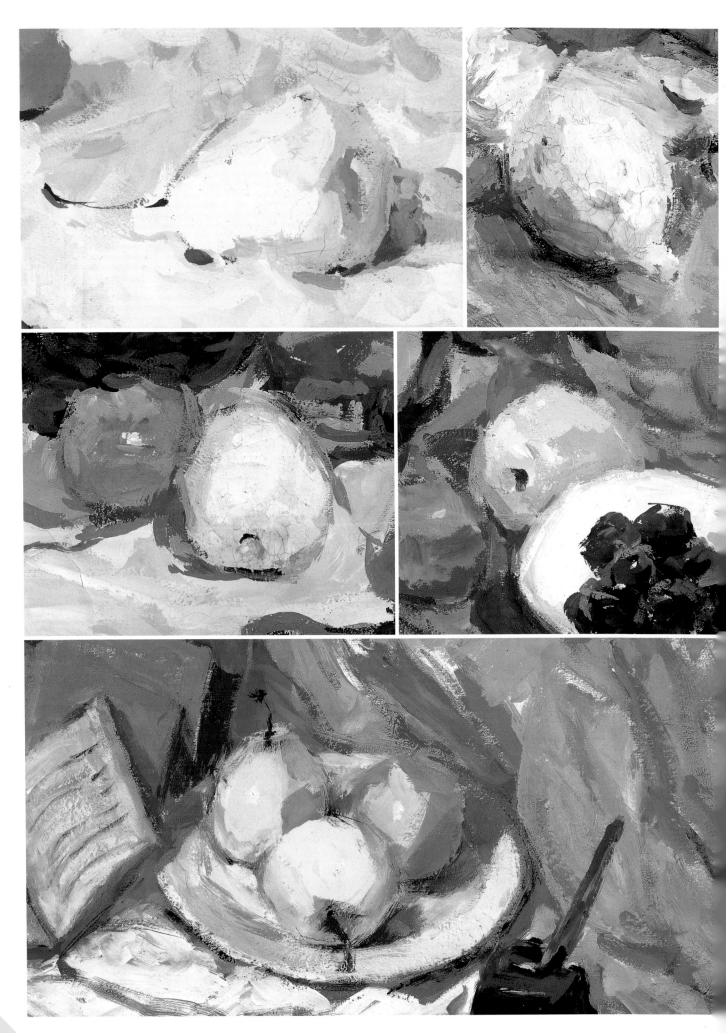

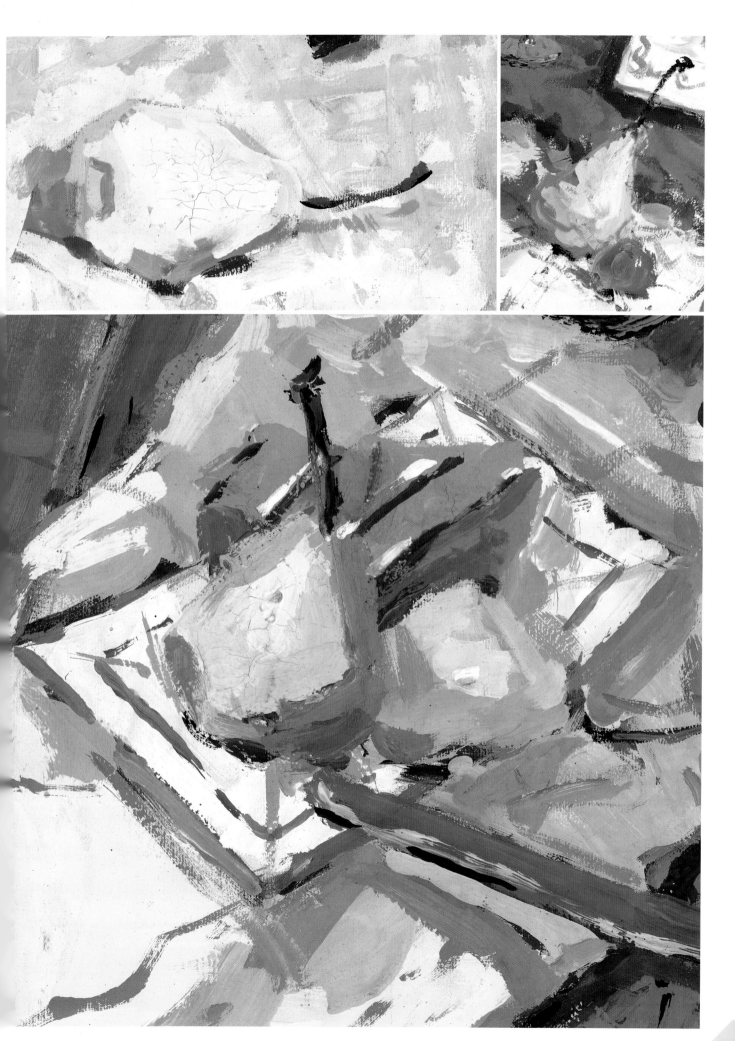

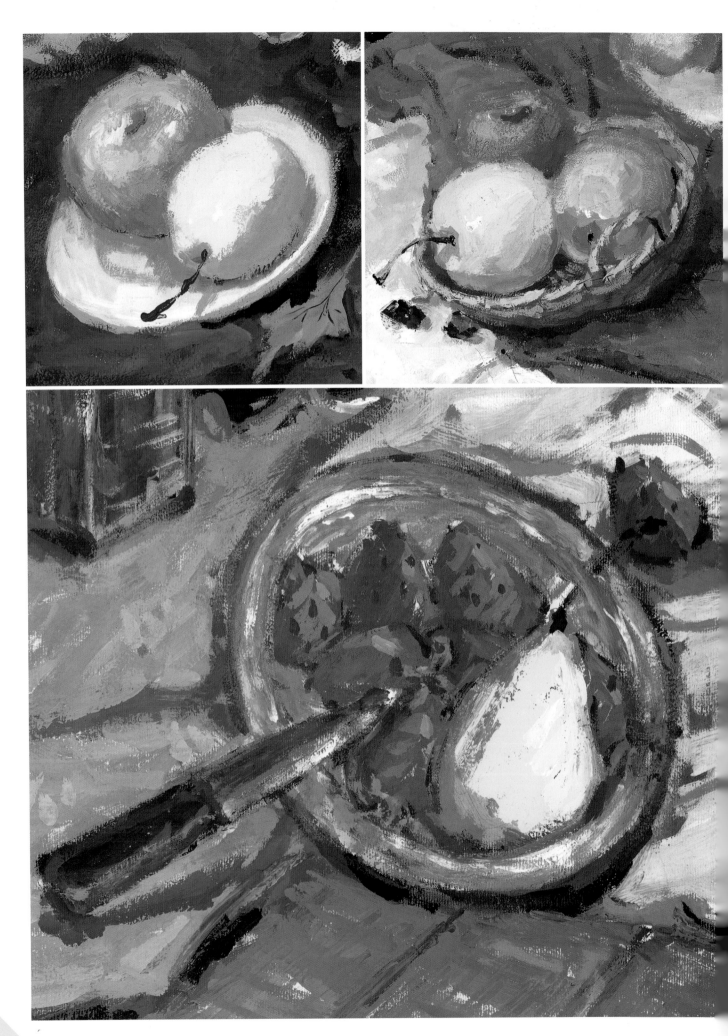

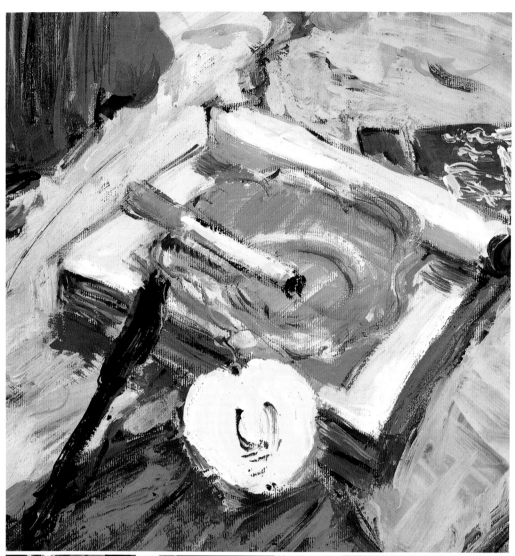

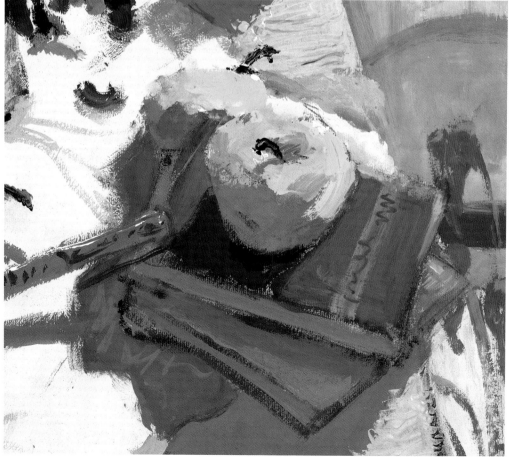

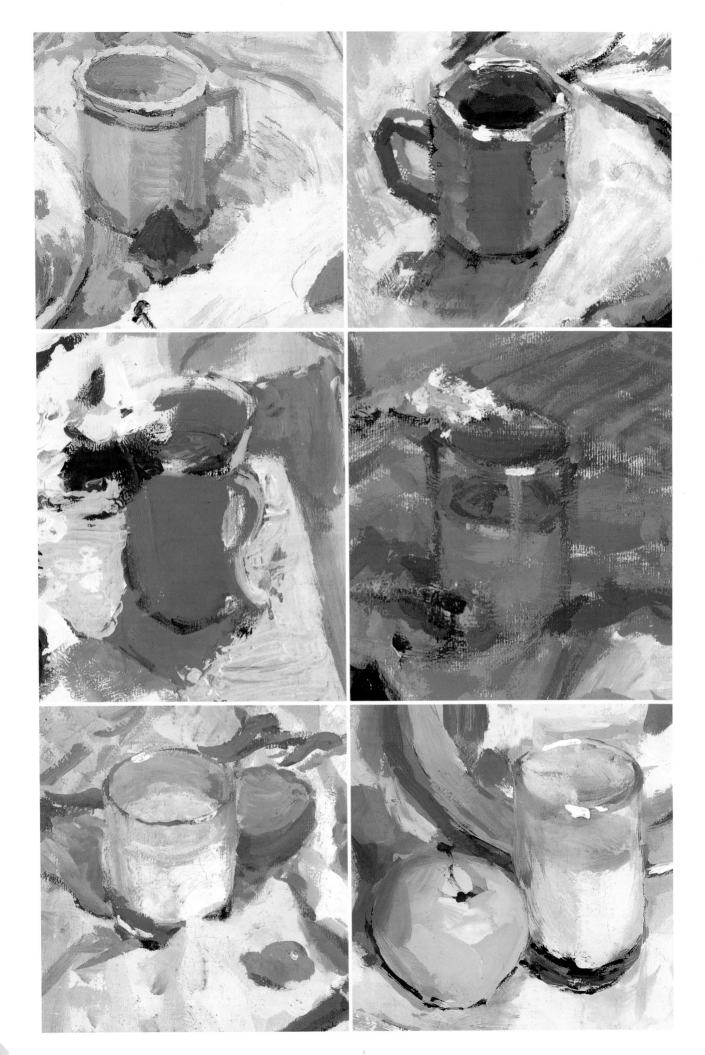

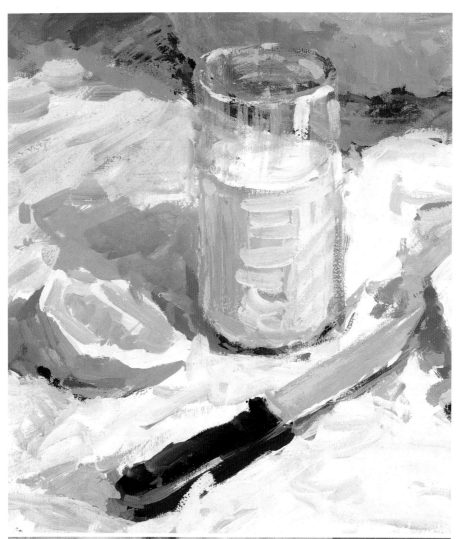

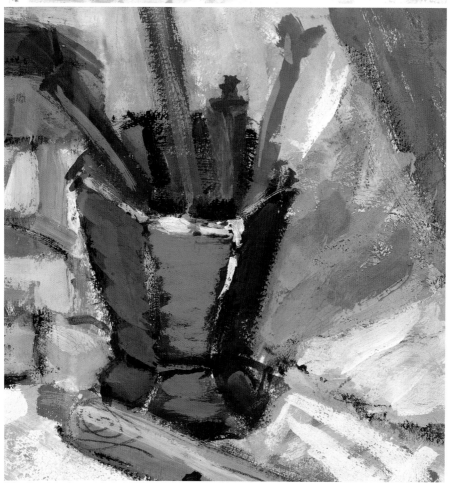

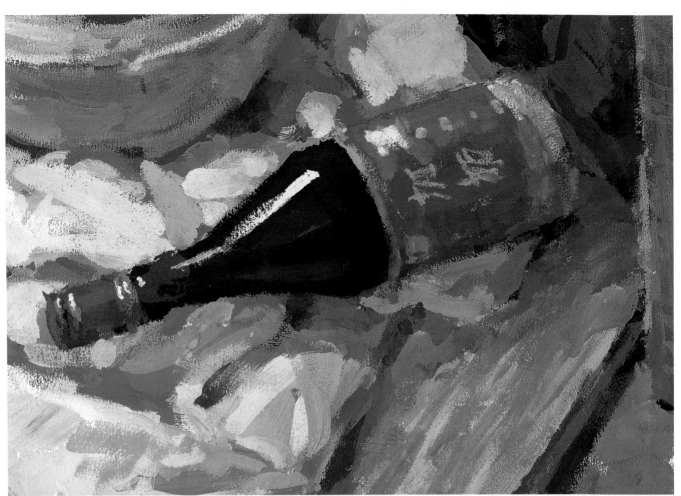

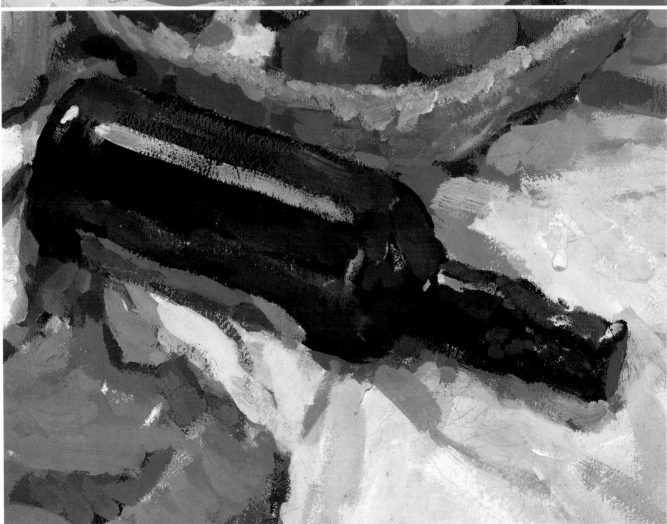

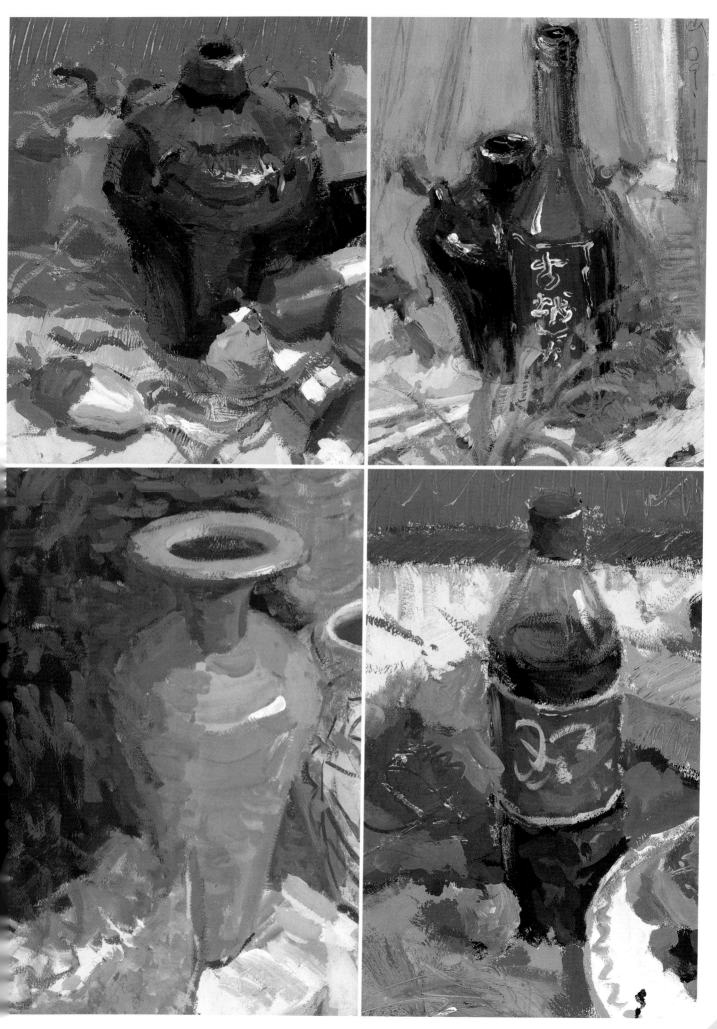

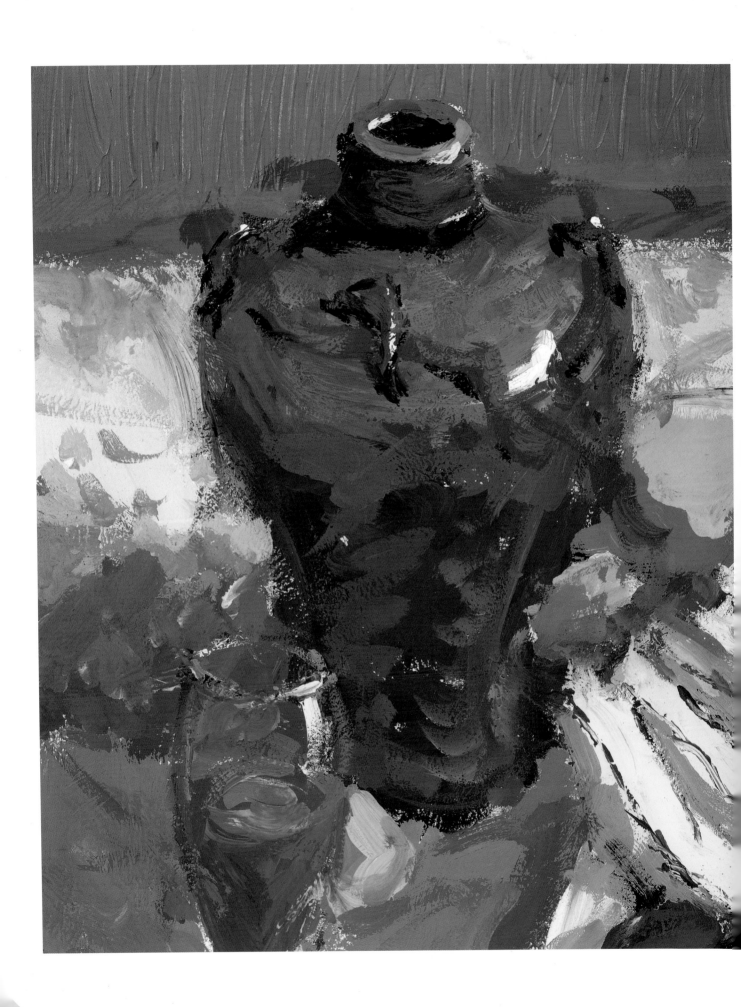

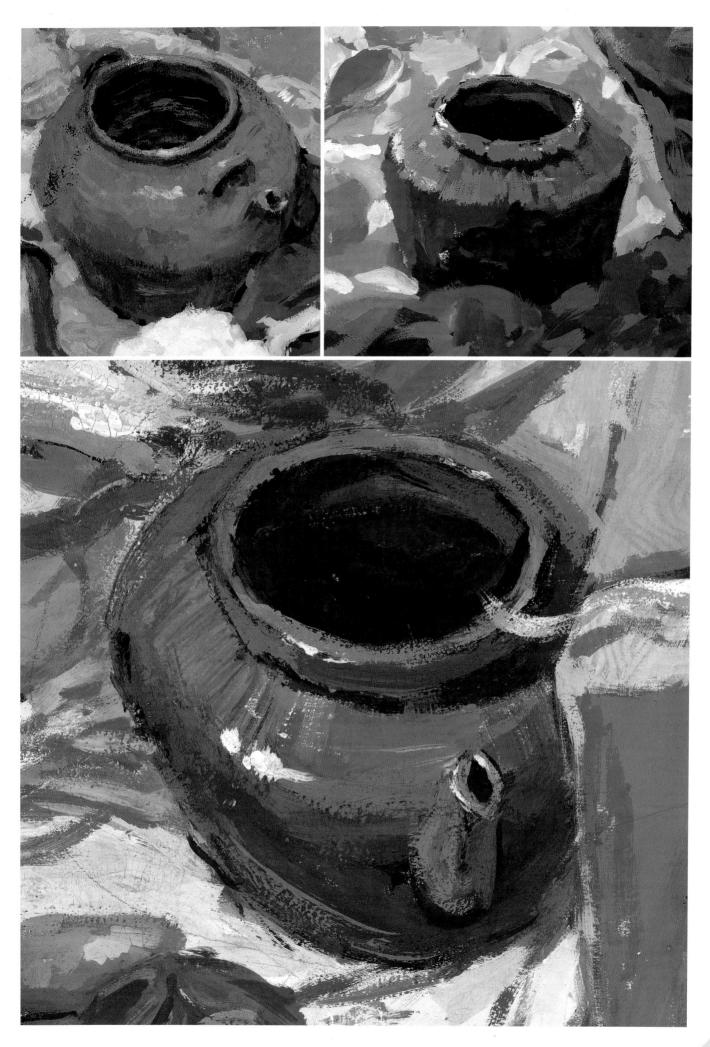

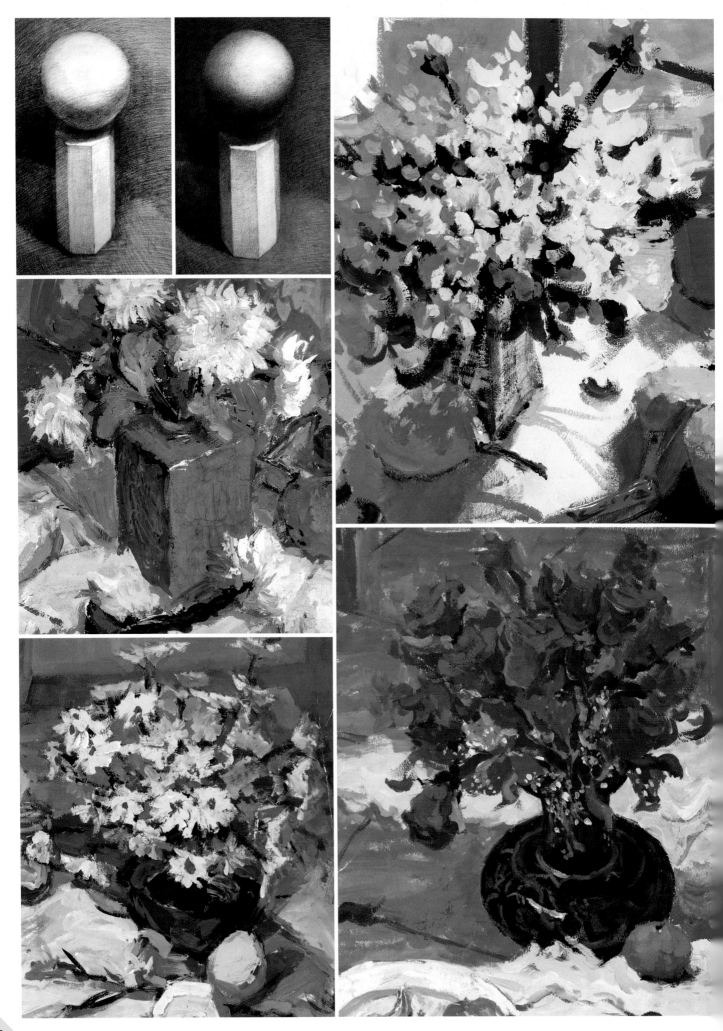

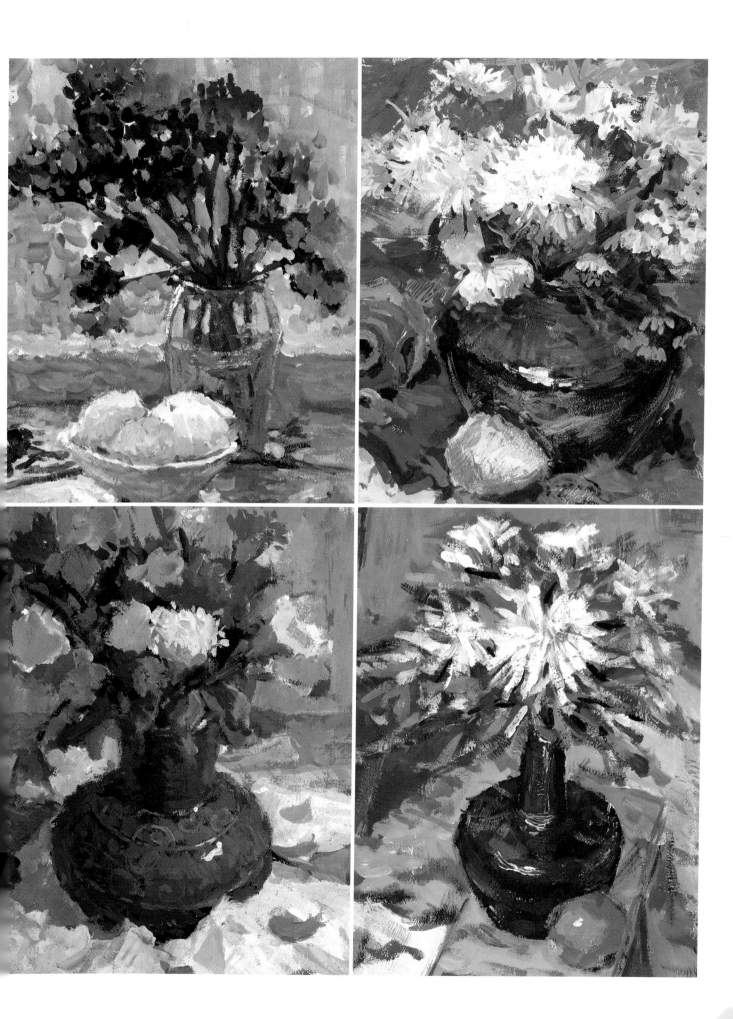

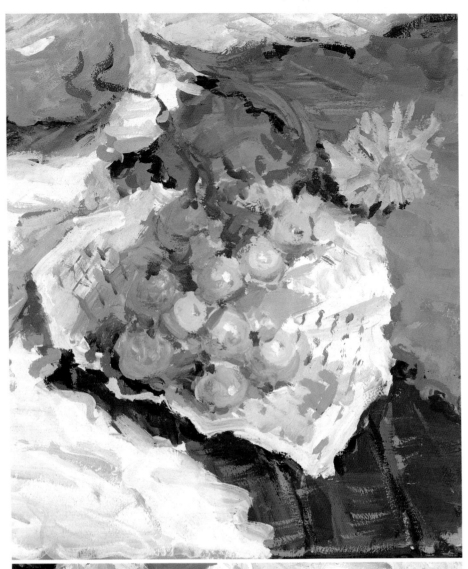

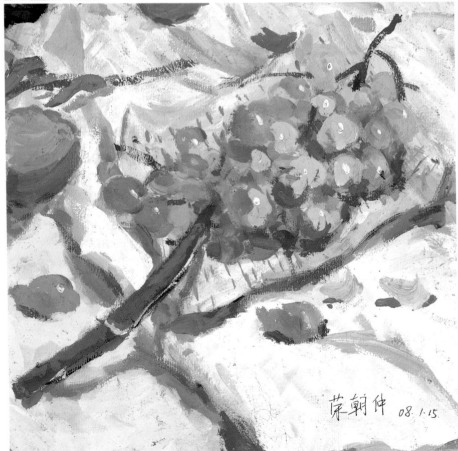

荣朝仲 08.1.15.

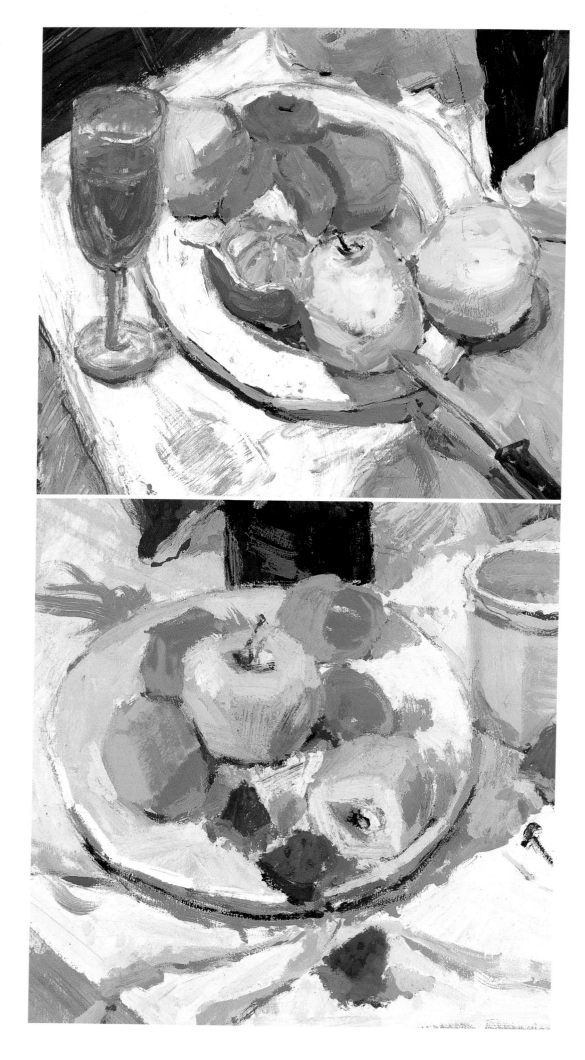

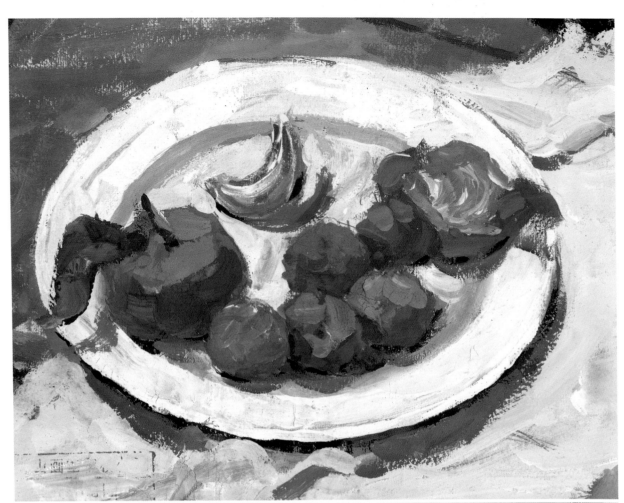

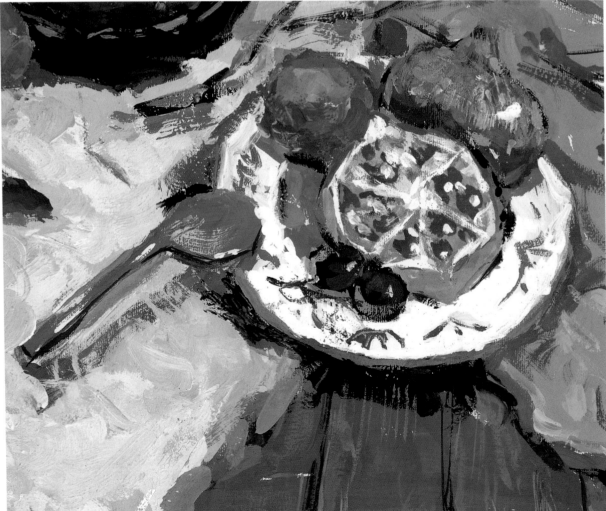

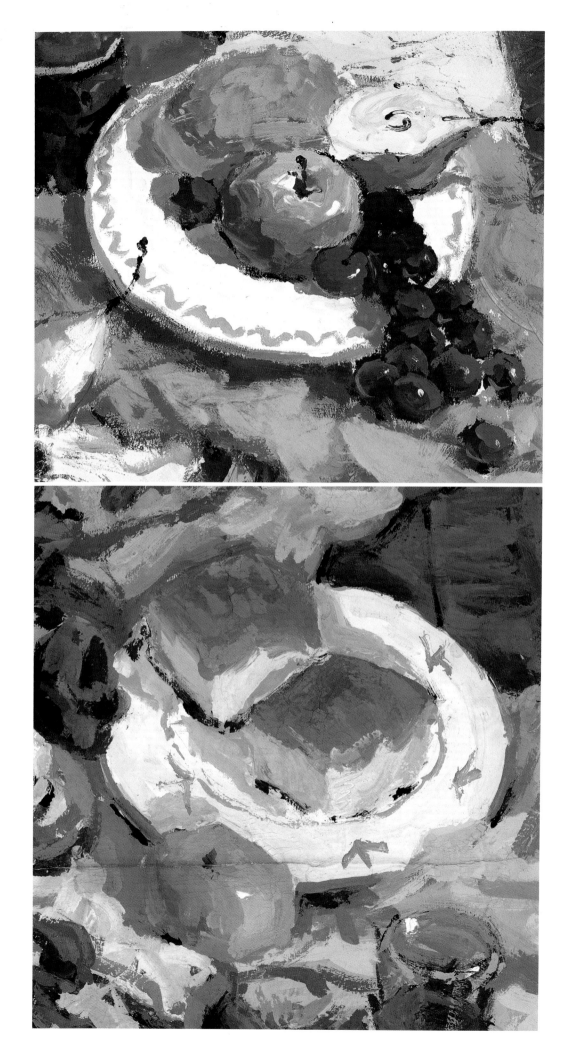

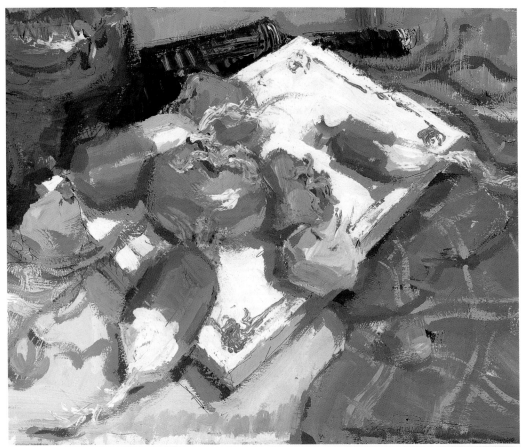

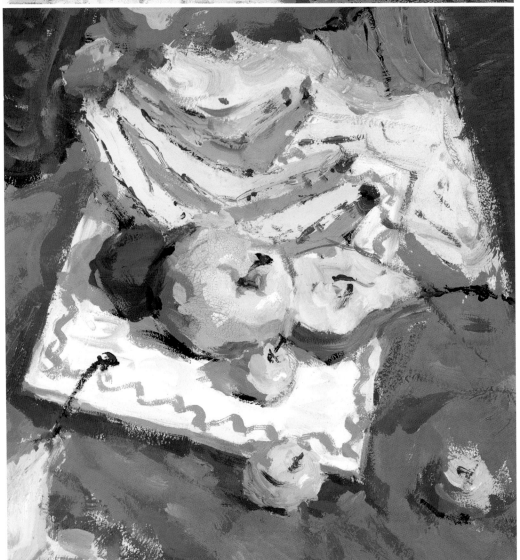

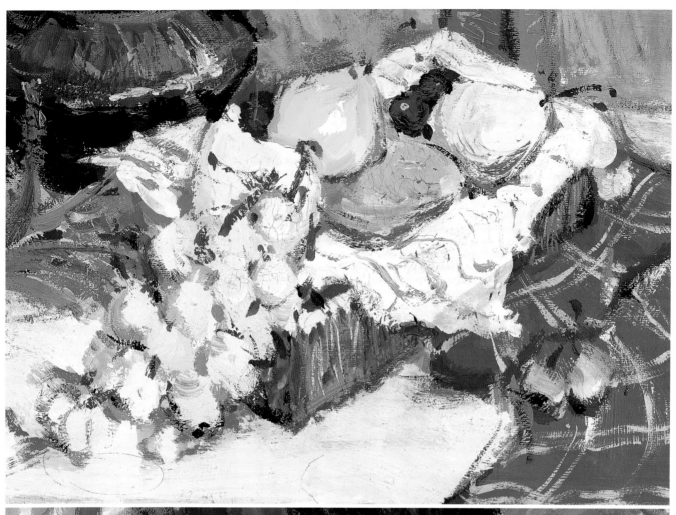

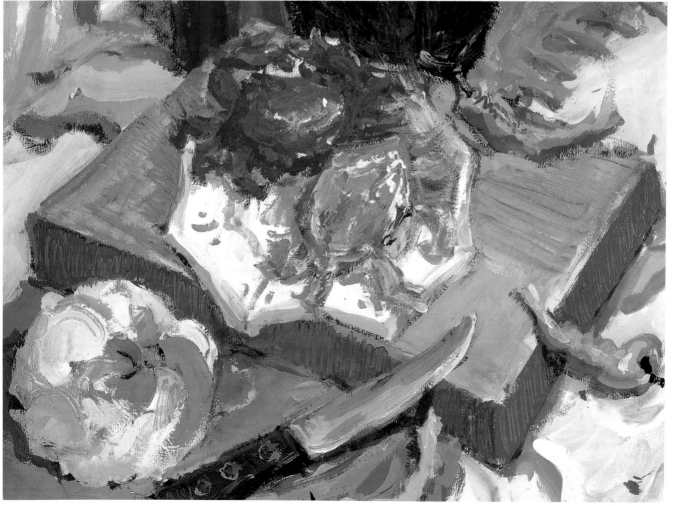

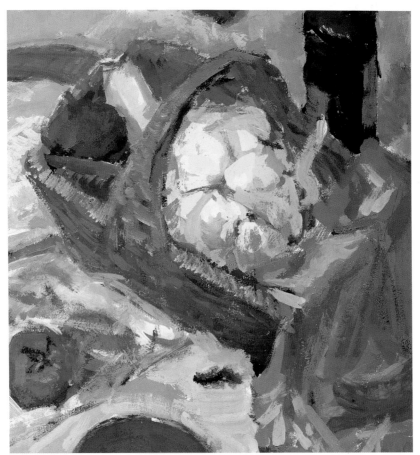

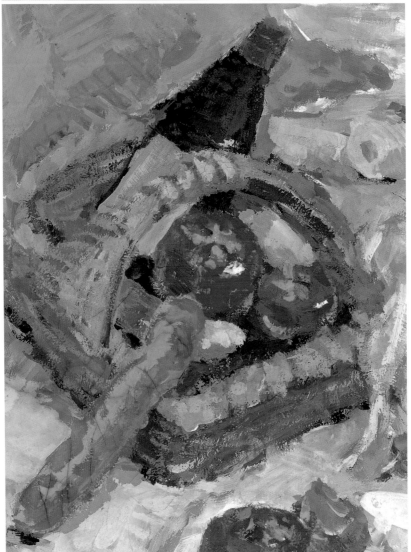

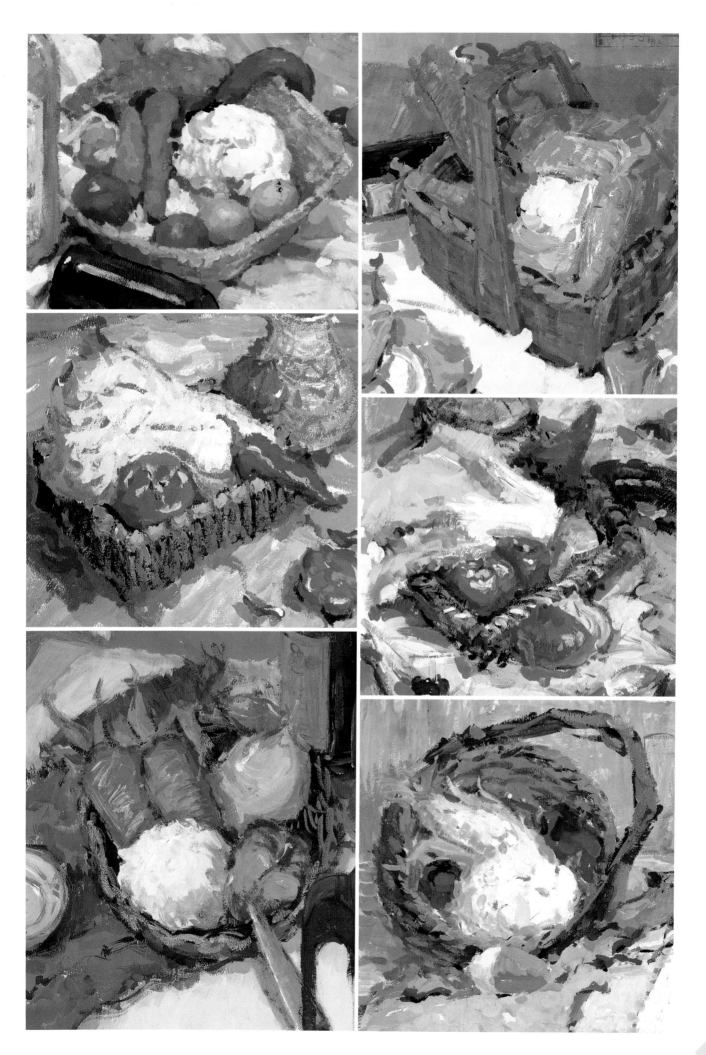

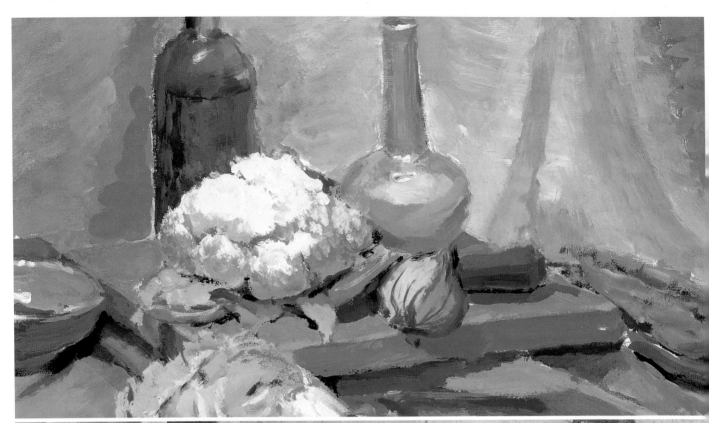

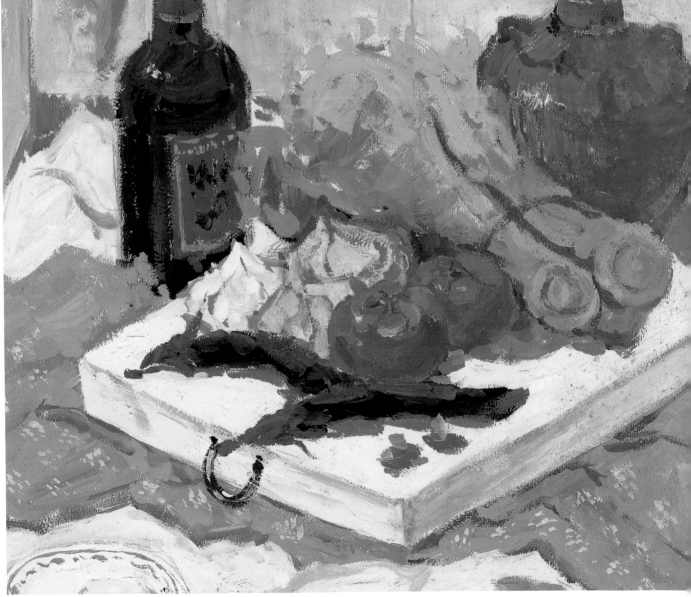

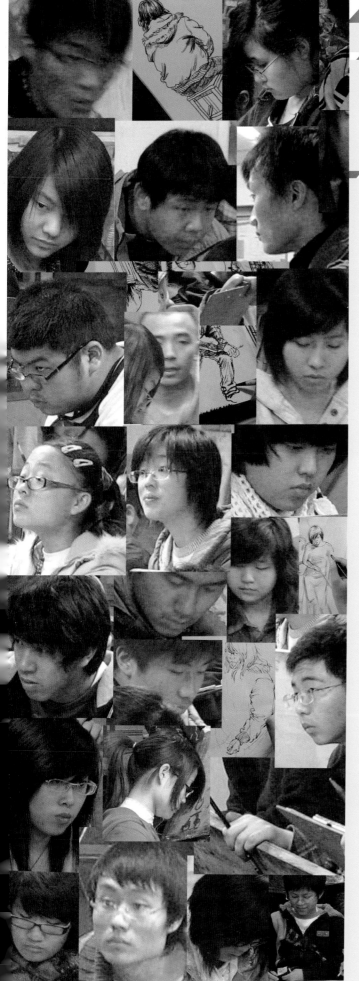

速写教什么

一、单个人的造型能力训练
→ 敏锐度(眼)
→ 控制力(手)
→ 感受力(脑)

二、场景训练
→ 画面组织能力

三、有主题创作训练
→ 创意表达能力
(创意表达能力)
(忆默写之能力)

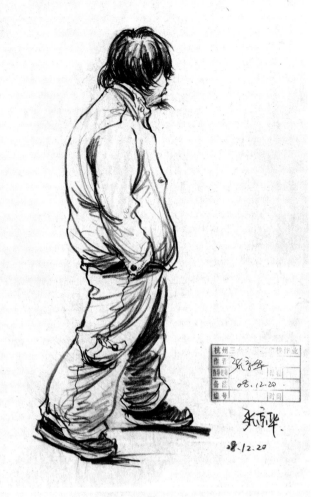

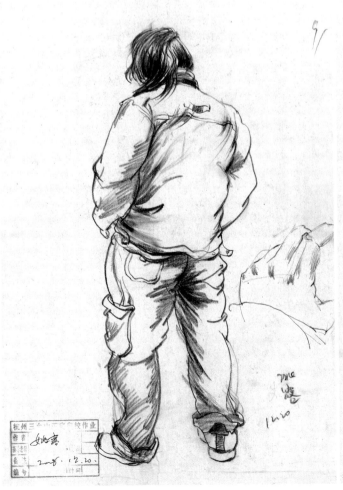

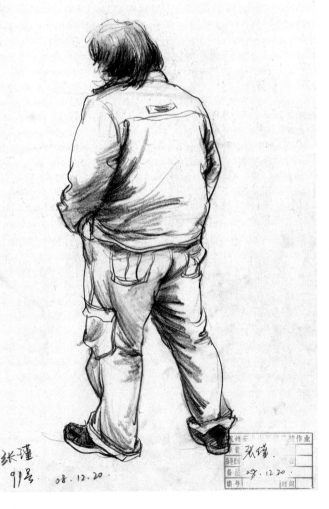

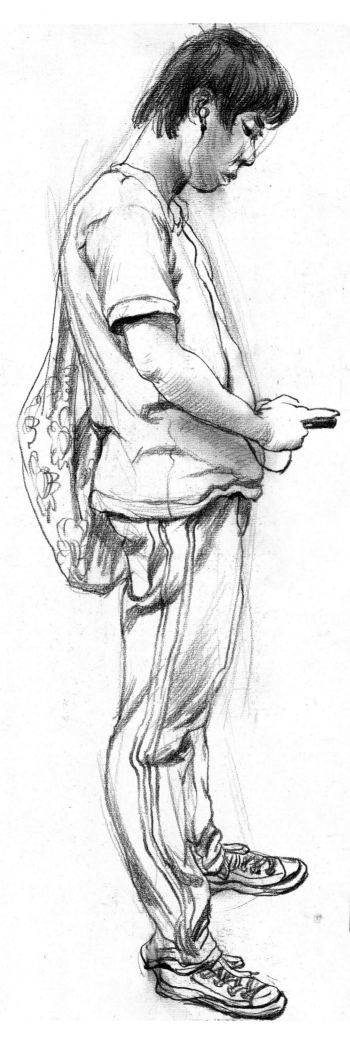

杭州 9.26 画室留校作业

作者			
指导老师			
备注			
编号		时间	

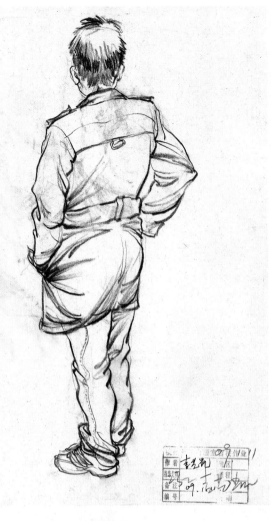

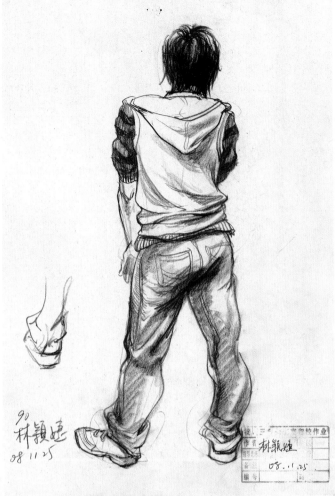

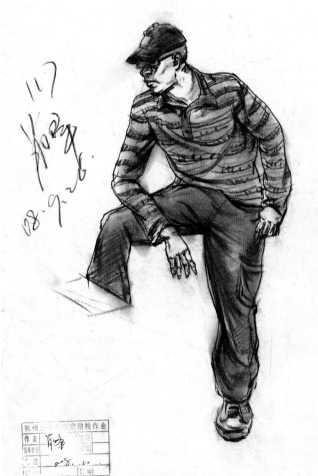

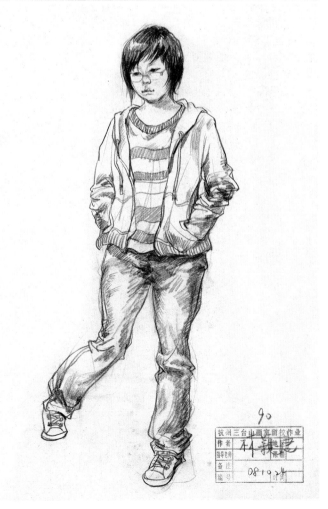

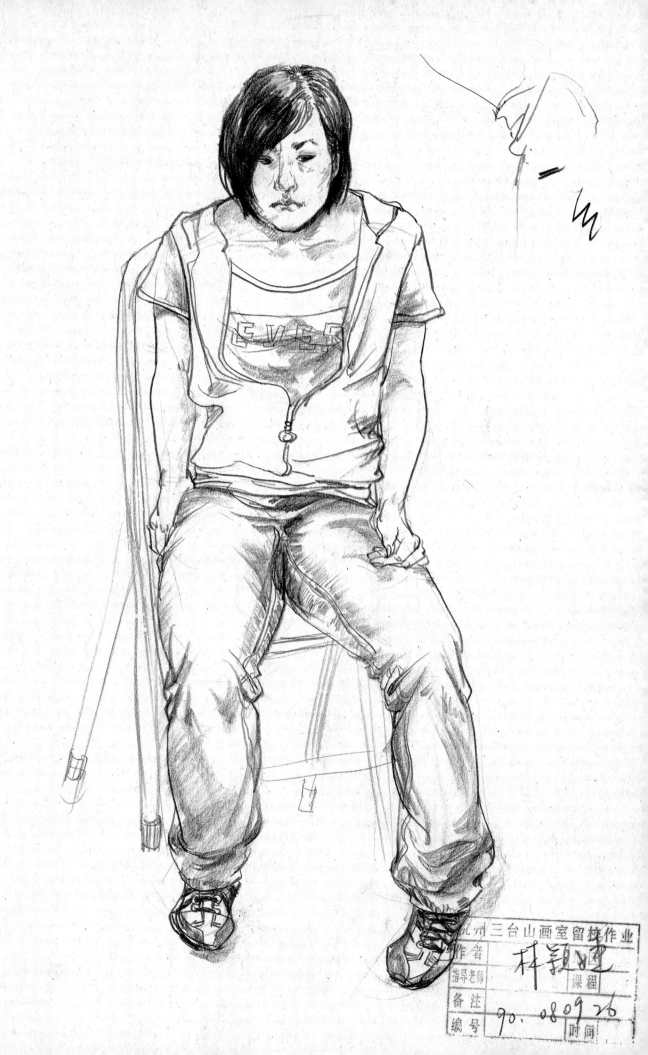

杭州三台山画室留校作业

作者 林颖逵

指导老师 课程

备注 90. 08 09 26

编号 时间

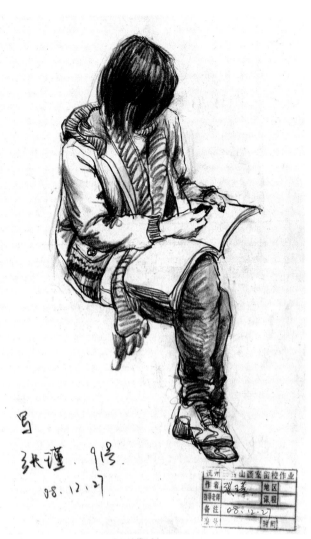

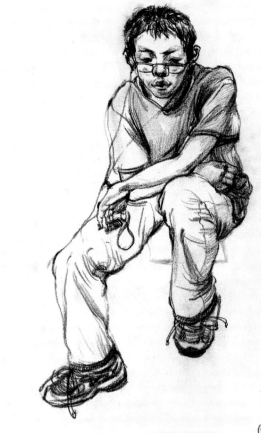

号

纪瑾. 9号.

08.12.27

崔宇

08.9.24

30min

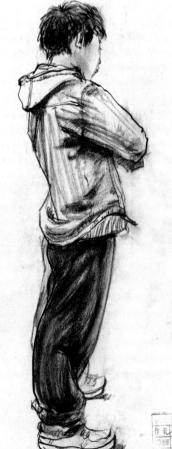

覃佩

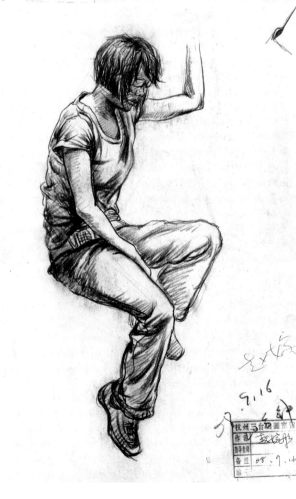

赵焕彤

9.16

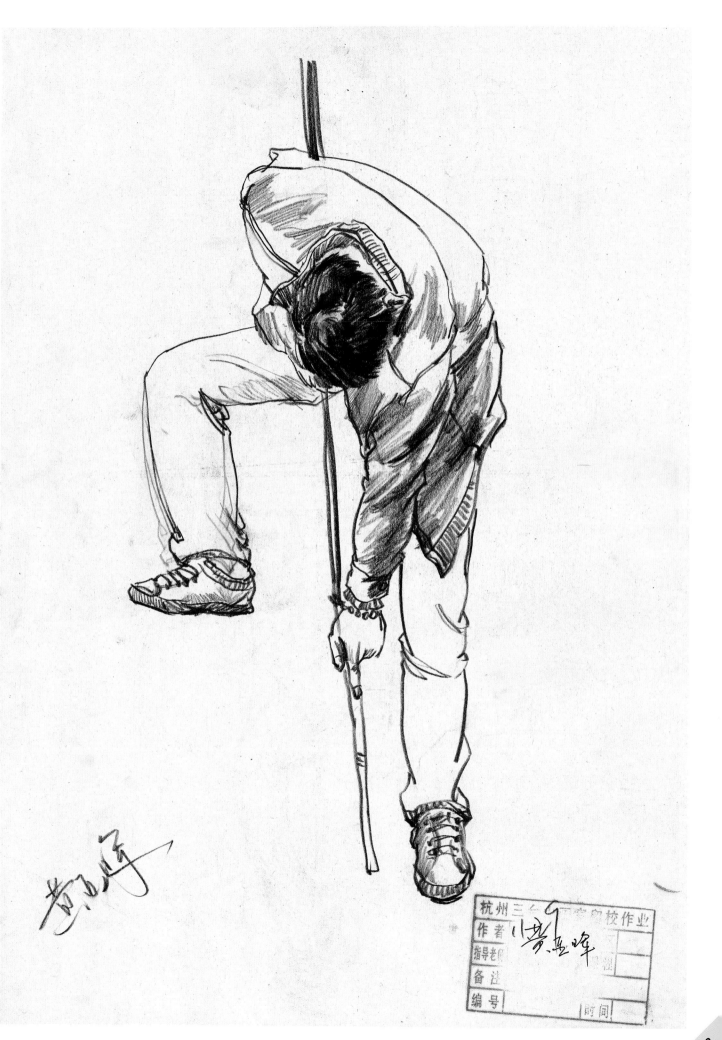

杭州三台门空美校作业
作者 小梦五峰
指导老师
备注
编号 时间

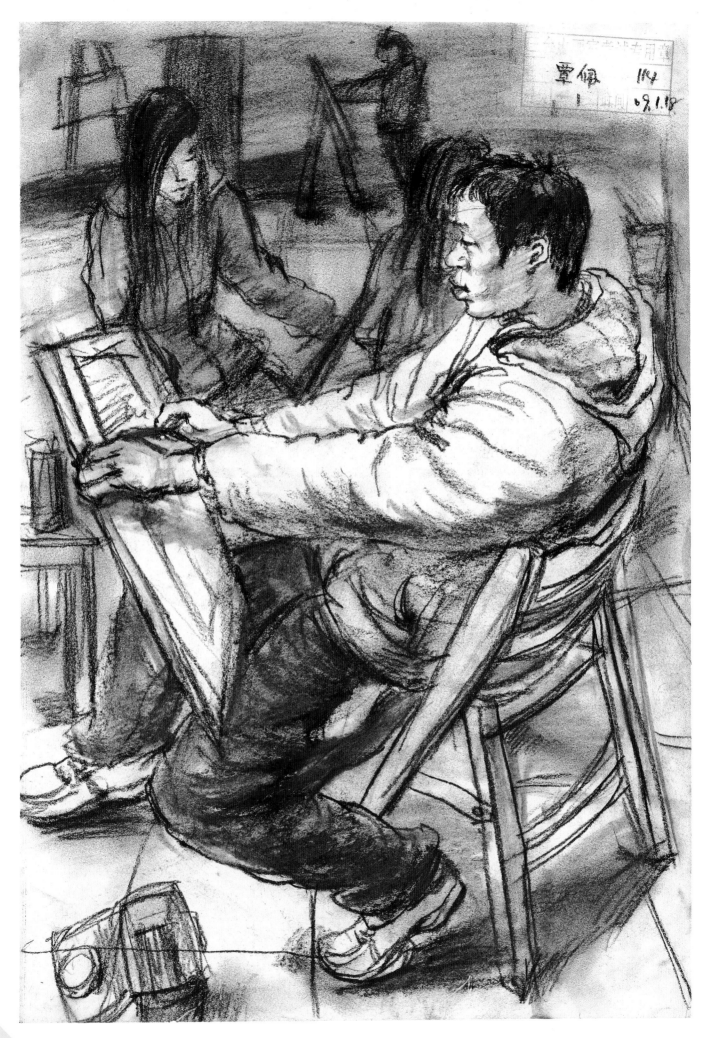

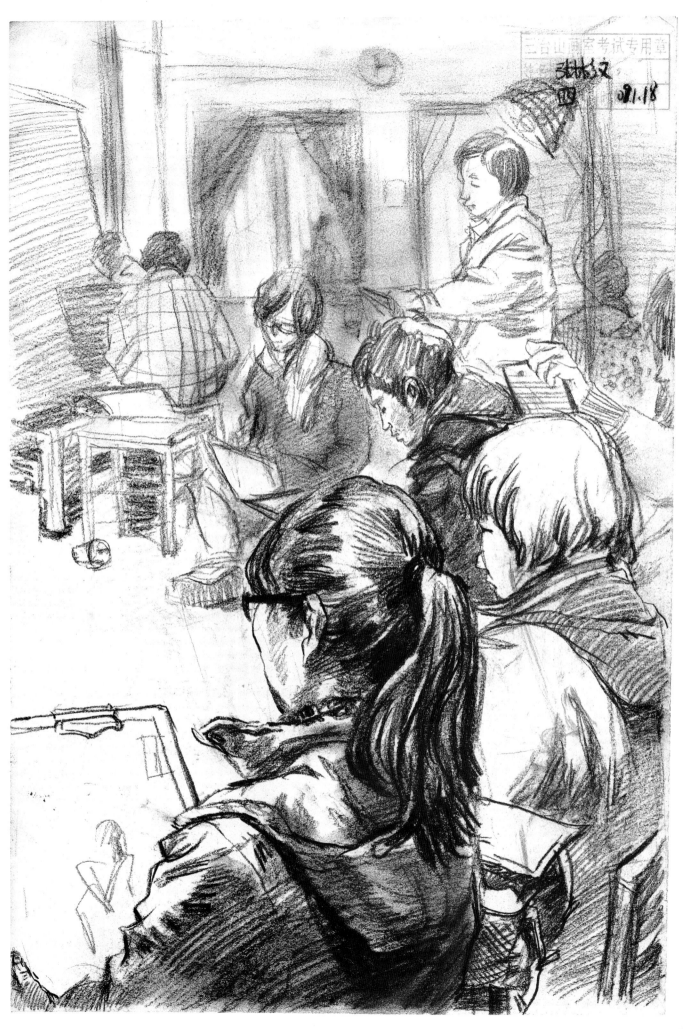

091.18

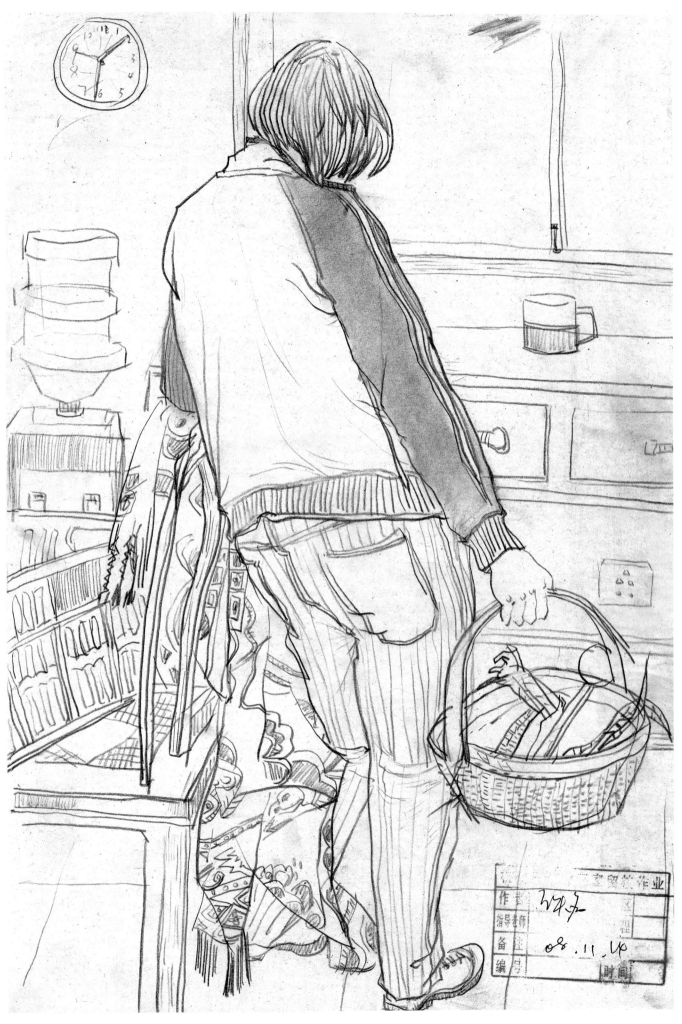

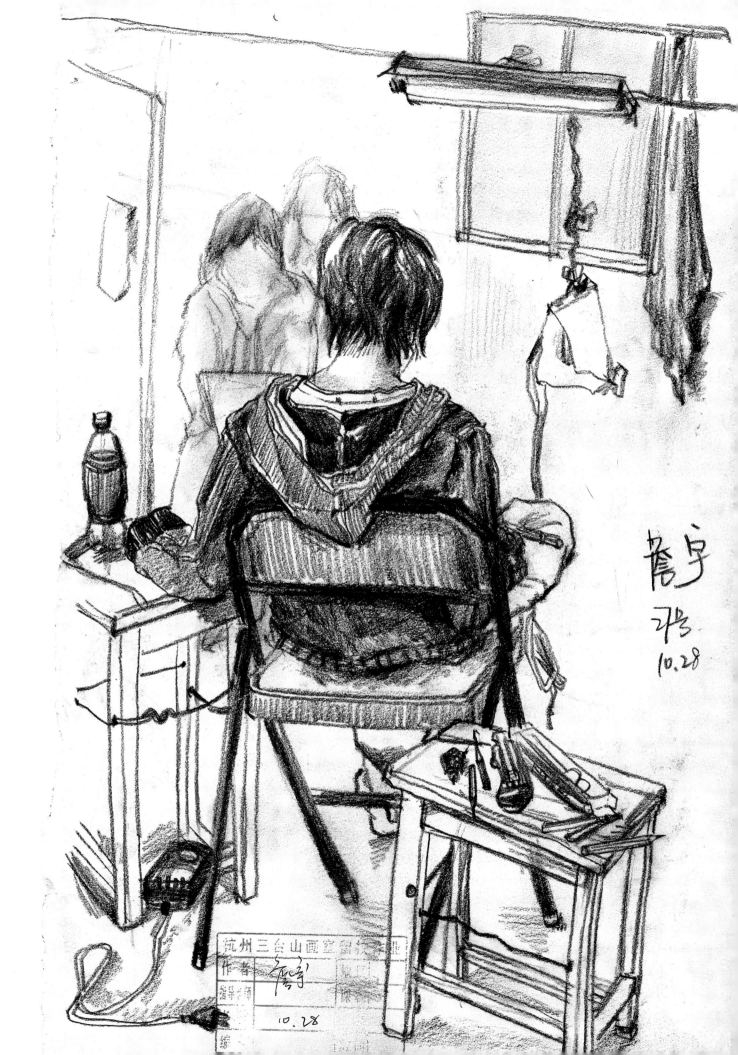

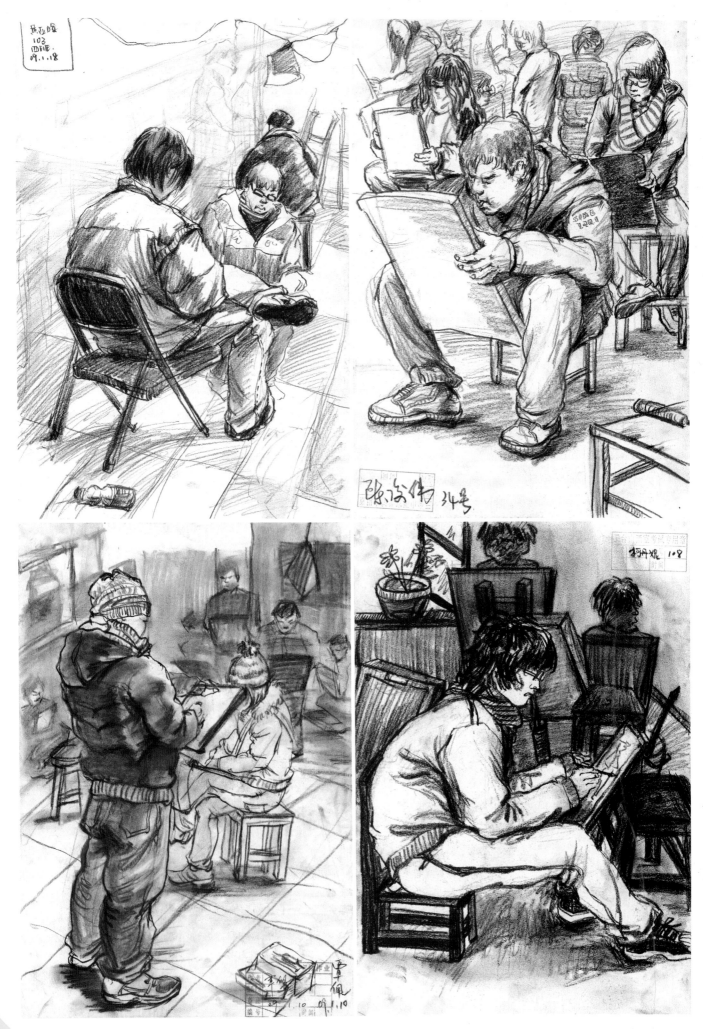

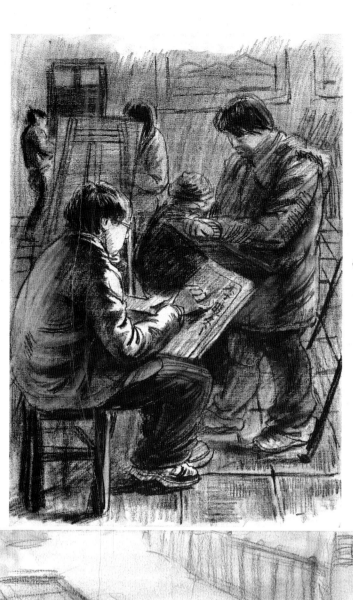

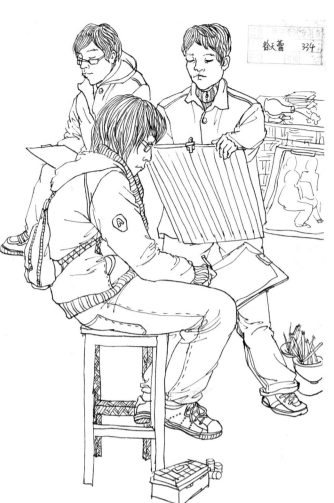

絵天蕾 334

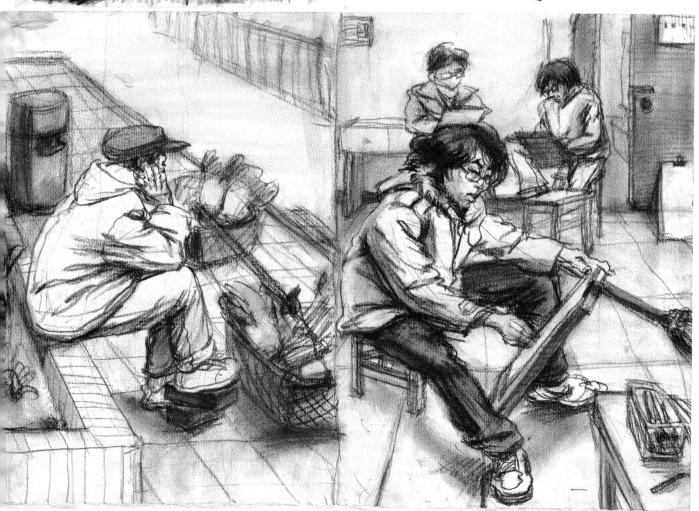

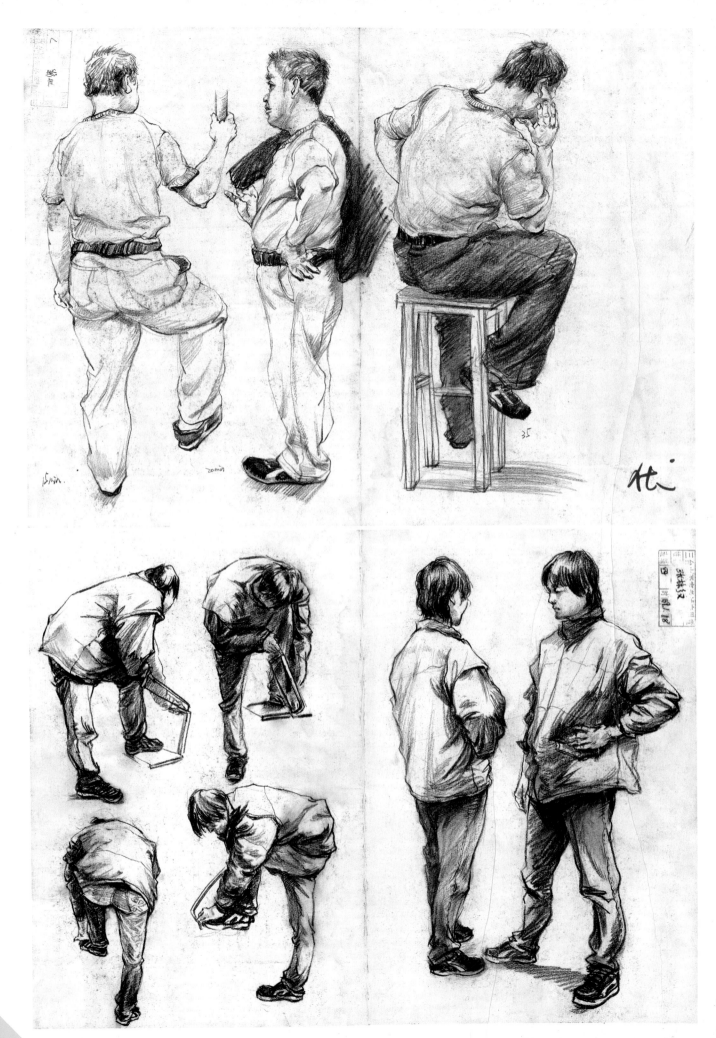